U0034052

常任俠·著／郭淑芬·整理／沈寧·編注

亞細亞

—— 常任俠戲劇集

之黎明

目次

3

我與戲劇藝術

常任俠

小時候生長在皖北潁上縣，十歲才讀書，所接觸到的戲劇藝術，都是土生土長的。每年農曆四月八日，有一次農民買賣牲口農具的鄉鎮市集大會，可以看到各種本地木刻的小唱本，中間有民間戲劇，我曾收集了不少。過農曆新年時，有各地來出售的木版彩色年畫，中間有不少是戲劇場面，我也收集了不少。平時能看到的本地方小戲，只是三五人演唱的叫端公戲（擔巫戲），搭一個簡陋的小戲臺，高出觀眾的頭上，看起來與歷史遺留的金院本演唱的小戲臺，正是一脈流傳，情形宛在。這

裏演的是《目連救母》、《大車店》、《小車店》、《祝英台與梁山伯》等等。幼兒們騎在大人的頸上，立在台前觀劇，往往到夜深才散。男人多在前，女人套車來的，多在最後，看得津津有味。看目連是鬼戲，有時還帶煙火，放在夜深演，鬼聲啾啾，使人毛骨悚然。《大辭店》、《小辭店》是愛情戲，青年男女多歡喜，木刻小唱本內也表現得淋漓盡致，往往觀眾多為此而來。祝梁戲是悲劇，傳說很廣，賺得許多人的一掬同情之淚，到今天的新中國，才把這一歷史流傳的愛情枷鎖，打得粉

碎，我們老一輩人有不少是親身經歷過各種折磨和痛苦的，無怪它能歷久演出傳誦。

一年一度農曆十月初一日是古城大會的日子，也是農田收畢，農人慶豐收的日子，城內城隍廟的城隍神出巡，到北關外的行宮，在轎前引導的有各種民間雜技，肘哥、悠哥、抬哥、高蹺、鼓隊等等。彷彿在宋代的《夢粱錄》、《都城紀勝》裏，那些肉傀儡、高蹺戲、村裏迓鼓等等一一再現眼前。城隍神到行宮安座後，香煙繚繞，人們多來瞻拜，說他是漢代的紀信，關心人民生活，敢於負責而死的。附近就是管仲墓，因為他是敢於「治亂國、用重典」，重振禮義廉恥，懲治貪污無恥之徒的，結成比鄰。為人景仰。在廣場上還建立了刀山，藝人攀上攀下，履險若夷。還有一處固定的戲臺，在城隍廟前，請來了河南的梆子戲，常演的是《桃園三結義》、《包公斬包勉》、《打金枝》等，這些戲裏貫徹著團結、忠義、大義滅親、不畏權貴等等行為，它為人民所尊敬，

所以也流傳得很久。我每年可以有一度欣賞的機會，也曾學習劇中人，梳麻做了假髯，做了木劍，立在床上舞弄。十餘歲在農村，也曾向一個盲藝人，學會他那沿村賣唱的調子，也學會吹牧笛，吹奏那些中國式的牧歌。

我過了六年的私塾生活，作了半年的小學教師，在一九二二年黃水包圍我們的小村時，我才離開了故鄉，遠去南京，彷彿進入一個新世界。這裏我再一次感謝表兄李鳴玉，是他帶我走上新途徑的，他並且贈送我三十塊銀元，使我能在南京暫時定住下來。

是一九二二年秋天，我到了南京，以偶然的機會，考入南京美專。當時的同學還能記得的有黃學明、王冶秋、聞鈞天、馬萬里、王霞宙、呂霞光等，有的是在師範班，有的是在專門部，有的是在中學班，我和王冶秋同房間。到了雙十節，同學要演一個新劇，推我組織，我們演的話劇是《雙十夢》，這是我從事話劇之始；還有女子部演的是《春閨夢裏人》，

均由東南大學的侯曜導演。在當時，話劇運動還是初開始，演出的成績，並不怎樣如意。像我這樣從農村來的青年，還是傾心於傳統的歌劇，也就是京劇。記得當時梅蘭芳到南京演戲，像我們這樣的窮學生，不能到舞臺聽歌，也曾買了一個簡單的收音機，在床頭臥聽。只有一次到下關，去欣賞孟小冬的舞臺演唱，她唱鬚生，聲容並茂，實在使我心折。可以說我開始接觸京戲，就戀戀不能忘懷。但道路是曲折的，在青年時有不少歲月，我卻花在話劇和研究外國戲劇上。

在美專的時候，鳴玉給我介紹了北京的成舍我，作《世界日報》的通訊記者，我並參加了南京新聞記者聯誼會，互換消息，作為工作和生活。這幾年承南社詩人姚鵷雛、江都畫師梁公約、南通詩人馮哲盧幾位特別愛護，為我發表舊體詩作。我和青年朋友滕剛等辦了一份文藝週刊，發表新體詩作。在一九二五年畢業時，美專留我任教，我因鳴玉在巴黎，要我去

勤工儉學，我辭謝了。學了一年法文作準備，但鳴玉卻從巴黎回國參加一九二七年的大革命，於是我就去共同組織了青年學生軍，放棄了赴法的願望。

這一次的革命熱情，卻被何應欽在下關包圍繳械，認為思想異動，另行安排。到一九二八年，我再度學習，進入東南大學文學院，專攻古典文藝。同時對於新演劇運動，也盡力去參加，與當時的幾個劇團，有了協作的關係。

例如唐槐秋組織中國旅行劇團，從上海到南京，住在中央飯店裏，實際上他是光桿司令，並無團員，住了些天，連吃飯也成了問題。好友蘇拯告訴我情況，我即找到槐秋，商量進行的計劃。我和槐秋、冷波，三個人排了一個戲，《未完成的傑作》，槐秋作囚犯，冷波作畫師，我作法官，把這個戲推上舞臺。這可以說是中旅的第一個戲。結果頗得好評，收入有餘，槐秋北上到天津、北京，真正把中旅

組織起來，吸收了不少優秀人才，有了很好的陣容，當他帶著全團再來到南京時，其中有白楊、舒繡文、戴涯和他的女兒唐月清（若青編著）等，後來都煥發過光彩。當時演的《梅蘿香》，也達到較高藝術水準，留下了中旅在社會上的名字。

在南京的磨風劇杜，我們也有交往。在南京我們有一個新聞記者聯誼會，其後演《盧溝橋》，就是以記協的名義演出的。

我在南大讀書的第二年，組織了中大劇社，得到文學院長謝壽康的支持，他親自翻譯了《茶花女》劇本，並邀來了南國社的俞珊來參加演出。後來俞珊因江浙戰事返滬，我們的茶花女換了南大的同學，陳穆、張茜英、李孟平等是我們的團員，演出是成功的，第一個戲奠定了劇社的基礎，得到校長張乃燕的信任，以紫大學建築禮堂，就依照我所申請的計劃，以紫銅圓頂古典劇場的形式出現。台兩側有六個化粧室，台前有樂隊的池子，音響設備，都按照

要求裝置。以後在這個建築中，曾演過不少戲劇，多是國際的名作。

在這時我個人的學習，卻是偏重中國古典文藝的。最感興趣的是元曲，關馬鄭白的名劇，常置左右，老師吳梅也對我多加指授，有時在課堂上親自押笛正腔，講授曲律。我寫過一些散曲套曲，還寫了一折的《鼓盆歌》、《田橫島》，和四折的劇本《祝梁怨》，都由吳師親自點校，然後發表。一直到我八十歲時，還運用廣西的民間故事《媽列帶子訪太陽》寫了一個六折劇本，可以說是積習難改。

在演劇上我同上海南國社搭上了關係，田漢為避搜捕，匿居別處，未曾見面，我卻將老三田洪，老五田沅，邀來南京，住在我成賢街的辦公室中，協助工作。南國社的李尚賢也是我的好友，後來她死於盧山，我曾寫詩紀念。

我和陳穆等為新演劇費了不少力量。

接著田漢也被捕關押在南京，由徐悲鴻、謝壽康將其保出就醫，他們本是南國藝術大學

的三根支柱，謝主持文學，徐主持美術，田主持戲劇。自從南國遭到摧殘，徐來中大藝術科，謝來中大文學院，至是田也蟄居在中大附近的丹鳳街，三個壽康，又復相聚，我同他們朝夕相見，他們年齡都較我稍長，成為忘年之交，脫略形跡。田漢不甘寂寞，不久就取托爾斯泰的《復活》，改編成劇本，以中國舞臺協會的名義，在南京上演。我於一九三一年夏在中大畢業，就任教育學院的實驗高中主任。於一九三五年春赴日本東京，考入帝大，繼續研究。一九三六年春在南京，適逢其會，田要我飾演劇中的察爾維揚斯基將軍，以莫斯科的美麗明星瑪麗亞特（陸露明飾）作為將軍的伴侶，戲雖不多，但卻擔負著別人不知道的累活，瑪麗亞持穿著連框架的闊裙，在後臺總要丈夫抱她上下，不抱舉她就不肯自己上臺。雖然像有些嬌氣，但確實在行動上也有些不便。當時無論在什麼場合宴會或座談、出遊，有人追逐她，她就匿就我，我成了她的保鏢。不論

在臺上或台下，她都演得很細膩，像托翁所描寫的瑪麗亞特與察爾維揚斯基的燕婉之情，絲絲入扣。而且在劇末，我還得請辛漢文為我再化一次裝，作一個哥薩克的隊長，押送赴西伯利亞的囚徒，一大批革命志士就道。這些從上海來的第一流演員，張曙、冼星海、王瑩、胡萍、英茵等等，都穿囚衣，慷慨悲歌，聲震行路，把一個壓迫革命者的行動，演得活靈活現。

戲是日夜兩場，一共演了三十場，盛況空前，座無虛席，夜場要到十二時才能卸裝。有一次夜半散戲，我同田漢在街上散步回去。我說：你改編的這個戲，放棄了托翁原書的宗教氣氛，而發揚了革命的氣氛，可以說更超過原書。田漢說：你太恭維我了。我說：復活、復活，這正象徵著你的復活。在書中你有幾句話：「自由、自由，在沙皇的統治下，有你甚麼自由！」你不怕砍掉你的頭麼？我們在長街上踏著自己的影子，走回家裏。當時魯迅先生在上海曾經發表過一段雜文說：田漢在南

京作堂會。我拿給田漢看，田漢流下了眼淚，說：「魯迅先生並不瞭解情況，任俠，你可以證明！」在抗戰的前夕，一大批上海的左翼劇人，能到南京演劇，雖則是當局的政策，或許有了一些改變，但若無推動的力量，也不會有這破天荒的第一次。這個《復活》的演出，曾引起蘇聯大使館的重視，舉行了盛會慶祝。

在南京的這一個月，是興奮的一個月，也是疲勞的一個月，當我像雄鷹似的脫韁而去，到東京時，迎接我的卻是一次悲劇，然後回東京帝大，埋頭去研究能樂，能狂言，歌舞伎，來準備我的畢業論文了。

一九三六年底，承鹽谷溫教授的推薦，我在上野帝國學士院漢學大會中，作了論文報告，又到京都和奈良，作了旅行見學，就返回南京。這時也正是張學良護送蔣先生回到南京，國共合作的呼聲最高，雪恥救國有望，心情都很振奮。接著在一九三七年我代表學校去參加廬山會議，七七事變後回到南京主演了

《盧溝橋》的吉星文團長，這也就是我最後一次的演劇了。一九三七年到長沙，編輯《抗戰日報》，曾為救濟傷兵，寫過劇本。一九三八年到武漢，參加軍委政治部工作，與張曙、冼星海、馬彥祥等主管音樂戲劇，曾寫過一本歌劇《亞細亞之黎明》，後來寄延安由冼星海作譜，據說部分曾經試唱。一九三九年到重慶後，任中訓團音幹班的教師，陶行知的育才學校音樂戲劇史教師，寫過一本《木蘭從軍》，一本《海濱吹笛人》，由廖（胡編著）靜翔作譜，部分演出過。在沙坪壩中大，也曾導演過新劇，但自己的舞臺青春已過，上舞臺的機會，愈來愈少，只好退居二線。

一九四五年十月日本侵略軍投降後，我應印度的泰戈爾國際大學聘請去任教，曾對印度的梵劇音樂和舞蹈作過初步研究，到西部的阿旃陀石窟作過考察，到東部考察佛教古蹟以及大吉嶺、尼泊爾的民俗藝術，親自有一些聞見，聯繫到它對中國音樂戲劇的影響。到

一九四九年應召回到北京，開始建設，我才對於京戲藝術，有了多方接觸。

在第一屆文藝界代表大會上，我才認識了梅蘭芳先生，會後又共同組織了民間文藝研究會，梅蘭芳和鍾敬文、周揚，我們都是這會的負責人，經常在一起討論，又從黃芝岡、傅惜華等手中，得到一些資料，在徽班慶壽入京之初，並無女角，到梅蘭芳、程硯秋這一代為止，唱旦的都由男子擔任，這是一種制度，生怕在京的官僚們狎優尋歡，有忝官箴，所以不用女性。到八國聯軍攻破北京，在天津又設立了租界，女演員成了新時尚，女角可以由女性演，不必由男子擔任，這是一大進步。在過去的時代裏，金院本、元雜劇都有女性，但在元雜劇中，四折部由一人唱，到明傳奇中，才打破這個規定，也是一大進步。群星繁會，男女合演，現代京戲更超過了初期的京劇，我有幾個京戲新一代的好友，如杜近芳、言慧珠、梁小鸞、梅葆玖等，都是星中之星，新時代培育

的珠玉，可以超過前輩，只有葆玖是男性，恰守梅派的家法，其他都是女性，聲容並美，使人心折。最近在電視中看到梅蘭芳金獎大賽中的幾位藝人，如王蓉蓉、方小亞、劉長瑜、江燕、王繼珠、黃曉萍、黃孝慈、薛亞萍、李維康、楊淑蕊等，欣賞她們的藝術演唱，使我為之心暢神怡，遲眠忘倦，她們在祖國的藝術遺產上，可以說更有發展前進。遺憾的是我未能看到全部比賽，所以未能投票。此外我還有一點希望：在參賽的節目中，只有《黨的女兒》、《紅燈記》等很少幾段是新時代的內容，其他多是保留節目。我認為京劇藝術也要作一些適當的改革開放，用它對新社會的好人好事，作一些宣傳讚頌，它將更能抓緊觀眾，像我這樣的九十老翁，也將更為激動，願為祖國的傳統戲劇藝術，盡其一點綿薄的力量。

一九九二年十二月二十日

【注釋】原刊北京《新文學史料》1993年2期。——編者

創作劇本

田橫島（雜劇）

（正目）田橫島把劍狂歌

【正宮引子梁州令】（小生上）莽莽乾坤幾戰場，看霜鶻回翔。寒煙宿草動悲涼，低徊家國事，斜陽下，淚浪浪！

十年磨一劍，萬里許長征；知己論肝膽，何須問死生。小生張霽青，本貫潁上，讀書江南。正當終賈華年，頗習孫吳兵略。幸得好友何至公，折簡相招，來從戎幕；雖然是參軍記室，碌碌因人，也可以一吐胸中塊壘了。現值駐軍山左，因受總帥命令，不准對敵進攻。

唉！英雄無用武之地，志士動撫髀之悲；眼看著倭奴殺我同胞，恣睢暴橫，好不煩悶人也！今日至公兄相約，同赴田橫島一游，稍舒抑鬱不平之氣，這時未見到來，我且倚劍稍候著。

【過曲玉芙蓉】強奴太逞狂，背理真無狀！看三軍共憤，劍氣星忙鋩。都則願背城一戰興華胄，捲土重來破夜郎。爭奈總司令抱定退讓主義，按兵不動。雖有雄心，無所用力。俺閒悶，對秋風虎悵，效祖生聞雞起舞月如霜。

（生戎裝虯髯上）自負奇男子，人稱偉丈夫；一軍行萬里，勝有好頭顱。我何至公自從

13

行軍以來，戎馬十年，身經百戰，從未受過這樣的奇恥大辱；現在進又不能，戰又不許，真令人恨殺！今天曾約霽青賢弟，共赴田橫島一遊，聊以消遣，我且邀他同行。（相見介）呀，賢弟，累你久等了！（小生）兄長，我們現在便去如何？（生）就與賢弟備馬前去；（生、小生上馬行介）（生）賢弟，你看如此江山，怎容得倭奴擾亂也；

【刷子帶芙蓉】【刷子序】此恨總難忘，俺長鞭指處，氣吞扶桑！（小生）看民族精神，不難海宇重光。（生）堪傷！同志們無端受創；同胞們逃亡莫抗！【玉芙蓉】歷城在望，這倭奴兒殘狠毒太披猖！

賢弟，你看汪洋無際，我們早到了海濱也。眼前正是一隻小舟，便與賢弟渡過島去。（喚舟介）（末扮舟人上）船上為家海上行，（生、小生）請老丈把煙蓑雨笠還有日平。你看照天烽火連年起，倒不如湧地銀濤還足營生。老漢艄公的便是，二位軍爺到此，有何公幹？（生、小生）請老丈把

我們渡過田橫島去，重重賞你。（末）軍爺們把禍害山左的賊人趕走，民人正是謝你哩。即請登舟，小老兒情願效勞。（生、小生）有勞老丈！（下馬登舟介）（末搖櫓介）（小生）兄長，你看海風揚波，壯闊無匹，古人所謂顧乘長風，破萬里浪，非虛語也。

【普天帶芙蓉】【普天樂】海風吹，翻洪浪，天地闊，歸搖漾。一霎時蜃氣樓臺，誰曾見鮫淚淋浪？兄長，我想倭奴這等暴橫，終久也不過等於海上的幻景而已。（生）那時節強梁喪，終有日清了這糊塗帳！算將來血戰疆場，好身手肯讓他揮戈魯陽！（小生）兄長，田橫島到了也。【玉芙蓉】看舟前海雲島樹鬱蒼蒼。（生、小生下舟登島介）（生）呀！這正是昔年田橫五百人自殺的去處。四面環海，孤嶼凌波，英風蕭颯，俠氣縱橫；雖在千百載下，猶令人激昂慷慨，不能自已！賢弟，我與你生當國難，忍辱苟活，有愧先烈也！

【朱奴插芙蓉】【朱奴兒】俺吊烈魄臨風惻愴，搔短鬢放眼蒼茫。按劍狂歌憤滿腔！（小生）聽滔聲一時齊放，料鷗夷今朝怒張，【玉芙蓉】便如他英靈號哭痛滄桑。

兄長，你看馮夷擊鼓，海若乘潮，令人豪興勃勃，我與你拔劍對舞一回如何？（生）賢弟之言，正合吾心。（生、小生拔劍對舞介）（各收劍介）（生）賢弟，那五三烈士之血未乾，歷城仍為倭奴盤踞，正是危急存亡之秋，蒙垢負辱之際，你我作此勾當，真正無聊啊！（各掩泣介）

【傾杯賞芙蓉】【傾杯序】（生）歎二十功名氣未降，性格兒稱強項。我願獨出孤軍，橫掃長槍；直搗黃龍，黑塞揚威。【玉芙蓉】但只（小生）兄誠慨乎言之，但是我輩臥薪嚐膽，要青天白日消煙瘴，何妨教勝水殘山葬國殤！秣馬厲兵，正自有雪恥報仇的時候哩！你且看風雲壯，且安排甲仗，對著這水茫茫片帆煙際閃弧光。

（生）我想那倭奴本係與我同種之國，正當互相親善，保持東亞和平，偏偏藉故挑撥，肆意壓迫，倭奴倭奴，你也欺人太甚了！唉，同仇敵愾，人同此心，同胞們假使都有這荒島上的先烈一般血性，寧肯同死，義不受辱，劍及履及，一致向前，想蠢爾島夷，也不敢公然蠻橫哩！賢弟，你看必定把帝國主義打倒，世界才可大同；現在仍是弱肉強食，公理不張，我輩之責，豈容稍緩？！（小生）兄長，我與你鞠躬盡瘁，力任艱難；更當喚起民眾，共同奮鬥，不雪國仇，有如此水！

【小桃紅】恨蝦族真狂妄，隨落日將傾喪！問何時才免去侵凌像？何時才改盡兇殘狀？何時才現出清平樣？解兵戈共樂無疆。

（生）不能上馬殺賊，（小生）同來研地體歌。（生）餘子何堪共話，（小生）與君午夜枕戈。（生）兄長，我們且回去了。（生、小生登舟，末搖櫓介）

【尾】（生）俺冠怒髮三千丈，（小生）好烈

轟轟做男兒榜樣。（合）你看大海回波早振動

萬山響。

（生）心無一憂，（小生）志在千里。（合）

攜手何人？惟餘吾子！

【注釋】原刊《國立中央大學半月刊》第一卷第一期，1930

年1月16日出版。——編者

雜劇，附南北曲散套

祝梁怨

祝梁怨序

祝英台死嫁梁山伯雜劇，相傳為白太素樸作，顧其書早佚。《太和正音譜》評太素詞：「如鵬搏九霄」者。又云：「風骨磊塊，詞源滂沛」。其推許如此。讀《梧桐雨》與《牆頭馬上》者，誦如珠之俊語，於祝英台劇文章之美，可想而得。短祝梁故事，家喻戶曉，此劇之亡，亦俗樂之失也。吾友穎上常子任俠，文采秀出，習精爨弄，講肄多暇，補成四折，京口道中，與前同載，始道其事。明年，歸自江戶，以稿抵前，且屬序。於虖！北詞不作久矣。前昔年遊長洲吳先生之門，嘗試譜數套，流行海內。已巳以還，多為散曲。既獲交於鶴亭翁。翁夙工詩，兼及倚聲，初未嘗製曲，及見蕪詞，遂成《疚齋雜劇》，亦以一折記一事，匪元賢常格也。今得任俠此劇，乃不覺心喜。惜辭筆久荒，翁又遠羈嶺南，無笙磬之音，互相答和，為可恨耳。雖然，太素之作已不得見，得此故足以補其闕憾，抑亦盛事已。世有讀任俠之詞而興起者乎？使北詞終有

日而復也，《祝梁怨》其嚆矢焉。民國二十四年乙亥秋日，同學弟盧前序於真如村居。

自序

北曲以本色擅場，元人使用俗字俚語，雄肆無拘，魄力至大，後世遂少嗣響。明徐謂謂譜四聲猿歌代嘯劇，號稱壯闊。然動輒失律，未足為範。至於晚清，其法益式微矣。當世治劇曲者，惟長洲吳瞿安師，獨振絕學，集其大成。昔年就學南雍，嘗從瞿師問南北聯套排場之法，燕閒之日，尤喜讀北劇，特心知其意，而未能工。嘗試製《鼓盆歌》、《田橫島》、《劫餘灰》等四五劇，大學曾為刊印。自視以為蕪陋，今已棄去。辛未之夏，京中大水，寓居成賢學舍，樓下行潦及膝，日憑欄觀魚，鬱鬱不出戶，因取故事四則，擬譜雜劇四，以自排遣。一二日寫就一折，甫成《祝梁怨》一劇，即赴匡廬，未能畢事。匆匆數年，不理此業久矣。偶檢篋中，舊稿猶在，即取呈瞿師，點校一過，付之手民。敢云問世，聊資紀念而已。嗟乎！攬鏡自窺，忽已壯歲，回首前塵，有如幻夢，即此戾家生活，亦無暇更為之矣。

二十二年十二月穎上常任俠識。

祝梁怨雜劇

第一折

祝英台巾服男裝上云：居然巾櫛一男兒，詠絮清才只自知。卻笑滿堂酸欠輩，幾人辨我是雄雌。奴家祝英台是也。雙親無子，自幼命奴男裝，以慰膝下。長成一十六歲，雙親命同梁家哥哥，前來高山學道。時光容易，卻早又三年了也。

【雙調新水令】同來學道念文章，把一領儒衣冠早換，卻嬌羞形狀。執經同就座，問字許升堂。儀表清揚，也像個俊人樣。

俺本是個女孩兒家，喬裝箇男子。同門師友，多不知曉。便是日常不離的梁哥，也被俺瞞過了也。

【沉醉東風】他傻書生端居禮讓，俺更不須格外周防。笑你忒聰明，也是糊塗賬，數年來共榻同窗，只把子曰詩云細品量，可算是思無邪真空色相。

可喜這幾年不曾露出馬腳來。俺同梁哥，真如手足一般的相敬相愛，早晚多虧著他扶助來。俺的同學每，輪流著替師娘擔水吃，輪到俺來，可憐俺一個弱女子，那裏經得起這重擔子！到是梁哥他見俺吁喘喘的，提不起桶來，趕忙的替了俺也。

【喬牌兒】忽剌剌乍衝開萍底浪，急煎煎擔不起雙肩膀，撲通通的小鹿心頭撞，謝知交殷勤提滿缸。

到是師母看出俺的玄虛來。她將俺用酒哄醉，脫下外面的衣履，把本來的面目，一齊露出，真正羞殺人也麼哥。

【雁兒落】他覷著俺朦朧醉倚床，偷把人解去羅衣望。卻道是婷婷倩女魂，怎學出楚楚斯文相。

【得勝令】呀！一剪剪鬢雲香，一彎彎秀黛揚，一對對蓮鉤小，一簇簇玉筍長，嬌也麼娘，是誰家的冤孽障，喬也麼裝，被清查出人共賺。

俺醒來好不羞人也。這裏再也不能住下去，等待梁哥來，俺誓必請他同伴回去者。

【梅花酒】梁哥也你是個忠厚郎，性格溫良，品德端方，氣度軒昂，學富縹緗，妙善詞章，譽滿膠庠，獨立高岡，比鳳朝陽。假使你早賦求凰，俺則願鴻案相莊。青山常伴讀，紅袖細添香，奇書列兩廂，卷卷自丹黃，新詩滿錦囊，佳畫列千箱，絕業百年藏，白頭莫相忘，莫相忘，細思量。細思量，倚匡床。倚匡床，月如霜。月如霜，思還鄉。思還鄉，自迴腸。自迴腸，意紛忙。意紛忙，步空廊。步空廊，露微涼。露微涼，濕羅裳。濕羅裳，對寒簧。

對寒簧，影彷徨。影彷徨，倚幽篁。倚幽篁，見螢光。見螢光，聽啼螿。聽啼螿，淚盈眶。淚盈眶，入空房。

【收江南】呀，入空房早則是漏聲長。梁哥也他深宵還自在前廂，無明無夜誦琅琅。聽深宵吠亂龐。深宵吠亂龐，知他剪燈花猶兀自校丹黃。

外面腳步聲音，想是梁哥來也，俺且一看者。

【煞】早向他裝下迷離狀，這密意也只好向心頭埋葬，俺去也要同向老師娘撲朔迷離圓個謊。【下】

第二折

梁山伯、祝英台巾服同上云：【祝】小徑羊腸信步尋，與君把臂入深林。【梁】此行不為溪山好，且唱新歌寄此心。早離別了師父師母同學每，下了山也。看這一派風景，暢好是十分動人哩。

英台云：梁哥我每走了不少路程也。

【正宮端正好】【英台唱】曲折折數峰青，苦淒淒哀猿叫，忽剌剌半空中風遞松濤。誰承望舉鞭兒同走荒山道，你看谷口新秋到。

山伯云：我每二人同在高山學道，你為何必須回去？英台云：心念俺的高堂也。

【滾繡球】他老年人是風燭殘，俺少年人作風絮飄，傷身世登樓獨眺，念慈親齒指多勞。看敗葉下梧桐，又冷雨打芭蕉，動鄉愁味依書卷，感離情歸夢迢迢。雖則是青燈有可奈他白髮無依感緯蕭。真個是客子心焦。

英台背語云：俺雖是思念老親，卻另有一腔心事。他那裏知道哩！我看梁哥為人，誠懇老成，俺很願以終身相托，在途中且透與他一些消息者。

【倘秀才】作弄的顛顛倒倒，認不出俺婷婷嫋嫋，翻惹得師母疑作戲嘲。俺待把心肺語，話根苗，說甚便好？

山伯云：是也。

【滾繡球】肩囊過隴岡，前途問牧樵。一家家槿籬圍繞。一彎彎野水通橋。開遍了紫牽牛，結滿了綠葡萄。古樸的是舍前村老，天真的是溪上垂髫。則見他雞鳴戶外炊煙起，犬吠林中樹影交，且聽謳謠。

梁哥，行得來好辛苦也。村子裏人都唱歌，俺也唱一支山歌解一解疲倦者。【唱云】走一莊來又一莊，莊莊小狗吠汪汪，不咬前頭好男子，單咬後面女娥皇。山伯云：賢弟，你男兒家怎去學女子每的口吻也。英台背語云：他自不省得也。

【倘秀才】他識不透個中機巧，俺苦心腸枉然費了，他秀才每也許是自裝喬。他像鼓兒裏坐，俺好似隔靴兒搔，懊惱。

梁哥：你看到了河邊也。你且背轉身去，待俺脫去鞋襪，好涉水過去者。【山伯背身科】【英台脫履科】自語云：呀，你看他真的背過身去，這人好志誠也。

【滾繡球】看得來像糊塗，一些兒不蹊蹺。認不出凌波步小，幾曾知解佩江皋。一群群鵝兒影照，一對對波，穩穩的無浪潮。俺則見晚風菰葉生秋怨，隔水芙蓉燕子斜飄。去路遙，自照窈窕。

梁哥，這渡得河來，俺再唱一支山歌你聽者。唱云：眼前一道河，河中一陣鵝。前頭公鵝打出浪，後頭母鵝緊跟著。你我二人好一比，好比母鵝隨公鵝。梁哥，你道是好也波。山伯云：這風景卻是好也。【英台故出繡鞋科】山伯云：你讀書人不該藏著婦人家的私物哩。英台云：又是俺的錯也。

【倘秀才】他吃下了迷魂藥料，護住了聰明孔巧，將兒女癡情一例拋。也應是緣分淺，繫難牢，罷了。

英台：走得太困乏了，且休息者。山伯云：是也。英台背語云：俺再唱一支山歌試試看，看能打動他的心也未。向梁云：你看一路莊稼甚好，我再唱一支山歌者。唱云：走一窪

來又一窪，窪窪裏頭好莊稼。高的是秫秫，低
的是棉花，不高不低的是芝麻。芝麻棵裏種小
豆，小豆棵裏種打瓜。有心摘給梁哥吃，俺梁
哥也，恐怕你吃得滋味連根拔。山伯云：莊稼
是好哩，賢弟，且再走一程者。英台背語云：
他又不省得也。

【滾繡球】俺近鄉關，仔細瞧，這野塘中蓮房
半老，茅簷外酒望遠招。問村翁，歲豐饒。是
來時長亭古道，似舊日弱柳長條。梁哥也你看
那葵花向日癡心切，紅豆垂枝費淚拋。梁哥也
不睬分毫。

梁哥也，俺行來口渴哩，且在井邊飲一些
泉水者。英台再唱山歌云：走一井來又一井，
井井裏頭柏木桶。三尺麻繩垂下去，俺的梁哥
也，千提萬提也提不醒。山伯云：賢弟，你只
是唱歌，你看家園正已不遠了。英台云：是近
了哩。

【倘秀才】俺這形裝故園重到，怕不被鄰翁笑
倒，渾似他雌兔迷離走一遭。梁哥也俺管鮑

誼，比同胞。離別恨早。
山伯云：賢弟，這三叉路口。那一邊往你
家，這一邊是我家，只好就此拜別。英台云：
俺好淒涼也。山伯云：莫云前程無知己。英台
云：別後思君恐斷腸。山伯云：俺也難捨賢
弟，早晚必來探望者。【下】英台含淚云：你
看他迤自去了也。

【二煞】霎時間分散了同林鳥，空羨作鴛鴦並
一巢。認西北高樓，煙鎖秋巒；東南孔雀，淚
濕征袍。且聽他鷓鴣聲斷，杜宇魂消，各東西
飛燕伯勞。怨遙天鶴去，空教俺弄玉自吹簫。

【一煞】他書生生就個冬烘腦，算啼笑皆非自
解嘲。俺一片癡心，一抹清愁，一支淚眼，一
段情苗。看雲封巫峽，水淹藍橋，珠落海鮫。
歡華年綺夢，自滅了小裙腰。

【尾】這空山人影稀，只抱樹的哀蟬叫。可憐
俺女孩兒翻自譜求凰調，任你彈斷了心弦也只
得自家曉。

第三折

祝英台上云：日暮空歌懊惱詞，不堪瘦損細腰枝。斜風細雨重門閉，正是迴腸欲斷時。

俺自從還家，又回復了女兒的本相，並由高堂作主將俺許配馬家。這事由於父母之命，媒妁之言，俺雖滿心不願。但卻難於出咉。馬郎雖富，其濁在骨；梁哥雖貧，其清在神。我愛梁哥，梁哥愛我，只是未曾說明就裏，卻教誤了因緣。回想高山學道，朝夕同窗，倦倦深情，永在肺腑，令人好生苦悶也。

【南呂一枝花】樓高欲斷魂，酒薄難消悶。蕭疏憐遠樹，惆悵望秋雲。爐火香溫，心字燒成爐。閒愁未許陳，拈紅豆清淚還多，對明鏡瘦腰漸損。

【梁州第七】沒心緒調朱施粉，甚情懷理線牽針，俺瑤窗獨坐閒裝吨。想起了聽泉竹畔，把卷松根，推敲寫韻，曉夜論文。俺則願隱青山裏，如今方覺。願結絲蘿，求為伴侶。祝云：相聚無分，誰則料悵恨秋河相見無因。夢兒到山堂上已將奴許配馬家，你我今生休矣。

涯水濱，眼兒望鴻書雁信，神兒黯月夕風晨。淚痕，滿巾。有時自檢宮砂印，未許嬌紅褪。月老啊你莫把朱絲錯繫人，梁哥也願為你守定堅貞。

俺且去小眠一會者。【下】

梁山伯上云：俺自與祝家賢弟，負笈同歸，一日不見，如隔三秋，回想同窗伴讀，朝夕論文，煞是思念。今日特來探他一遭者。來此已是祝弟門首，不免徑入。僮上云：官人，你待會誰來？梁云：會你家府上的相公也。僮云：俺只有一位姑娘，並無相公哩。梁云：奇也，奇也。你且通報者。【獨自徘徊驚異科】

祝英台上云：開我東閣門，坐我西間床，當窗理雲鬢，對鏡貼花黃。出門看夥伴，梁哥也你應認不得俺舊時裝。僮子，你且垂下簾子，俺好攀話者。【見梁科】梁哥，你來的遲了也。梁云：祝弟如何是一女子？俺日在夢裏，如今方覺。

23

【牧羊關】難挽回今生願，且種下再世因，誰甘承錯結朱陳，早拼個草草良時，綿綿此恨，俺無方全友愛。未許負親恩。只淚濕香羅袖，愁煎白練裙。

梁哥梁哥，奈何奈何！梁泣云：俺深愛賢弟，有如骨肉，同學數年，心心相印，彼此情懷，可以共曉。若婚姻不成，俺也只有一死。祝泣云：梁哥若有不測，奴亦必定以死相從。俺早知道你情癡也。

【四塊玉】郎意真，從郎殉，荒草離離共一墳，磷磷短碣銘幽憤。寂寞春，窈窕魂，眠睡穩。

梁起云：祝弟祝弟，就此慘別。祝云：梁哥你且住者。你死必葬西山之下，大道之旁。不久馬家前來親迎，奴彩輿經過其地，當相從於地下。

【罵玉郎】俺黃泉相見還合巹。同度夜台春。殘山剩水埋長恨，下有陳死人，相伴影倍親，永世情無盡。

梁云：生人作死別，此恨那可論。俺去也！【掩泣下】祝云：這情況使人肝腸寸斷也。

【玄鶴鳴】天啊！你緣何擺就迷魂陣，難離苦惱門。道鍾情惟我輩，這慘痛向誰云。任闌干拍遍，坐到黃昏。望疏林晚來風緊，地迥樓高合斷魂。聽遙天鶴唳，沒入江雲。

【烏夜啼】思量往事縈方寸，不思量仍自傷神，素面溶溶界淚痕。想一盞論文，一榻同溫，那閒情似夢何堪認，閒情似夢何堪認。想也曾深宵伴讀和衣盹，那些時，形忘盡，是聰明一世，耽誤終身。

【尾】到而今應交入離鸞運，強學他並命鴛鴦死不分，把血淚斑斑化作點點磷。歡相逢未真，拼相依共殞，任地老天荒，這一點兒癡情也終不損。

第四折

祝英台乘興隨鼓樂上，云：天上人間怨別離，雙飛雙宿更無期。招魂剪紙西風裏，惟

問梁郎知未知。聞道梁哥果死，葬於西山之

下。似此癡情，義當守信。俺拜辭高堂，上得車來，五內神傷，肝腸寸斷。鼓樂每你不要吹奏。俺心兒裏好難受哩。正是死別已吞聲，生別常惻惻。高堂養育之恩，俺也顧不得了。這一路上霜風敗葉，倍顯得淒涼也。

【商調集賢賓】看寒林索索的飛黃葉，白日又西斜。行得來曲徑迂折，甚秋山隱隱疊疊。傲孤標野菊新花。下西風敗翅殘蝶，俺觸景傷懷慘欲絕。望迢迢去路還賒，淚淋淋盈翠袖，軟設設倚香車。

英台云：輿夫，前面是何處也？輿夫云：這裏是古樹村了。

【逍遙樂】認竹籬茅舍，舊時黃犬，閒吠門橛。記與郎慘別，那些時綠蔭濃遮，閒唱山歌成數疊。聽一派哀蟬更咽，至如今心情撩亂，風景淒涼，世事暉嘘。

【掛金索】本來是花發連枝，忽的被風吹折。本來是月滿如輪，忽的被雲吞滅，俺也曾心似

金鈿，怎沖不破人天劫？只如今泣向穹蒼，淚比清泉潔。

英台云：前面是不是西山也？輿夫云：一些時即到哩。

【金菊香】看淒涼古道音塵絕，向何處新墳認短碣？西風裏樹下招魂牒。讓淚盡聲歇，石爛海波竭。

英台云：這裏是不是西山也？輿夫云：是也。英台云：你且把車子停下者，俺好到梁哥的墳前，祭他一番，也不負同學數年之誼。

【醉葫蘆】縱不能生同寢，也則願死同穴。秋墳同唱月昏斜，把苦趣癡情還細說，勝人間良夜，更籌坐儘自裝呆。

【至墳前科】呀，你看一抔黃土，三尺孤墳。梁哥梁哥，埋骨此中，好不淒涼啊！

【麼】任你是大英雄，任你是大豪傑，讓心肝嘔盡成灰折，也補不上情天終古缺。待寒宵荒野，漆燈兒同照上香車。

【梧葉兒】俺梁哥啊！你精爽還如在，且等俺

魂兮歸去些，真不信泉路果然絕。雲奄奄靈將下，影憧憧其是耶？神恍恍抑非耶？願一陣風兒來迎我者。

梁哥梁哥，魂兮有靈，墓其速開，儂當相從於地下。

【浪裏來煞】俺則願為情蛹，同化蝶，對西風同唱個解脫偈，在夜台同縊個相思結。無明無夜，將萬縷癡情拋贈與大千也。

【墓門忽開。英台急入科】【下】【眾與夫急挽不見科】眾云：罷了罷了。一場好事。翻變成一幕悲劇也。且回去報知者。【盡下】

題目　同學三年管鮑交

正名　癡情千古祝梁怨

附：

南北曲散套

天臺曲

【雙調新水令】記曾此地飯胡麻，認仙源溪山如畫。〔此處疑有脫句──編者〕白雲迷舊燕，紅樹入歸鴉，四顧嗟呀，癡立在夕陽下。

【沉醉東風】憶相逢羞眉掩帕，照清影流水桃花。笑溫語，風神雅，曳羅裙，石徑三叉。曲折深林趁晚霞，過幽居春風繡闥。

【喬牌兒】十年丹灶下，熬盡相加寡。素娥青女雙雙嫁，夢魂兒在你家。

【雁兒落】濃情難更加，勝日同遊耍。愁聽杜宇啼，甘受鸚哥罵。

【得勝令】俺不合苦思家，彈別意上琵琶。撫谷口相思樹，採崖前躑躅花。離他，權告個淒涼假；哄咱，待歸來萬事差。

【梅花酒】誰曾料空嗑牙，故里重踏，細認桑麻。甫道根芽，婦孺喧嘩。俺彷徨如夢覺，匆急更回槎。負深情一念差，一念差悔憤加，悔憤加淚麻沙，淚麻沙意紛雜，意紛雜走天涯，走天涯忘疲乏，忘疲乏入荒遐，入荒遐聞哀笳，聞哀笳散啼鴉。

【收江南】呀，散啼鴉問不出舊根芽，訪仙居無路更難達，空對著斜陽兩眼望巴巴。又遠山斂晚霞，又遠山斂晚霞，映千株松影勢騰拏。

【尾】舊歡重憶真無價，搔短髮傷情無那。那裏向俊神仙，把紅塵銷假。

元夜曲　演歐陽修生查子詞意

【雙調新水令】輕寒薄暖換春裳，控金鉤繡簾低敲。思往事，惜流光。清夜初長，誰解萬愁況。

【駐馬聽】小小軒窗，竹影搖搖風弄響。垂垂羅帳，花陰隱隱月窺窗。遙聽簫鼓正悠揚，含

情獨自憑欄望。今夜爽，正花燈幻出魚龍樣。

【沉醉東風】憶去年元宵歡暢，對千街燈火輝煌。柳梢頭，月兒上，折鸞箋人約昏黃。半臂初添夜色涼，剔牙兒支頤暗想。

【折桂令】道風流宋玉東牆，倚馬才情，繡虎文章，譽滿膠庠。名高廚顧，價重璆琅，相伴良宵共賞。更兼勝地排當，撇笛傾觴，自按紅牙，緩度新腔。

【收江南】從來好夢易收場，只今顧影暗悲涼。月兒依舊照南廂，聽急管幽簧，又魚龍漫衍正酣狂。

【沽美酒】俺黃昏獨上樓，寂寞自添香，淚濕春衫結作霜，歡歡情未忘，憶往事怕臨妝。

【太平令】束裙帶腰圍漸廣，對菱花黛痕換樣。問消瘦誰憐微恙，但病酒悲秋難狀。看舊裳滿篋，漫忖量暗傷，怕夜涼整妝。待處方自嘗，奈面龐半黃，憶粉郎斷腸。忽月光照廊，又上窗過牆。聽亂龐鼓桝，料夜長未央。這椿那椿，這廂那廂，一雙眼張，倚床夢荒，縱有

好元宵，還消不得那時惆悵。

【鴛鴦煞】俺從今不盡宮眉樣，拼得個一春常是耽清恙。唱道人老春燈，花發春香，紅豆垂垂，東風惘惘，療愁自寫新詞唱，卻怎個人到新年還做那去年想。

重九登高

【南商調梧桐樹】秋江帶暮潮，遠岫容殘照。遙砧隔野煙，曲岸舒長嘯，獨立蒼茫，又是重陽到。俺狂歌披髮誰曾曉。

【北罵玉郎】眼前世事真堪笑，笑貪頑輩已盈朝。沐猴冠還唱昇平調，講正誼把唇舌搖。說公理把几案敲，到頭來只有錢和鈔。

【南東甌令】擁佳麗，醉芳醪，珠箔印屏金步搖，香車油壁馳長道，燈焰暖，春歌俏，玉人

【北感皇恩】相伴畫眉嬌，那管他四野哭聲高。呀，誰曾念戰骨荒郊，百姓嗷嗷，無家別，新婚別，葬蓬櫜，你看敗荷衰嗷，破屋危橋。滿村墟，人絕種，地無毛。

【南浣溪紗】新鬼號，新官笑，盡繁華城市逍遙。這壁廂六街燈火花如錦，那壁廂千里烽煙草盡焦，請畫幅流民稿，送與他安樂宮，舞筵前，一椿椿權貴瞧。

【北採茶歌】說不盡話牢騷，鏟不斷恨根苗，奶腥乳臭盡雄豪。俺只道偉烈豐功管樂曹，卻原來焦頭上客佩金貂。

【南尾聲】俺摘黃花，不插帽，也不是苦思親茱萸人少，端則為遍野哀鴻止不住雙淚拋。

杜工部觀公孫大娘弟子舞劍器行

【顏子樂】（泣顏回首至四）垂老苦吟身，感滄桑墜歡重論。俺杜陵野叟，空迢念太平金粉。（刷子序五至合）聲吞，侍女先朝垂盡，問梨園都已成塵。（普天樂八至末）說不盡開天遺恨。（合）難重見華年往事，妙藝如神。

【前腔】在昔有佳人，舞渾脫名聞州郡。四方來觀，道彷彿飛瓊臨陣。閃羅襦搖盪乾坤，斂翠袖江潮初穩。

（合）細思量華年往事，妙藝如神。

【千秋歲】尚記得粉痕新，瀏灘動心魄，翩若遊龍鷹隼。看散亂天花，看散亂天花，香馥馥早遮卻蛾眉蟬鬢。其弟子，還聰敏，傳絕技，成逸品。幸再見鈞天韻，俺則待曲終話舊，無限酸辛。

【前腔】問前因，撫事淚沾巾，彩袖朱唇杏冥。這五十年間，這五十年間，早惹得莽河山風塵混沌。看汝貌，朱顏損，余華髮，增窮困，感慨何能忍。更莫念西河劍器，且重舉廣座金樽。

【尾聲】這玳筵急管難消悶，俺金粟堆南望暮雲，可憐我足繭荒山何處奔。

中秋玩月

【南呂一枝花】空庭月影斜，滿地秋痕瀉。溶溶垂玉露，皎皎耀銀蛇。清怨些些，又是中秋節，閒愁一萬疊。看兔魄玉宇空明，聽蛩吟花陰警切。

【梁州第七】淅颯颯風兒不歇，孤另另影子清絕。梧桐金井飄殘葉，想青天碧海，多少離別。今來古往，多少豪傑，鬧嘈嘈幾輩奸邪，亂紛紛世事喵嗻。問嫦娥銀漢誰通，問嫦娥玉宇誰借，問嫦娥丹桂誰折？幻耶，夢耶？悶葫蘆未許從頭說，便月亦圓還缺。千秋事誰叩荒台樹，往事堪嗟。

【尾聲】閒情悟透還成拙，永夜遲眠更著呆。銀海澄澄光更澈。俺與賒，脫靴，敬謝冰輪照床也。

讀才人福傳奇

【一江風】按紅牙，低唱簾兒下，這麗句真無價。看才人絕世聰明，絕世癡呆。豔緒傳佳話，心中羨慕他，口中忌妒他，忍不住攤著書兒罵。

【前腔】俺空折夢中花，到手來原都假，誰賞識窮酸大，我也要掛招牌。專治歪詩，專認奇碑，好盼上蘭香嫁。俺清狂不讓他，癡呆不讓他，月老你開恩罷。

【前腔】弄琵琶，浪說風情話，終不信婆能化，費工夫自譜新詞，自度新腔，便足消長夏。任憑你魂兒繫定他。魂兒註定他，也對俺祝蹉胡須怕。

【前腔】算年華，往事真無那，空打鴛鴦卦。冷清清別院哀箏，隔座空樽，又早是暮雨瀟瀟下。從今莫恨他，還守我鰜魚寡。

戲曲大師吳梅（瞿安）為常任俠作《祝梁怨雜劇》題簽。

獨幕劇

後方醫院

時間　一九三七年的年尾

地點　某城第一二二、第一二四兩傷兵醫院，位置在一個小山坡的下面。這劇的背景，即在山坡新開闢的草坪上，後面是新建的幾所茅草蓋的房子，和一所女青年會主辦的傷兵俱樂部。

（用做街頭劇可不用背景）

人物　傷兵同民眾數十人，無主角。

幕開　在這後方醫院前山坡下新闢的草坪上，溫暖的陽光正照在許多傷兵同民眾的身上，他們和樂的，像一家人似的，正在開軍民同樂會，來慶祝受傷的戰士們的傷癒，並且準備回到戰場去。這個會是由女青年會主催的，青年會的幹事做著主席，許多受傷的戰士們，在述說他過去的壯烈的戰績，同敵人慘無人道的情形，從城裏來的商民們，組織一個慰勞隊，一群小學生組織一個歌唱隊，這個會就是這樣組合的。幕啟，一群小學生在唱慰勞歌，接著是一個傷兵演說。

傷兵莫長山　兄弟是四川人，是五十九師的機關槍手，曾在上海作戰兩個月，日本鬼子被我打死二百多，最後，在無錫，被手榴彈傷了腿，我才退下來。記得在火線上，難民是很多而且很慘的，有兩位小姐，都是中學畢業生，已經餓了四天飯，但是前面是敵軍，後面是我軍，作戰的距離很近，有三十米達遠，她們退又退不下來，我們看見她們這種情形，就像自己的姊妹受難一樣。我們把飯給她們吃，她們吃飽了，後，她們隨著我們傷兵退下來。那時我是重傷，在載運傷兵車來的時候，我說我情願換這兩個受難的女學生上去，於是她們上去了。

我在車站上又等了一天一夜，才又有了車子來。把我運到傷兵醫院

民眾甲　裏，現在回想起來，在這次戰爭中，只有這事我心裏做得很舒服。覺得打死二百多敵人，還不夠痛快。我的傷完全痊癒了，我再上前線去，再殺他四五百個敵人給你們看。我們在前線上愛老百姓像自己家裏人一樣的，不曉得到後方，老百姓看我們像老虎，真不懂。在今天，你們來的民眾為什麼對我們不怕呢？

民眾乙　誰怕你，我的弟弟不也作戰受了傷，至今還住在景德鎮的傷兵醫院裏。

（老態龍鍾的）你看見我的兒子麼？他也是在上海作戰的，至今沒有信。他的身體比我高，兩條膀子多有力氣，眉毛是重重的，假使他也能殺死兩百多鬼子，就是死了，那我也是高興。可是，他怎麼沒有信呢？

民眾丙　前線上人那樣多，你問誰也不知道的。

傷兵莫長山　是呀！我們一師人，退下的官兵就沒有多少個，誰死誰生，就連我們自己也弄不清楚。

傷兵何長明　諸位弟兄！你聽我也來講一段。

在上海作戰，有許多難民，逃難逃往法租界，可是不准通過去。老百姓都餓了三天沒吃飯，這時有兩個女學生，記得一個姓黃，一個姓王，都是河南人。她買了許多東西散給難民吃，自己說是做看護得來的薪金，是應該這樣用的。我們兄弟們，都受了這女學生的感動，更加奮勇起來。我是陝西長安人，從民國二十年入伍，經過許多次戰爭，覺得從沒有這次殺日本鬼子有意思，就是死了也值得的。

傷兵鐘埂楠　這位弟兄說得好，打鬼子，就是死了也甘心的。譬如我們上海保安團，就快犧牲完了，當滬戰發生時，

首先向敵進攻的就是我們，在閘北開始抵抗三天，然後才由八十八師來接防。可是在後方，我們並沒有休息，無論官兵都一樣的做工作，都沒有辭過辛苦。我們向上海進攻過六次，死傷了很多。其後在寶山縣，我帶了花，沒有痊癒，又上了火線，大家兄弟都是一樣。在江灣，衝鋒過三次，本來一團一千八百人，這時只剩了八十幾個人。鬼子兵最凶的是排炮，一排炮彈打下來，工事打倒，人往往活埋在土裏。我在蘊藻浜、暨南大學、閘北、八字橋都作過戰。記得作戰的最後一天，在下午四點鐘，犧牲得最大，我在火線上兩天未吃飯，下來又是兩天未吃飯。這時我們的隊伍都不肯下來，都壯烈的犧牲了。有一次我們捉到二十幾個俘虜，有三四個是東北人，都是被強迫來的，其餘的

十幾個都是日本人，可是問起來，也都是被強迫來的。有一個日本兵，已經五十歲，說是有七八萬家私，本來在家生活很好的，不願意作戰，這是軍部強迫他出來，沒有法子想，不來是不行的。連一個女兒都被徵發出來了。我們曾經捉到過一個義大利人，替日本鬼子作間諜，但是我們沒殺他。日本鬼子除了重炮和飛機，他是不吃打的，一個中國兵可以打四個日本兵。我們三個人，還衝鋒衝過十幾里路，擔回三十幾枝槍來。最後我們一團只剩官兵四個人，我帶著傷還打出二百多發子彈。

傷兵資應璞　犧牲，誰都是準備犧牲的。可是我覺得後方的交通秩序辦理得太壞了，譬如我所經歷的：我是第四軍，在蕪湖受了傷，就簡直沒人管。在蕪湖，傷兵也有討米的，也有賣東西的，醫傷，沒有錢是不要想醫治的。因為船上載的都是有錢的做官的，傷兵是不准上的。有一次，強著上船，船突然開了，在江岸就淹死難民、學生、傷兵兩三百。我親眼看見英國船被日本鬼子轟炸，就死了三千多難民。最可恨的，有一次中央炮兵第八旅差船走蕪湖過，看見傷兵坐小船想上來，就對著水開槍。他們不去打日本鬼子，打自己受傷的弟兄，是沒有道理的。後來，委員長打電報來，叫把傷兵一齊運到後方，我們才能夠到此地。委員長真好，能體諒受傷的弟兄，其他負責任的辦事是太壞了。若果委員長叫我們犧牲，我們死也是甘心的。可是有些地方，民眾對我們傷兵救護得太好了。從上海到南京，這一帶有愛國心的民眾非常多，我受

傷兵某

傷，就是六個鄉下女子把我抬下的。起初來兩個人架著我，但是我走不動，後來她們拿門板來把我抬下，六個女子都穿草鞋，剪短髮。她們一個一個的往下抬，不知抬下多少個。她們不在火線底下走，她們也不怕，現在的抬傷兵的時候，婦女們都熱心送飯，婦女真是覺醒了。有些地方我們傷兵兄弟中間真有不好的，比如說：我們重傷的弟兄是十月八號到南京，在後方醫院裏，每天有人慰勞，唱歌呀，送東西呀，同我們談話呀，那是再好沒有了。到二十六號來了位四川受傷的弟兄，二十八號就出了事情。情形是這樣的，這兩位弟兄到得遲，名字沒有報上去，於是有許多女學生來慰勞，送東西少了兩份。她們向兩位傷兵賠不是，不料這兩位真野蠻，突然向她們的臉上打起來。於是動了全體受傷弟兄的公憤，把這兩個人捆起來，要交到司令部去。你說這兩個女學生有多好，她們不生氣，反來勸大家不要動氣，說是這兩位同樣為國家出力，同別人一樣受傷，偏他得不到慰勞的東西，發脾氣是應該的。她們勸我們，又替這兩位傷兵解開捆著的繩子，我們全體沒有誰不感動起來。現在的婦女可不比往時了，她們起來可真有道理。比方我看見有一次，一個傷兵把一個慰勞女學生抱起來，這女學生說：你睡下去安靜安靜吧，你有傷，不要這樣子，等你好了，把我們的敵人全給消滅了，我就是同你戀愛也不是不可以的。你們看這女學生倒多有道理，像我們的姊妹一樣親切，待我們像一家人一樣，我們還有誰能起壞心思嗎？

商民甲

軍民本來是一家。我們的弟兄也有做

傷兵某

生意的，也有耕田的，也有去當兵保衛國家的，自己的弟兄受了傷，自己的弟妹應該來救護，來慰勞，那還用說。譬如自己的家裏來了強盜，失了火，難道我們男子漢，做壯丁的，不應該拼命嗎？我們的家，我們的財產，我們的妻子，我們的老年人，我們的小孩子，全都靠諸位作戰的弟兄們，諸位吃的帶的，在戰場上所需要的，也都是我們來供給。後方的老年人，婦女，孩子，也就是諸位的家屬，你們原來也是從我們中間去的，所以你們也就是我們。

諸位說得真透徹。我們在火線上看見難民老百姓，真像自己家裏受難一樣的。比如我們有一個弟兄，拾到一個小孩子，才四歲，沒有娘，什麼親人都沒有，自己也不知道姓名籍貫，餓也餓夠了，哭也哭不出，眼看就要死在日本兵的刀刺下，這時，卻被我們這位弟兄救下了。後來我們這位弟兄受了傷，還是打起力量抱著他。一個勇敢的戰士，像一個慈愛的母親一樣，抱了一千多里路，無論怎樣他也不肯丟下，一直抱到後方醫院裏來。他帶他睡，喂他吃，自己的一份飯，只吃一半，留一半給小孩子吃。假如有空襲警報，他什麼東西都不管，單只抱著這小孩子藏起來。這小孩像他的性命一樣，我想就是孩子本來的父母也不過如此的。這孩子沒有姓，沒有名，他是我們中華民族的種子，是我們後一輩的負責任者，等我們年老不能作戰了，他就可以接上作戰。他是在血裏生長的，他是在戰鬥之間生長的，他是在炮火下面生長的，他將來長成了，一定比我們更堅強，更有力，去把帝國

群眾甲

主義消滅，建設我們社會主義民主主義的國家。

這位弟兄說得好極了，讓我們能戰鬥的時候，就教給我們的下一輩，一定把帝國主義消滅，繼續工作，來完成我們的使命，我們一定求得自由平等，求得民族的解放，我們不願做奴隸。

群眾乙

讓我們唱《義勇軍進行曲》，一，二，三。（唱歌）

起來！

不願做奴隸的人們，

把我們的血肉，

築成一座新的長城。

中華民族到了最危險的時候，

每個人都被迫著發出最後的呼聲，

起來！

起來！

起來！！！

群眾丙

我們萬眾一心，

冒著敵人的炮火前進！

冒著敵人的炮火前進！

前進！！

進！！！

這幾天敵人又向我們猛烈的進攻了，有許多被難的民眾，成群的跑到這裏來，有的失了父母，有的失了妻子，有的丟了孩子，情形是非常淒慘的。我想，我們這裏不久也將變成戰場，也將遭到同樣的情形，凡是不甘心做亡國奴的，都應該補充到前線上去，來打我們的敵人。強壯的老百姓，強壯的商民們，強壯的工人們，受過訓練的壯丁們，受過訓練的學生們，許多傷癒的弟兄們，我們軍民聯合起來，都上前線去，來保衛我們的家鄉，保衛我們的湖南，保衛我們的國家，保衛我們的民族，保衛我們的

妻子兒女，是到我們犧牲的時候了。

犧牲已到最後關頭！

（唱歌）

向前走，

別退後，

生死已經到最後關頭。

同胞被屠殺，

土地被強佔，

我們再也不能忍受，

我們再也不能忍受。

亡國的條件，

我們決不能接受，

中華的土地，

一寸也不能失守。

同胞們，

向前走，

別退後，

把我們的血和肉，

來拼掉敵人的頭，

犧牲已到最後關頭！

（全體合成步伐，向前走動，繼續唱歌）

（幕）

附：

常任俠

〈長沙後方醫院訪問記〉

長沙後方醫院訪問記

為了女青年會要我為後方醫院傷兵同志們寫一個劇本，我曾到一四二、一四四兩個後方醫院去訪問過，從傷兵同志的口中，聽過許多壯烈的故事，在東戰場，在北戰場，在許多次戰事中間的都有。有北方各省的人，有東南和西南各省的人，有兩湖和川陝的人，操著不同的方言，但都是樸直的，可愛的，真實的。我搜集來作為這劇本的內容，也將為這些實際參加鬥爭同日帝國主義者抗戰的同志們第一次所使用，這是真的，雖然這只是抗戰中間千百萬分之一的故事，但在我諦聽的時候，記錄的時候，已經深切認識我們民族偉大的力，像鐵一

樣的對於抗戰的堅決的心，在廣大的民眾中間士兵官佐中間存在著。

這醫院是位在一個新辟的小山坡上面，都是新建的木板和草蓋的房子，這中間有一所女青年會辦的傷兵俱樂部，她們替傷兵服務，娛樂並教育他們，而且在傷兵中間已建立起信仰。

當我們在一個早晨去訪問傷兵同志的時候，立刻有許多人聚攏來，各種輪廓的臉，各種不同的聲音，圍繞在我的左右。這些可愛的，不平凡的臉，我彷彿在哪裡看見過：是的，我看見過，是在《靜靜的頓河》那部影片裏，是在《哥薩克》和《暴風雨中的中國》那幾部蘇聯所製造的影片裏，描寫東方人在複雜的猛烈的鬥爭中間廣大的場面時，這些可愛的臉型都出現了。我看過這些印象，而今我接觸著真實，我已成為這中間的一員，感情同感情參互融合著。

於是他們開始講他們壯烈的故事來，這是

血與肉，鋼鐵與火焰組成的。我聽著，用筆迅速的記錄著，像《對馬》一書一樣，我把這些人的話語扼要的《對馬》一書的作者，準備寫他的都留在紙上，備我事後的思索，複寫出他的原型來。有時他們爭著講，幾個人都一齊急不能耐的時候，我便勸他們靜等著。我從早晨工作到下午四點鐘，不飲水也沒有吃飯，但我的精神興奮著一點也不疲倦，這算什麼呢？有許多負傷的同志們，在戰地，四天四夜沒飲食，不是還依然作戰而且衝鋒嗎？有一位機關槍兵傷了一隻手，不是還不肯退後又打出七百多發子彈嗎？

在四點鐘，我離開後方醫院走了，因為我住在隔江的後山裏，而黯雲籠繞著無力的殘陽，已經西下了。當我走上山坡，回過頭還看見許多扶著杖、兜著膀子、包著頭的同志們向我遙望著。

我所記的故事，多已寫在劇本裏，這裏我只記述一件小事：

一個負傷的同志在戰場上拾得一個四歲的孩子，這是一個無父無母的棄兒，也許他的一家都被我們的敵人殺死了。他不能知道自己的姓名，他餓得已經不能號哭。這可憐的小生物在地上匍匐著，無目的的像在尋找什麼東西，而頭上是被飛機的兇暴的機關槍的掃射，四周是被炮彈沖起的塵土。這位受傷的戰士，已經打壞一隻膀子，但他把這孩子抱起來，就一直抱出戰地，抱過不知多少遠，抱到後方醫院來。他應得的一份飯，每天自己只吃一半，留一半給孩子吃，相依為命的孩子，一刻都不肯離他，他也同樣不肯離開孩子，當有空襲警報的時候，他對他的東西都不管，單只抱著孩子藏起來，一個勇敢的戰士，已經變成一個慈愛的母親。他說這是中華民族的種子，是我們後一輩的承繼者，等我們衰老不能戰鬥的時候，這孩子就可接上作戰了。摧毀帝國主義，要我們一輩一輩的繼續戰鬥，不論誰的兒女我們都要愛護的，況且這麼幼小的他已經沒有一個親

人。這孩子在戰鬥下生長，他的力量將來比較我們更加堅實。這是將來完成我們新國家的戰士。我的肢體已經被帝國主義者摧殘了，無用了，所以我愛惜這孩子的生命勝過我自己的生命，這是我們中華民族的種子。

這位負傷的同志，他的所為使我感動得流下淚來，將永遠永遠使我不能忘記。全民族已經覺醒了，而帝國主義的消滅，已經在目前了，我們應該如何為我們遠大的前途頌祝呢？

【注釋】田漢任主編，王魯彥、廖沫沙負責之長沙《抗戰日報》，於1938年1月28日創刊。創刊號上發表了常任俠〈長沙後方醫院訪問記〉一文。隨後創作之《後方醫院》劇本亦發表於該報某期，此據作者自藏剪報整理。——編者

四幕創作歌劇

亞細亞之黎明

以抗戰必勝的信念寫成此劇　謹呈給在英勇鬥爭中的同志們

前記

這是一九三八年在武漢軍委政治部第三廳寫的一本歌劇。當時我同張曙、冼星海同在第六處，主管音樂、戲劇、舞蹈、詩歌、文學等部門。我寫了歌詞，即由張、冼兩音樂家作曲，流行於戰地、敵前敵後及南洋華僑中間。當時我把這些組織成一本歌劇，其中也有戰地

服務團、青年戰團歌詠隊等所作的歌詞收存其中，但主要是冼星海、張曙配製的曲譜。我把現存的幾首曲譜，也收集作為附錄。這本歌劇在當時寫作中，星海去了延安，當我寫成並油印後就寄了給他，據他的來信說：他在延安曾作曲試唱，後來他去蘇聯治病，並未寫完，但就是他已寫成的部分，我這裏也未收到，只好待查了。

這本歌劇寫成已經五十年，曾記錄了當時武漢抗日戰爭中的火熱情形。群眾對抗戰必勝的堅強信念，以及抗戰初期國共合作的大好形

勢。軍委政治部部長是陳誠，副部長是周恩來。總務廳及一、二廳，屬陳誠管理；三廳屬周恩來管理，六處長田漢，主管文學、戲劇、音樂，十個演劇隊及孩子劇團，也屬六處領導。我曾參加一些工作。不久我便被第三廳推選為周恩來副部長的秘書，離開三廳，到左旗部長室工作，與田漢、洪深他們不在一起辦公了。在長沙大火的前夜，我同張曙還把紀念孫中山先生的紀念歌，在長沙的電臺上廣播，是張曙作的曲。不料，以後不久到桂林，張曙便被敵機炸死，我的合作者又少了一個。到重慶後，在中訓團音幹班任教，又寫了《海濱吹笛人》、《木蘭從軍》兩本歌劇，另由胡靜翔、陳田鶴作曲，胡雪谷、楊金蘭等演唱，情調也不像武漢時代了。

這本歌劇的當時油印本，如今只存留了一本。經過五十年的世事滄桑，當時曾演唱過的人，存在已少。「亞細亞之黎明」，已經成為燦爛的陽光，普照著中華大地。雖則往事已成陳跡，仍然足資紀念。烈士暮年，壯心不已，行將九十，常憶戎馬當年。作為抗戰文藝的資料，敬獻給從事現代文史研究的工作者。

<div align="right">
常任俠　一九九〇年三月十九日
</div>

暴風雨之前夜
這中間歡呼著急迫的暴風雨——
他的叫聲向陰雲報導：
憤怒的力，熱情的焰，
將來的勝利的歡笑！

<div align="right">
高爾基：〈海燕的歌〉
</div>

第一幕　暴風雨的前夜

時間：一九三六年冬。
地點：東京某區的一所住宅，一個十疊席的讀書室，中間放著西式的用具。因為是一個中國留學生住著不大歡喜日本踞坐習

慣的原故，所以多不採取日本式，但是床之間裏的生花茶具以及盆景之類，仍可看出濃厚的日本風味來。後面通著臥室，一扇精緻的小門，左邊一扇門，通著外面。

人物：

章傑（中國留學生，年約三十左右，一具高大的強健的體格，一副沉毅的嚴肅的面容，堅強果敢的精神充分表露出來）

雪子夫人（章傑的夫人，一個優良日本女性，年在二十左右，天真而且強健，是修道院女學出身的高才生，具有音樂文學很深的修養，擅長刺繡，性格同容貌一樣美麗）

葛乾明（臺灣留學生，年二十四五歲，瘦弱，但性格是堅強的）

金民助（朝鮮留學生，年三十餘，是一個屢經下獄、飽嚐憂患的人）

李拔吾（朝鮮留學生，年三十餘，高大

的漢子，黑兜腮鬍子，社會科學研究者）

王休明（中國留學生）

新田正（東京舊書商）

安田二（臺灣留學生，他其實姓安，是臺灣籍的中國人，現在改了日本姓）

上野正治（雪子夫人之兄，二十五六歲，是一個南洋殖民地的小官吏，好拳鬥，是日本法西斯主義的信徒）

梅子（下女）

古川刀自（屋主婦）

第一幕　第一場

登場人物：章傑　葛乾明　金民助　李拔吾
王休明　新田正　安田二

幕啟，在一個十疊席的書室中，上面的幾個人正在隨便的坐談著，這時正開一個時事討

論座談會，開會時序曲的歌聲，尚未終了。全體唱著激昂的歌，帶著室外暴風雨的聲音。

〈暴風雨的前夜〉（合唱）

在暴風雨的前夜，
東亞的奴隸們，
都一齊覺醒起來。
為了解放，
為了公理，
為了正義，
為了自由，
為了生存的權利，
我們要用盡所有的力，
流盡最後的血。
我們要做殉道的先驅，
改造成一個新世界。
聽，壓迫下的吼聲，
雄壯激烈。

章傑

聽，爭自由的洪流，
奔騰澎湃。
聽，海燕在飛鳴，
唱著暴風雨的到來。
起來！東亞的奴隸們！
起來！起來！
掙斷了枷鎖，
拿起了武器，
來清算我們的血債。
今天，我們要英勇的戰鬥，
爭取明天光明的到來。
今天，我們要英勇的戰鬥，
爭取明天光明的到來。
到來！
諸位同志：今天──（朗誦）
應該是我們要戰鬥的時候。
為了保衛世界的和平，
為了維護人類的正義，
我們應該負起責任向前走。

拿出力量，
同我們共同的敵人戰鬥。
我們要同日本軍閥，
去掃清壓迫的深仇。
在東亞的人民，
本來⋯⋯酷愛和平自由。
自從⋯⋯日本的軍閥，
他懷著狂大的野心，
卑鄙的陰謀。
他想⋯⋯征服世界，
必先吞併亞洲。
正像田中所定的步驟，
拿我們做戰爭的炮灰，
滿足他兇惡的欲求。
我們⋯⋯臺灣的兄弟們，
朝鮮的兄弟們，
中華民族的全體，
以及日本的勞苦大眾，
便首先做了暴力下的犧牲，

葛乾明

忍著氣，
低著頭。
像刀俎上的魚肉，
像鞭子下的馬牛。
在暴風雨，將來到的時候，
我們，要怎樣去抵抗，
做當前的任務。
這些日本的軍閥們，
也正是要到滅亡的時候，
他居然敢同世界為仇。
他宣說：要把白色人的勢力，
驅逐出亞洲。
但是⋯⋯他先殺起黃色的兄弟，
使盡了殘酷。
用殘殺的方法，說要同人攜手，
說是他的恩德懷柔。
這是日本軍閥特別的手段，
也是最愚蠢的想頭。
這瘋狂的暴行，

金民助

便是他滅亡的道途。
我們臺灣的大眾，
已經起來爭鬥。
朝鮮的兄弟們，
你們也是親愛的戰友。
是的，朝鮮的兄弟們，
已經無數次的戰鬥，
我們受著不斷的慘殺，
為著平等，為著自由，
斷了無數人的頭。
終於也殺不完大韓革命的群眾，
這求解放的正氣，
千古常留。
這些軍閥財閥們，
奪去了我們的耕地，
把我們趕進荒丘。
受著飢，受著寒，
受著風雨，
到死也不向敵人哀求。

故國山河，
被別人享受。
一年一年，
受著踐踏屈辱。
我們已經失去，
在世界上生存的權力，
我們能不戰鬥！
能不戰鬥！
安昌浩，我們的領袖，
他下了獄，慘酷的牢囚。
但是，無數的同志們，
正在英勇的向前走。
人人像安重根，
人人像尹奉吉，
犧牲果敢求自由。
一把怒火，
燃燒在每個人的心頭。
在暗中聚成一個大的力量，
正在等者爆發的時候。

李拔吾

在眼前，
到了，
這爆發的時候。

王休明

真的，到了，
這爆發的時候。
要衝去一切殘暴的勢力，
這一個偉大的洪流。
在苦鬥中，
我們要得到光明自由。
我們必須苦鬥，
才能達到我們的要求。
我們必須聯合戰鬥，
才能擊破敵人的頭。
讓他從壓迫的王座上，
倒下黑暗的深溝。
我們不僅要聯合東方的兄弟，
在西方，
愛正義，
愛和平的同志，

新田正

也是我們的朋友。
我們為公理而戰鬥，
我們有遼遠光明的前途。
在日本貧苦的大眾，
也一樣受著苦難。
這些軍閥們，
他常向民眾欺騙。
他說：為了百姓的幸福，
實際上這是不相干。
我們要把國土開展。
不過要逞他們的野心，
把和平的幸福擾亂。
在戰時，死亡痛苦，
人民已經跳下恐怖的深淵，
在戰後，生活還仍舊悲慘。
一個事實，
放在我們的眼前。
《朝日新聞》的夕刊，
不正記著這樣的事件……

從滿洲歸國的勇士，

窮困的自殺，

不名一錢。

上海一二八的戰士，

為了生活難，

他踏到日本的國土，

這是一個戰士的凱旋，

卻犯了盜案，

投進了牢監。

你看，

這結果，就是為了疆土的開展。

軍閥們常這樣欺騙：

為了天皇，

我們要盡忠，

要勇敢。

其實是為了軍閥們的升官，

為了財閥們多增加資產。

在殖民地，多幾個銀行，

多幾個工廠、商店。

安田二

好壓榨勞苦群眾的血汗。

讓我再舉出一些事實的片段，

在東北——秋田，

這一年，還不算什麼荒欠，

農村的少女，

賣進都市的就幾千。

新聞三面記事欄，

登載著：東京的富人，

過聖誕。

過年，

一個人買下幾個少女的貞操券，

準備著享樂，消遣。

善良的日本人，

只有含著淚，

低著頭，忍受，長歎，

忍受著靈魂的蹂躪，

生命的摧殘。

還有：像新瀉縣，

今年，是產米豐收的今年，

因為米價賤，
把所有的米，所有的血汗，
都算還給地主，
算還給肥料會社的老闆。
農民卻度著饑餓的生活，
賣去了少女少男。
於是，在關東，
山薯，也填不飽肚皮，
破衣，也擋不了酷寒。
農民組合，變成了暴動的集團。
關西的農民組合，
也響應著起一聲吶喊。
這些軍閥財閥的爪牙們，
都手忙腳亂。
到處去逮捕，毆打，慘殺，
逞盡了凶頑。
良善的民眾，
饑餓，還受著這樣摧殘。
你看，這是人的世界，

這是王道樂土，
這是農民的豐年。
像前進的文藝家，
小林多喜二，
被打死在電鞭。
像正直的科學家，
野呂榮太郎，河上肇，
這學術界的權威，
或被殘殺，
或被投進了牢監。
你想，這現象，
是文明，還是野蠻。
就是在東京帝大，
這學府的尊嚴，
我們賢明的先生，同輩，
也不斷受到逮捕，摧殘。
這社會已不容許正直人的存在……
所以我們要把這社會推翻，
要新建立一個合理的社會……

章傑

金民助

新田正

我們要打倒軍閥，
打死破壞和平的魔鬼。
一致的聲音我們要聯合起來，
高舉起戰鬥的義旗。
我們要自由，要解放，
要打倒日本帝國主義。

（外面敲門的聲音，諸人吃驚著）

章傑　誰？你是誰？

門外的聲音　是我！你的妻在風雨中夜歸。

（一面搖手，令其他的人，避到後面寢室裏去）

第一幕　第二場

景同前。

登場人物：雪子夫人　章傑

（門開的時候，雪子夫人走進來，受著門外暴
風雨的襲擊，非常疲倦的，嗚咽著，撲在章傑
的懷裏，章傑張臂迎接著）

章傑　愛的，苦了你！
我到處去探聽，
想探聽到你的消息。
到處去探找，也無從找到你。
我終日彷徨，歎息，
像失去靈魂樣癡迷。
我是沙漠中的過客，
而你，是我生命的泉水。
現在總算見了你，（扶她到沙發上）
這些時你究竟在那裏？

雪子夫人　過去，三言兩語，
也是說不完的。
現在我來告訴你，
一個最重要的消息。
你趕快回國吧，愛的！

我為你憂慮，
在睡夢裏無端驚起，
怕人危害你的身體。
愛的！我聽到緊急的消息，
你已到必走的時機！
不要思念我，
你得同我別離。
假使我同你在一起，
你將不得脫走，
遭到囚獄，
陷身在牢獄。
愛，我是屬於你的，
我一生永久愛你。
你不要負了我的懇請，
使我哭泣。
你走後，我會打算我自己；
我會凌過大海的波濤，
偷偷的飛向你的身邊，
做一對永生的伴侶。

章傑

愛的，我不能離開你。
你知道，這些日子，不見你，
我像瘋狂了似的。
我要回國，我將帶你同去。
你記得，我們初戀的佳期，
是我是你，所共同歡喜。
那時我唱著，
《聖經》中的《雅歌》，
我的佳偶，我的愛，起來，與我同去。
因為冬天已往，雨水止住過去；
地上百花開放，
百鳥鳴叫的時候已經來到，
在我們境內，
隨處聽到斑鳩對述著戀語。
無花果樹的果子漸漸成熟，
葡萄樹開花，吐放香氣，
我的佳偶，我的愛，起來，
我的鴿子啊，你在磐石穴中，
藏在陡岩的隱秘。

求你容我得見你的面貌，

得聽你的聲音！

因為你的聲音柔和，

你的面貌秀美。……

那時，你把愛情給我了，

我覺得，幸福是永同我在一起。

我是得到眾星中之星，

得到眾神所愛護的聖處女。

古時，莎羅門的歌，

正是為了我，為了你。

在我們結婚的時候，

我又唱著《雅歌》向你密語。

我說：

我妹子，我新婦，

你的愛情何其美。

你的愛情比酒更美。

你膏油香氣，勝過一切香品。

你新婦，我妹子，

你的嘴唇滴蜜，

好像蜂房滴蜜！你的舌下有蜜有奶，

你衣服的香氣，如利巴嫩香氣。

我妹子，我新婦，

乃是關鎖的園；

禁閉的井，

封閉的泉源。

你園內所種的結了石榴，

有佳美的果子；

並鳳仙花，與哪噠樹；

有哪噠和番紅花，

菖蒲和桂樹；

並各樣乳香木沒藥，

沉香與一切上等的果品；

你是園中的泉，活水的井，

從利巴嫩流下的溪水。

是的，美麗的過去，

我永久也不能忘記。

我那時也為你，

唱著《雅歌》中的語句。

雪子夫人

他的口極其甘甜，
佳美如香柏樹，
他的形狀且如利巴嫩，
他的腿好像白玉石柱，
安在精金座上。
他的腿好像白玉石柱，
周圍鑲嵌藍寶石。
他的身體如雕刻的象牙，
他的兩手好像金管鑲嵌水蒼玉。
且滴下沒藥汁。
他的嘴唇像百合花，
如香草台。
他的兩腮如香花畦，
用奶洗淨，安得合式。
他的眼如溪水旁的鴿子眼，
黑如烏鴉，
他的頭像至精的金子，
他的頭髮厚密累垂，
超乎萬人之上，
我的良人白而且紅，

他全然可愛。
耶路撒冷的眾女子啊，
這是我的良人，這是我的朋友。

章傑

可是，到今天，我是最後為你歌唱了。
沙羅門的歌，
可以唱出我們愛情的美麗，
今天，再不必留戀過去。
愛的，聽我的話吧！
往事都給忘記。

雪子夫人

算我們做了一次美麗的夢，
雖然在愛情的途中是這樣慘淒。
為了愛，我來自很遠很遠的地方，
為了愛，不怕黑暗風雨。
愛，我是屬於你的，
若是你遭到危險，
我將終身陷在悲哀的潭底。
愛，你究竟從什麼地方來的，
這些日子，得不到你一點消息。
愛，你知道，我的二兄，

他是南洋的官吏。

他反對我們的結婚，

強迫我，離開你。

他出從南洋歸來，

他對著我的母親，姊姊，

發出很大的脾氣。

他監視著我。

把我送到水戶地方去。

我朝夕遙望著，浪花擁抱著浪花，

望著海，想起你。

生怕有誰危害你的安全，

所以偷來送給你一個信息。

愛，聽我的話，望你急急歸去。

我是我的愛妻。

但是，我不能離開你！

你是我的愛妻。

我不能留下你！

要走，我們一同去。

章傑　（憤然的）　生做一個日本婦女，

受著這樣虐遇！

假使我走了，

你將受到更惡的待遇。

雪子夫人　不，這樣你將不能脫去！

我從修道院裏來，

日日為你向主的面前求祈。

仍舊回到修道院裏去，

愛的，我要從神的世界裏去。

帶你向人的世界去。

從前，你歡喜紀德的書，

現在，不也改讀了高爾基。

你得注意現實，

為真理奮鬥，

同我一齊去。

章傑　先知基督，不也為了真理鬥爭而犧

牲的。

雪子夫人　我信仰真理，

願意，為了人類，

為了正義，

費去我全部的精力。

章傑　愛，等著吧，
我工作的事實會回答你。
為了目前的危險，
我求你立即歸去，
我也就要離開這裏。

雪子夫人　為什麼你要這樣急急？

章傑　哥哥，他將找到這裏。
我怕，他監視著我，
我怕你會同他發生衝突。
你會遭到危險，毒計。

愛，聽我的話吧！我要同你分離。

雪子夫人　（抱住她）不，你不能離去。

章傑　不！不！用理智止住你的悲凄！
不要忘記我，愛的！
不要不聽我的言語。
我從暴風雨中來，
仍從暴風雨中去。
這戒指上的花紋，
是Forget-me-not，
記著Forget-me-not！
天上人間，
總有見面的時期。

（她推開章傑，拉開門跑出去，章傑從後面
追著）

章傑　愛的！愛的！
你到那裏去？
你到那裏去？

（在黑暗中回答的是暴風雨的聲音）

（葛乾明等六個人從里間房中走出來）

景同前。

第一幕　第二場

登場人：葛乾明　金民助　李拔吾　王休明
　　　　新田正　安田二　章傑

金民助　她雖是一個弱女子，
　　　　可是，很能向正義追求。

新田正　在日本，一般婦女多已覺醒，
　　　　能夠同男子一樣戰鬥。
　　　　雖然屢次遭著迫害，
　　　　還是不斷的運動，
　　　　爭她們的自由。

章傑　　日本的社會，要向前推進一個階段，
　　　　婦女一定會盡很大的力量，
　　　　成為時代的一個激流。

王休明　就是中國的婦女，
　　　　也已經成了男子的戰友。
　　　　（從外面進來，淒然的）
　　　　妻，她已經遠去，
　　　　諸位，我相信她的言語，
　　　　在目前，警視廳對我們，
　　　　確實壓迫得更嚴厲。
　　　　我們得準備，

　　　　分頭做我們的工作，
　　　　要迅速，要緊密。
　　　　我們再不必多談，
　　　　要把理論用到實際。
　　　　實際的行動最要緊的。
　　　　為了聯成鋼鐵的力。
　　　　爭取，東亞的光明，
葛乾明　人類的正義。
　　　　（對章傑）
　　　　我們再同你，
　　　　做一次親密的握手，
　　　　也許，在戰場上，
　　　　可以再會見我們暴風雨中的伴侶。
　　　　再見，我們戰鬥的同志，
　　　　東亞的兄弟。
　　　　再見，我們的同志，
　　　　我們的兄弟。
　　　　明天，我也要回國去了，

章傑　　今夜，先理一理書籍。（送葛、金

57

（章傑開始理書籍）

金等　等人）

再見，我們患難的兄弟！

章傑　再見，我們患難的兄弟！

第一幕　第四場

景同前。

登場人：章傑　上野正治　梅子　古川刀自

（扣門的聲音）

章傑　誰？（驚疑的，以為是危險的人物）

梅子　是我，先生，有人來看你。

章傑　進來！（開門進來）什麼人？

梅子　來看我，在深夜裏。

梅子　是一個男子，穿著洋服的。

章傑　說我已經安息。

梅子　先生，他一定要見你。

章傑　那就請進來，請客人到我房裏。

（梅子退，上野正治上）

上野正治　看見尊駕還是初次，能否賜我一張名刺？

上野正治　這是我的名刺，我是雪子的二兄，新從南洋回來的。

章傑　啊！失敬了！

上野正治　有什麼事情見教呢？

章傑　關於我妹妹的事，你將來打算如何處理。

上野正治　我預備帶她回國去！

章傑　因為她是我的愛妻。

上野正治　帶她回國去？那怎麼可以？

章傑　中國已經走上前進建設的道路，
已經完成統一。
我要回去加一份力量，
自然要帶她同去。

上野正治　可是中日正發生衝突的危機！
妹妹到中國，
將陷入不幸的境遇。
而且中國的反日份子，
多是留學生，知識階級。
反日，這是野心家欺騙民眾的誑語。
實際中日兩國的人民，
這是親密的兄弟。
中國同日本的文化，
自來就有親密的聯繫。
比如我，對於日本，
就滿懷著最親切的情緒。
我歡喜研究日本的考古，言語，
研究日本的風俗，神話，
文學，藝術，歷史，經濟，

章傑　這是我的興趣。
在帝國學士院，我被邀去，
我曾選擇藝術的講題，
演講過中國，印度，日本的關係。
總算盡了一點文化研究的微力。
日本人的生活藝術，
多使我歡喜。
我歡喜：錦繪，浮世繪，
能樂，雅樂，謠曲；
文樂，田樂，歌舞伎；
我也歡喜：劍鐔，根付，鏡鑒，金漆，
九谷燒，嵌金的矢立。
這些多是舊時代工藝。
我歡喜：相撲，柔術，圍棋；
生花，茶道，園藝，
這些多是從中國學習，
日本像一所大的公園，
清潔美麗。
日本人的美德，

是勤苦刻勵。

這些，我讚美，我學習。

我研究日本的文化，

看我，參考許多有關的書籍。

我的師友們，多是，

日本學術界的權威。

然而：日本的法西斯，

他仍然對我侮慢懷疑。

這些警察們，

爪牙鷹犬們，

在暗中調查我的行蹤。

告訴你：我是良善日本人的朋友，

告訴你：我只反抗暴力。

我走到全世界的任何地方，

也將始終如一。

假使你做我長期的朋友，

你將不會懷疑。

上野正治　中國，日本是最大的仇敵，

你的話我不能同意。

章傑　正因為你的腦經受了很深的毒，

　　　受了法西斯的迷。

章傑　我的妹妹也受了你的惑迷。

上野正治　我們相互熱愛，

　　　感情是純真的。

章傑　你如何對待她的將來，

上野正治　使她不再憂愁哭泣。

章傑　這一切都是我的責任，

　　　因為她是我的愛妻。

上野正治　我不准許她再同你見面，

　　　我要你同她分離。

章傑　分離，這是永遠不可能的。

　　　我們的結婚，

　　　是你母親來做主的。

　　　你敢破壞別人的幸福，

　　　違反你母親的旨意。

上野正治　我有權利！

　　　我是家主！

章傑　你太橫暴！

你太無理！

上野正治　我將拿手槍對付你！
我看你，不像雪子的兄弟！

章傑　她的長兄，
是劇本的作家，
專心著文藝。
一位木刻的上手，
是雪子的弟弟。
都是高尚的人物，
在社會上負著聲譽。

上野正治　你說我不是雪子的兄弟？（氣憤地）
你敢說我不高尚嗎？你！
因為我們思想不同的原故，
使你這樣暴厲。
我仍舊認為你是友人，
不是仇敵。
（上野像要撲上去。章按電鈴，下女
入。上野靜下去）

梅子　茶冷了，換來一壺熱的。
曉得，敬如你的旨意。（退）

（古川刀自上）

古川刀自　兩位為何這樣動氣？
章先生，請到室外去！
我將為你勸解，
使你結成良好的友誼。

章傑　我對他沒有得罪，
他對我非常無理。（憤然的退場）

上野正治　因為，他要帶我的妹妹，
到中國去，
我不能允許。

古川刀自　你的妹妹嫁給他，
是他的愛妻，
這是應該去的。

上野正治　因為他是中國人，
所以我不允許。

古川刀自　中日人的結婚，
這是普通，不算希奇。
我知道，他們非常相愛，
像膠投漆，

正是幸福的伴侶。

上野正治　我不允許！

古川刀自　你的妹妹將失去幸福，
　　　　　將永久陷入悲戚。

上野正治　你也同情中國人？
　　　　　同情我們的仇敵。

古川刀自　這是婦人的見地！（憤然的）
　　　　　我回去了！
　　　　　我不願意再同你們言語。（下場）

（章傑上）

古川刀自　他不能瞭解你。
　　　　　他也不能瞭解愛情，
　　　　　不能瞭解正義。
　　　　　願你保重，安息。

章傑　　　在良善的日本人中，
　　　　　能瞭解我是很多的。

你聽！這附近本所區，
貧民窟裏的歌聲，
是多麼雄壯哀淒。
今夜，這黑暗中的暴風雨，
這歌聲，使我再也不能靜息。
黑夜，快過去了，
在黎明的時候，
我要動身回到祖國去
我們在明天見，
請你安息。

古川刀自　我們在明天見，
　　　　　請你安息。（下場）

（章傑靜聽著歌聲）

《貧人夜歌》（合唱）
這裏是沒有太陽的街市！
全日本的奴隸們：
我們受著侮辱，受著損害，

受著不平等的歧視。
我們忍盡饑，忍盡寒，
到終結還是凍餓的死。
總有這一天，我們翻起身，
暴風雨就要終止。
聽啊！在黎明的時候，
高插上自由的旗幟。
在富士山顛，
總有這一天，我們翻起身，
去鬥爭，不怕英勇的死。
我們流盡汗，流盡血，
發出鐵一樣的誓詞。
我們為著公理，為著人道，
全世界的同志們，
這裏是沒有太陽的街市！
在東亞莽原，
總有這一天，我們拉起手，
高唱著親愛的歌詞。
聽啊！在黎明的時候，

（幕下）

暴風雨就要終止。

凡是不生好果的，應被砍倒！
並放在火中燒了。

《馬太福音》第三章

第二幕　討暴虐者

時間：一九三八年夏。
地點：中國武漢的某大教堂。正在開祈禱和平
大會。教堂的主管人，在戰爭蔓延到華
中時，並設兒童保育會，難民收容所等
慈善事業。在幫助中國為了和平公理的
鬥爭，也曾募集許多藥品、食品、衣服
之類的東西送給前線的士兵們，無論精
神上同物質上對於被侵略者都有很多的
幫助。

63

人物：雪子（她從日本逃到香港，即轉到武漢這教堂裏工作。她是宗教的虔信者的弱女子，但也做了她適當工作。她保育難童，救濟難民，同時還是教堂裏唱詩班的指導人）

章傑（他是從日本回來，即擔任武漢某大學裏的「戰時文藝」講座和做著對日本研究、宣傳工作。但日本帝國主義者瘋狂的侵略，使他再不能寧靜的繼續他的工作，他以由研究室轉向戰場，放下筆桿拿起槍桿了）

大主教　唱詩班的女孩子　虔誠的教徒們　難民之群　難童們　一隊一隊的士兵　民眾義勇隊　市民們

幕啟，一所大教堂內裝飾得是非常莊嚴的。教徒正在為和平而祈禱。

全體唱著讚美詩歌：（中調合唱）

一、世界人類本如兄弟，
誰不歡喜和平。
大家共同勞動工作，
創造文化光明。

二、自從發生帝國主義，
損人利己行兇。
依靠武力如同強盜，
向人侵略不停。

三、殘殺平民男女老幼，
轟炸繁盛都城。
光明世界變成地獄，
惡魔遍地橫行。

四、炸毀文化機關學校，
破壞一切和平。
炸毀慈善機關醫院，
殺人盈野盈城。

五、我們都為真理服務，
願為真理犧牲。
要把人類一切罪惡，

共同努力掃清。

六、人間樂園從此實現，
　　大地齊現光明。
　　人類戰爭永久消滅，
　　世界永久大同。

七、真理當前不要懼怕，
　　必須勇往前行。
　　眼看黑暗就要終了，
　　漸漸展現黎明。

八、世界人類本如兄弟，
　　誰不歡喜和平。
　　大家共同勞動工作，
　　創造文化光明。

第二幕　第一場

莊重嚴肅的場面（在歌聲終了時，接著是主教
的演說）

主教　諸位教友：（朗誦）
　　　我們的宗教，
　　　希望中華的教眾，
　　　對於中華的和平，
　　　發展進步，
　　　應該為著，
　　　我們的教友，
　　　都能有所貢獻，完成。

真理，正義，
去鬥爭。
我們必須在積極方面工作，
才配得起一個教友的美名。
我們每個人，要捫心自問，
到現在對於抗戰建國的偉大事業，
是不是苟安，偷生；
是不是做到：有錢出錢，有力出力，
無多餘錢的，亦應設法省出錢來出錢；
無多餘力的，亦應設法省出力來出力，
這樣熱心踴躍從公。

65

中華正按著公理，秩序，
向前進行。
突然，遇到暴力的壓迫，
到處殘殺良善的人民，
到處轟炸和平的市城。
這正是違反上帝的意志，
造成不可恕的罪惡，
非文明的暴橫。
現在凡是侵略他人的國家領土，
破壞和平，
都必定受到正義的嚴懲。
也就是，必定受到上帝的嚴懲。
我們抗戰建國的最後目的，
決不是侵略別人的土地，
決不是屠殺無罪的民眾。
而是，保衛我們自己的領土，
擁護維持世界人類的和平。
從真正的信仰，
能夠產生毫不畏懼的心理，

這就是，大無畏的精誠。
凡是具有這種精誠，
去同惡魔奮鬥，
抗戰必勝，
建國必成。
光明將逐去黑暗，
正義將永久消滅暴橫，
在人間的天國將出現，
將求到，人類永久的和平。

全體頌贊　〈抵抗風浪歌〉

一、基督徒，抵抗，苦海的風浪，
基督徒，留意，長夜的魔障。
前進，前進，前進，
只一個方向；
前方光明快樂，
使你能長享。

二、基督徒，奮鬥，基督正助你。
基督徒，前進，光明已近你。
真理即屬於你，

（全體俯首祈禱，主教領禱）

主教　為主，我們站在真理的崗位上，（低音朗誦）
　　　　誓死與暴力奮鬥。
　　　　執行主的意旨，
　　　　決不退後，
　　　　願主的天國，
　　　　實現在世界，
　　　　人類，永遠是和平自由。
　　　　在真理的面前，
　　　　願主給暴虐者以制裁，
　　　　給正義者以福佑。
　　　　有正義的人，
　　　　是秉承主的意旨，

更不須遲疑。
掃清狂暴勢力，
勝利必歸你。

去努力，去奮鬥。
主必降福與他，
使暴力早日消滅，
人類早得自由。阿們！

（祈禱畢，會眾復原，章傑這時已經進來）

主教　現在是獻捐。（朗誦）
　　　　為了前方的將士，民眾，
　　　　浴血苦戰，
　　　　我們，應該，
　　　　多捐些金錢，
　　　　去購買寒衣，
　　　　購買藥品，
　　　　購買防毒面具，
　　　　購買慰勞物品，
　　　　送赴前線。
　　　　並且還要捐：：
　　　　閱讀的書籍，

同慰勞的信件。

還有救濟難民，

保育兒童，

都是應做的事件。

希望，教友們要多多貢獻。

（在祈禱的時候，章傑從外面走進來，來辭別他的愛妻雪子夫人，因為他要隨著民眾義勇隊，到戰地去了。在祈禱中間，他同眾人一同祈禱，祈禱完畢時，接著是獻捐，他在這時，即同雪子夫人，站在舞臺一端，教眾後面靠門的地方，作分離的對話。這時遠遠的軍號聲，進行曲的歌聲。愈走愈近，一隊一隊的士兵，一隊一隊的民眾義勇隊，旗幟飄揚著，夾著坦克車的聲音，從教堂外走過去，還有送行的民眾，老婦同孩子們追隨著）

章傑　夫人，我就要前赴戰地，

　　　願你保重，

為正義人道去努力。

在法西斯勢力消滅的時候，

才是我們過

安靜生活的時期。

現在分別了，

我的愛妻！

雪子夫人　愛的！你要前赴戰地！

那是，男子的本分，

應該去奮鬥努力。

本來，我是孤伶的弱女，

遠離了日本，

我母國的土地。

從海之東，

到海之西。

望著大海的浪花，

遙遙無際。

為了愛，我來尋你。

雖則像水上的飄萍，

風中的柳絮，

章傑

無親無依。
可是，戰爭把我教訓得
堅強沉毅。
鍛煉得像一塊鋼鐵，
不撓不屈。
工作，我可以順利，
生活，也可以獨立。
我將做你的戰友，
不僅做你的愛妻。
我愛你，
我更愛人道，愛正義。
你去！
我一毫也不留戀，
願你去抗戰到底
夫人，你能為了正義，
忘了小己。
擴充你偉大的愛情，
去愛全世界的人類。
這使我出於意外的歡喜。

章傑

雪子夫人　愛的，我一定會使你滿意。

你是我的同志，
你是我藝術工作的伴侶
在非常時
你更是我的戰友，
我的，理想的愛妻。
愛的，願你努力！
如今，我要走了！
要隨著他們一起。
你看，門外過去的士兵大眾，
是多麼英勇，沉毅，
他們唱著歌，
作戰鬥的先驅。
將縱橫亞細亞的莽原，
殲滅盡那些頑敵。
抗戰建國的完成，
就在我們忠勇的兄弟。
現在我們別了，
隨著我們的群眾遠去。

雪子夫人　愛的，我去送你，

並送一送為正義而鬥爭的兄弟。

願早日聽到你的凱歌，

掃盡了法西斯。

（她隨著章傑出去，把花綴在章傑的衣上。同

退場）

第二幕　第二場

雄壯熱烈的場面（教堂門外一隊一隊唱歌的士

兵走過去，旗子在門外飄揚著。教堂內唱詩班

的女孩子，教徒們，把神前的香花取下，送給

出征的士兵群眾們，有的擲在他們的腳下，讓

他們踏過去。戰地文化服務團，宣傳隊，演劇

隊，歌詠隊，繼續不斷的過著，歌聲夾著市民

歡呼的聲音）

〈陸軍進行曲〉（合唱）

戰鬥是我們的本分，

犧牲是我們的精神；

我們是中華民族的軍人。

精誠團結，

為國捨身；

我們有鐵的紀律鐵的心。

一尺一寸地也不讓人。

駕起坦克車，

衝鋒向前進；

把緊機關槍，

瞄準向敵人；

躍出戰壕用白刃拼。

消滅侵略暴力，

保衛世界和平。

中華大地放光明，

中華大地放光明。

〈壯丁上前線歌〉（合唱）

東洋強盜野心狂，

姦淫婦女搶錢糧。

占我們的田地，

炸我們的工廠。

燒我們的村莊。

殺我們的父母，

我們要拿起斧頭鐮刀，

拿起炸彈鋼槍，

滿身有紫色的光芒。

我們是堅強的壯丁，

把日本強盜都殺光。

一齊殺上前去，

我們要打東洋！

我們要打東洋！

保我們的田地，

保我們的村莊。

我們要打東洋！

保我們的妻子，

保我們的爹娘。

打東洋，打東洋，

殺盡強盜回家鄉，

殺盡強盜回家鄉。

〈空軍進行曲〉（合唱）

我們是新時代的英雄，

我們是新時代的英雄，

保衛我們的國土，

飛向東海東。

駕起轟炸機，

駕起戰鬥機，

飛翔在高空；

要做戰鬥的先鋒，

為了公理，

為了和平，

我們要英勇的往前衝，往前衝。

展開鐵翅膀，

練成鐵心胸；

一個新的世紀，

要在我們手裏完成。

我們是新時代的英雄！

（在歌聲遠了的時候，教徒們又坐下來，〔有特唱或兒童班，可以繼續唱歌〕他們正待去做寫慰勞信一類的工作。忽然敵機空襲警報在空氣中顫抖起來）

第二幕　第三場

恐怖殘酷的場面（——接著是：市民奔跑的聲音，兒涕女哭的聲音，一群市民奔進教堂來。他們都以為這是安全避難的地方，因為是屋頂有著美國旗子的教堂。——接著是：飛機轟轟的聲音，機槍掃射的聲音，炸彈爆裂的聲音，火光，濃煙，建築物的倒塌聲。——接著是：教堂被轟炸，濃煙，死傷叫號的聲音，〔景暗換DarkChange〕人滿地死傷的躺著，主教，市

民，婦女，孩子，塵土瓦礫，血，殘缺的耶穌像，聖母像，殘毀的油畫，什物，破碎的美國旗子。解除空襲警報，雪子夫人從外面匆匆的奔進來，看見這現象，悲憤的——）

雪子夫人　〈控訴者的悲歌〉（獨唱）

天啊！這瘋狂的暴徒們，（悲憤的）他們這樣凶毒，這樣殘忍。竟做出這樣殘酷的慘劇，

主！你的懲罰為什麼還不降臨。

我的丈夫，他遠遠的去了，

他將在火線下，

以英勇，

以奮鬥的精神，

把法西斯的強盜除根。

我也去，去做一個戰友，

去拯救被欺侮的人群。

我要大聲的呼喚，（激昂的）

全世界有正義的人們！

全世界愛和平的人們！

你們看一看強暴的日本，

你們聽一聽淒慘的呼聲。

你們應該拿出力量，

制裁侵略，保衛和平。

你們應該伸出正義的手。

救一救炮火下的孩子、婦人，

救一救流離的災民。

他們，

失去了，和平的生活，

失去了，快樂的家庭。

手捧著，垂危的乳兒，

扶持著，帶病的老親。

到東到西，

淒涼的，失望的逃奔。

無辜的受盡了酸辛，

這流血，這戰爭，

將普遍到全人類，

每一個村落，

每一個都城。

你們，有正義的你們，

應該援助中華的人民，

擊毀世界的公敵，

也既是保衛你們自身。

我將去做你們的戰友，

去拯救被欺侮的人群。

（幕下）

第二幕　亞細亞之黎明

凡動刀的，必死在刀下！

《馬太福音》第二十六章

因為黑暗漸漸過去，

真光已經照耀。

《約翰一書》第二章

73

時間：一九三八年秋。

地點：某戰地後方醫院，附近是一處優待俘虜的收容所。這裏有新的戰鬥員補充到前線上去，也有受傷的鬥士退下來，療養受傷的俘虜受著同樣的優待，同樣治療，不分國籍的，像兄弟一樣。

人物：章傑（做著這一戰區的政治部主任，勤懇的做他的工作。關於慰勞傷兵並感化俘虜，成績是非常好的。傷癒合的官兵都重回前線，而俘虜也認清了正義是在我們這一邊，加入我們鬥爭的集團來）

雪子夫人（她從被轟炸的都市中，同這許多唱詩班的女友們，組成一隊戰地服務團，來到戰地）

傷兵　傳達兵　戰地服務團的女團員們

護士　民眾救護隊　醫官　管理員

朝鮮革命青年

（不登場的人物）廣播員　青山和夫　反侵略

分會　歌詠團國際縱隊　青年戰團

第三幕　第一場

登場人物：傷兵　醫官　管理員

幕啟：在後方醫院中，Radio 正在廣播國際反侵略運動大會中國分會所唱的〈反侵略之歌〉和日本反侵略的同志青山和夫的演說，一個傷兵在播音時向著醫生要求重上前線。

廣播的聲音　現在綠川英子女士報告完畢，下面是國際反侵略大會中國分會播送〈反侵略之歌〉。（合唱）

同志！

全世界有正義的同志！

同志！

全世界愛和平的同志！

我們在東亞，

高舉起反侵略的旗幟。

為公理而鬥爭，

我們願倒臥在血泊中死。

用生命繪出一個和平的標誌。

我們要聲討暴虐者，

我們要掃除陰險者，

人類的文化要我們保持。

同志！

朝鮮的同志！

同志！

臺灣的同志！

同志！

日本的同志！

同志！

蘇聯的同志！

我們親熱的喊：

全世界所有的同志，

來一齊拿出力量，

把侵略的強盜打死。

我們是鋼鐵的一環，

發出鋼鐵的誓詞。

光明就要到了，

暴風雨就要停止。

全世界有正義的同志！

全世界愛和平的同志！

要英勇的戰鬥，

舉起反侵略的旗幟。

播音的聲音　　現在國際反侵略運動大會中國分會播音完畢，下面是日本反帝反侵略的同志青山和夫演說。我們知道自從日本橫暴的軍閥向我們積極侵略以後，日本有正義的人們，都歸到我們這一邊，為反帝而鬥爭。在日本國內，有許多愛正義愛和平，對我同情的友人，都遭到逮捕囚禁，非人的待遇，但英勇的行為還是繼續著，做出許多偉大的可欽的事件，此外到中國來參加我們的陣營的，如土方興志，

青山和夫諸同志，便是最著名的，其次還有長谷，橋本及被感悟了的日本陸空軍人，也做過多反日軍閥的演說，可以說是真正日本人的聲音。我們誠懇的熱烈的接受這樣偉大的同志的友情。

廣播的聲音　（青山和夫演說）對於全中國的同志們，謹致誠懇的握手。中國自七七抗戰以來，實如其所標榜的一樣，已經走上決定勝利的途上。壯烈的中國自衛抗戰，不獨打破了日本法西斯行動派及其徒黨的空想的陰謀，而且在短短的一年中，已迫使日本資產階級的經濟與財政完全陷於化膿的狀態，受著半殖民地的條件所束縛的被侵略國家，對於達到帝國主義階段的侵略國家而能獲得這樣決定的勝利，真是偉大的光榮……（仍繼續著）

（醫官和管理員進來巡視）

一傷兵　　報告醫官……

醫官　　不，你的傷還未痊癒！

一傷兵　　我想請求准許，我可不可以就回前線？

醫官　　在這裏比前線悶氣。

另一傷兵　　我也是這樣想。

一傷兵　　真的，聽不到進行的號響，聽到，就想快上戰場。

管理員　　諸位同志：對抗戰非常熱心。請不要著急，我們是長期的鬥爭。我們要抗戰到底，才能把建國的工作完成。這血的鬥爭正在開始，不打倒敵人不停。諸位：請耐心靜養，敵人正等你掃清。

聽，是青山和夫的演說，這同志的話，我們要靜聽。

（在傷兵與醫官對話時，播音仍在繼續著，但聲音是較低的）

廣播的聲音　中國所給予日本法西斯軍部的打擊正是直接打在他原來的腐敗地方的致命的內傷。恐懼自己崩壞的日本法西斯，今後一定要不擇手段，用盡一切暴行，以圖脫卻崩壞的厄運。行動派不管過去的怎樣失敗，仍堅持突進的主張，在華北新發生的軍部法西斯一派，他們結合一致，所謂現狀維持派的一部分，則認為已從崩壞中挽救出來，這兩派錯綜在一起的混沌政治情勢，必然的要引起盲目的軍事行動，而更進一步對於支持中國抗戰的諸國發動戰爭。中國的英勇抗戰必定能夠粉碎日本法西斯軍部。維護民主主義與和平的諸國，已經有著強力的反法西斯的人民聯合戰線的準備。日本被壓迫的人民大眾，現在埋頭在進行著打倒法西斯軍部的運動。中國的同志！日本的同志！全世界的同志！最後的勝利是屬於我們的！現在青山和夫同志播音完備，下面是音樂。

（聲音是低的。大進軍的進行曲，像從遠遠的地方走來）

第二幕　第二場

登場人物：章傑　朝鮮青年　（餘同前）
景同前。（章傑同朝鮮青年從外面進來）

章傑　諸位同志……我給你們帶來許多勝利的消息，這一隊朝鮮的青年同志，

來慰勞我們英勇的兄弟。
敵人，他不量自己的力，
他侵佔張鼓峰，
向我們友邦蘇聯進擊。
結果自招到慘敗，
向蘇聯的面前屈膝。
但重兵結集在邊境，
侵略我們的力量空虛。
於是我們抓住了時機，
在每一處，
游擊隊的戰區，
正規軍的陣地，
都拿出英勇的力，
向著敵人的主力消滅，
打成一堆爛泥。
日本的士兵，
也不甘心做軍閥的工具。
痛苦，失望，厭戰，自殺，
彌漫著頹喪的空氣。

敵人，他陰險詭詐，
費盡了心力，
他誘引我們的同胞，
想使用以華制華的毒計，
但是，敵人他枉費了心機，
近來都繼續的反正，
拿了敵人的武器，
又殺死了暴敵。
我們反正的兄弟：
有正義，
有勇氣，
有毅力，
不愧做中華優秀的兒女。
像許靖遠，就是一個好例。
他殺死敵人的指揮官，
做了侵略者的血祭。
在壓迫下的人們，
覺醒了，起來了，
我們不願做奴隸，

我們已決定最後的勝利。

敵人，他還在掙扎，

但是逃不了消滅的遭遇。

我們應該慶祝，

我們應該歡喜。

請朝鮮的同志們，

來唱一支歌曲，

增加我們更大的勇力。

朝鮮青年

〈朝鮮革命青年歌〉（合唱）

一、朝鮮在壓迫中，

中國在戰鬥中。

兩個兄弟的握手，

同向我們的敵人進攻。

二、朝鮮流血的大眾，

中國流血的大眾，

這血中開出的花朵，

象徵新世紀的光明。

三、我們不怕狂雨，

我們不怕暴風。

我們在黑暗裏，

秉著火炬前行。

四、我們練成鋼鐵，

像鐵的流，向前行。

我們變成肉彈，

向著日本帝國主義衝。

五、日本強盜化成灰，

日本法西斯化成膿，

中朝聯合為自由而鬥爭，

爭取勝利的光榮。

六、我們愛正義，

我們愛和平。

我們要打擊暴力，

以戰爭消滅戰爭。

七、中華英勇的弟兄，

朝鮮英勇的弟兄，

我們攜起手，

向著日本軍閥進攻。

（在歌聲終了時，遠遠的進行的軍號，從醫院外面走過去。病院裏的管理員、醫生、朝鮮青年，都到門外去看，即退場。許多傷兵，能夠勉強起來的，都憑著窗子朝外望。幾個護士伴著他們。章傑也夾在傷兵的中間）

門外的歌聲　（醫院裏隨著歌聲按節歡呼或隨唱）

〈國際縱隊之歌〉

甲隊　哦咳！
　　　法西斯，是我們共同的敵人！
　　　哦咳！
　　　我們不分國籍，（乙隊）
　　　我們不分人種，（甲隊）
　　　正義是一個連鎖，（合，下同）
　　　結成一條心。

乙隊　哦咳！
　　　法西斯，是我們共同的敵人！
　　　哦咳！
　　　法西斯，是我們共同的敵人！
　　　有的來自歐美，
　　　有的來自日本。
　　　正義是一個連鎖，
　　　結成一條心。

甲隊　哦咳！
　　　法西斯，是我們共同的敵人！
　　　有的來自工廠，
　　　有的來自農村。
　　　正義是一個連鎖，
　　　結成一條心。

乙隊　哦咳！
　　　法西斯，是我們共同的敵人！
　　　哦咳！
　　　法西斯，是我們共同的敵人！
　　　我們反對侵略，
　　　我們保衛和平，
　　　正義是一個連鎖，

浩蕩蕩，大平原。
偉大的祖國，
文化五千年。
我們流著汗
耕種好田園。
我們流著血，
爭取生存權。
把正義的歌聲，
送到世界人的面前。
我們要戰鬥，
我們要戰鬥，
我們是一群戰鬥的青年。
生在大時代的裏面，
站在大時代的尖端。
要拿出熱情，
創造一個新世界，
要拿出力量，
把法西斯的勢力打翻。
……………………

（接著是〈青年戰團歌〉，合唱）

……………………
結成一條心。
……………………

我們要戰鬥，
我們要戰鬥，
我們是一群戰鬥的青年，
生在大時代的裏面，
站在大時代的尖端。
要拿出熱情，
創造一個新世界，
要拿出力量，
把法西斯的勢力打翻。
我們要戰鬥，
我們要戰鬥，
我們是一群戰鬥的青年，
莽蒼蒼，好江山；

..........

一傷兵　看，過去的行列這樣長，人又這樣
　　　　多。還有青年的戰團，隨著，大炮，
　　　　坦克車，正繼續走過。

另一傷兵　奇怪，這些多是外國人，

章傑　　這是國際縱隊，
　　　　像鐵的流，流過。
　　　　唱著洪壯的歌，
　　　　大踏步走著，

傷兵　　一種正義的組合。
　　　　他們願意流血犧牲，
　　　　幫助人，求得光明的生活。
　　　　他們願，中華民族解放，
　　　　得到自由，得到解放。

章傑　　國際縱隊，
　　　　他們為的什麼？
　　　　這是他們自己的志願。
　　　　他們要殺盡強暴的侵略。

　　　　正義，公理，
　　　　是在我們這一邊，
　　　　為了這，他們願意赴湯蹈火。

另一傷兵　他們是從何處來，
　　　　　來得這樣多。

章傑　　他們來從各地，
　　　　各地都有人擁護正義，
　　　　不分人種，也不分國籍。
　　　　這中間，有的來自英美，
　　　　有的來從法蘭西。
　　　　蘇聯，蒙古，
　　　　都是中國最忠實的兄弟。
　　　　還有印度的醫藥隊，已經開赴戰地。
　　　　世界上的弱小民族，
　　　　更熱心參加這壯烈的義舉。
　　　　他們：眼巴巴的，
　　　　盼望著中國，
　　　　自由獨立。
　　　　為中國而戰鬥，

做人道的先驅，
告訴你在這行列的中間，
還有些同志，
他們的祖國是德國、義大利，
還有的來從日本、高麗。
德、義，雖代表著暴力，
雖是日本軍閥的盟兄弟。
但是在德、義的良善人們，
他們被驅逐，迫害，威逼，囚系，
流亡到每個自由的地域，
依然秉著正義。
正義被壓迫在黑暗的牢獄，
他們咬緊牙，
痛恨——
希特勒，墨索里尼
這暴徒們，
他把西班牙，
弄成一片血跡。
他拉住佛朗哥，這傀儡，

殺人，放火，
把和平的都市，
炸成瓦礫。
日本法西斯們，也伸出魔手，
撕去人的臉皮。
用同樣的恐怖，
一在東一在西。
像一個鬥獸場，
玩著，鐵與火的遊戲。
這些人，全是
撒旦的後裔。
良善的日本人，
也受著軍閥財閥們壓榨，吮吸。
在重壓下，
透不出一口氣。
朝鮮的大眾，
正過著，非人的奴隸生活。
他們，來戰鬥，
幫助我們，這是，幫助著他們自己。

眾傷兵　全世界，愛和平的人類，
　　　　都結成一個陣線，
　　　　舉起槍，對準著法西斯，
　　　　一個有效的回答，
　　　　才能掃清狂暴的勢力。
　　　　我們生存的權利，
　　　　應該用血，來爭取。

　　　　這些人的模範，真使我們感激。
　　　　他們，這樣犧牲，為了正義，
　　　　我們，更應該，加緊，努力。
　　　　我們要聯合起世界的兄弟
　　　　打倒日本帝國主義，
　　　　隨著英勇的隊伍，前去，前去，
　　　　高舉起民族解放的大旗。

第三幕　第三場

景同前。

登場人物：傳達兵　雪子夫人　戰地服務團

（餘同前）

傳達兵　（進來）報告主任！
　　　　一位女同志，求見你。
　　　　是戰地服務團的指揮，
　　　　率領著團員一隊。

章傑　　請她們進來。

（傳令兵退。雪子夫人帶領戰地服務團女團員入）

章傑　　啊！是你。（握緊了雪子夫人的手）

雪子夫人　初來，就看見你們熱烈的情緒，
　　　　你工作的成績，
　　　　使我歡喜。

章傑　　誰想到，這時，我們都在戰地。
　　　　如今，你更加強健努力。
　　　　真的變成我的戰友，
　　　　不僅是我的愛妻。

雪子夫人　我是隨同國際縱隊來的。
　　　　　來看你，並慰勞這裏的兄弟。
　　　　　很久，你沒給我信息，
　　　　　你應該忙著工作，得不到休息。

章傑　　　休息？在艱苦中敢說到休息？

雪子夫人　近來，收聚著大批難童，
　　　　　離開了炮火下的戰地。
　　　　　不過盡了我的微力。
　　　　　中國的姊妹們，
　　　　　很多，做了男子們，戰鬥的伴侶。
　　　　　像湖南的謝冰瑩，
　　　　　像四川的胡蘭畦，
　　　　　像丁玲的戰鬥姿態，
　　　　　更輾轉在寒苦的邊區。
　　　　　這些同志們，
　　　　　都是，
　　　　　大時代的先驅。
　　　　　而我，一個異國的女性，
　　　　　更追不上長谷，綠川，史沫特萊。

艱苦奮鬥，留下奇異的史蹟。
在中國，我所經過的地區，
到處，遇到同志的愛，
真誠，懇切，像姊妹。
我感覺到同志間的偉大，
使我振奮感激，
我忘了自己，
以小己擴充為對人類的熱情，
努力，向著光明奮追。

章傑　　　是的，光明就要到了，
　　　　　我們，已經看見黎明的曙光升起。

雪子夫人　我來，為著勇敢的同志，
　　　　　唱一隻走向光明的歌曲。

　　　　　〈走向光明的歌〉　（合唱）
　　　　　同志們，走向光明！
　　　　　你們戰鬥，
　　　　　你們英勇，
　　　　　你們是愛和平的救星！

你們是打倒侵略的急先鋒。

同志們，走向光明！

你們沉著，

你們精明，

你們是新時代的英雄！

你們是新興社會的主人翁。

全人類走向光明！

光明的世界，

吹拂著熱風。

眾鳥飛，

春花紅。

茫茫林原，

布穀催耕。

道旁開遍蒲公英，

在集體的農場上，

唱著快樂的歌聲。

駕起播種機，

縱橫任西東，

綠色的草場在夕陽中，

金色的麥浪在晚風中，

全人類的呼吸，

全人類的勞動，

創造出文明。

向前躍進，

不停不停，

大地樂融融。

像葉賢寧的詩句，

表現著樸美的作風。

這裏沒有饑餓，

沒有貧窮，

沒有強暴，

沒有侵凌。

這裏沒有虛偽，

只有真誠。

這裏只有愛，沒有憎，

努力啊！走向光明！

努力啊！走向光明！

我們是光明世界的主人翁。

（傳令兵進）

傳令兵　報告主任：

前線，新轉來的日本兵官，

數不清是幾千，

士兵，有日本，也有朝鮮。

他們說：不願和同志們混戰，

他們，要加入我們的集團。

請你，作一次會談，

這是主要人的名單。

章傑　（接名單）啊，是他們，我東京的

同志，

在暴風雨的前夜，

我們曾經聚會，傾談。

我們發下誓，要聯合去戰鬥，

要把法西斯的勢力推翻。（以名單示

雪子夫人）

你看，這是李，這是新田，

這都是我們集團的一員。

雪子夫人　啊，祖國的同志⋯⋯

你們為了正義，忘了苦難。

像新生的鳳凰，

在烈火中出現。

真的，勝利，已放在眼前，

黎明，已經出現，

以前，反正的同胞，

曾殺死敵人的軍官。

如今，我們異國英勇的同志，

都來同法西斯苦戰。

在東方苦難的兄弟，

應該握緊手，同一個步伐向前，向前。

章傑　我們去歡迎同志加入和平陣線。

雪子夫人　而且我們將永誓著真誠，

永共著患難。

把歡迎的歌聲，

獻給同志們的面前。

（合唱歡迎同志的歌，許多人唱著走出去，傷

87

兵也臥在床上和著）

〈歡迎同志的歌〉（合唱）

歡迎，歡迎我們親愛的同志，
歡迎，歡迎我們患難的同志。
你在大海那邊，
我在大海這邊，
我們本是兄弟連枝。
都是日本軍閥的指使。
我們為什麼要殘殺，
我們為什麼要對敵，
從今後，我們同走一條道路，
舉起一面前進的旗幟。
我們手挽著手，肩並著肩，
步子踏著步子。
一個偉大的同志的愛，
更沒有可形容的言辭。
從今後，共同為了公理，向前戰鬥，
決不退縮，決不延遲。

共同創造光明的世界，
共同歌頌勝利的長詩。
喂！同志！
喂！同志！
喂！同志同志！
歡迎！歡迎我們親愛的同志！
歡迎！歡迎我們親愛的同志！
歡迎！歡迎我們患難的同志！

（在歌聲中閉幕）

第四幕　為自由和平而歌

耶穌說：那麼必須曉得真理，
真理必叫你們得以自由。
《約翰福音》第八章

時間：一九三八年十月十日國慶紀念及第一屆
戲劇節的晚間。

地點：中國某大都市的集會堂。其中在開國慶
　　　紀念及戰爭勝利祝捷大會。是日我軍大
　　　捷，於德安殲敵甚眾。到會的有政府高
　　　級長官、軍事領袖、政治工作人員、藝
　　　術家、詩人、國際同志的代表、各地人
　　　民團體代表、工廠代表、國營集體農場
　　　代表、各文化協會代表、各劇團、各兒
　　　童演劇隊、編劇、導演、舞臺設計者、
　　　多為了戲劇節來熱烈的參加。會場外的
　　　市民群眾，在結隊火炬遊行，夾著熱烈
　　　的歡呼口號。（在台下，群眾演員也可
　　　以坐在觀眾之間，待表演時上臺）

人物：大會主席　國際來賓　國際反侵略大會
　　　代表　章傑　雪子夫人　詩人　作曲家
　　　演劇家　舞臺裝置家　全國詩人協會
　　　唱詩班　青年戰團歌詠隊　抗敵演劇隊
　　　陸軍歌詠隊　空軍歌詠隊　工人歌詠
　　　隊　農人歌詠隊　美術家歌詠隊　戰地
　　　服務團合唱隊　童子軍救護隊合唱團

　　　游擊隊合唱團　少年劇團　兒童保育會
　　　唱歌班　農村民歌合唱隊

第四幕　第一場

登場人物：主席　國際同志代表　詩人
　　　　　作曲家　舞臺裝置家　演劇家
　　　　　章傑　雪子夫人

幕啟：是一所佈置得非常輝煌美麗的演講台，
　　　同時可以作為唱歌演劇之用的。這時大
　　　會主席正在做慶祝大會的開幕報告。
　　　臺上坐的有國外來賓、詩人及其他的
　　　人們。

主席　（朗誦的）我們全體到會的會眾：
　　　今天是國慶日，又是戲劇節，
　　　所以這慶祝非常隆盛。
　　　前方，我軍各路都在對敵進攻，
　　　在德安西線，

今天我們又造成一個大勝，
把敵人殲滅甚眾。
於今敵人正開始潰敗，
我們民族獨立已經走向成功。
我們應該為自由而歌頌；
我們應該為和平而歌頌，
人欺人的社會，
必定在我們手裏掃清。
把世界變成一個
和睦的大家庭。
今天，我們要感謝國際同志們，
無私的獻身協助，
以世界人的正義，
把暴力消滅，重現光明。
我們要讚頌，
全體將士的英勇，
為了正義的事業，
前赴後繼，不辭犧牲，
熱烈地參加鬥爭。

詩人，作曲家，
劇人，舞臺美術家，
都做了寶貴的工作，
去追求光明。
他們高唱出法西斯的罪惡，
描寫出爭自由的英勇，
在軍隊中，
在訓練的集團中，
在農民中，
在工廠中，
在村落，
在鎮城，
都高唱著抗戰的歌聲。
這些都是藝術家的作品，
傳達到廣大的群眾。
這些藝人們，都受到
國家的獎賞，
民眾的尊崇。
今夜，在戲劇節的今夜，

願介紹他們的作品，
給我們親愛的觀眾。
下面演奏的節目，
都是我們藝人在戰鬥中完成。
這勝利，是全體的力，
全體的精誠，
造成一個不朽的光榮。
我們把法西斯消滅，
是為了全人類的和平。
我們告訴全世界有正義的同志，
今夜，正是真理勝利的紀念，
不僅是中華人民的歡慶。
現在我們要請國際的同志
來傾述對我們偉大的熱情。

國際來賓

對於同志的勝利，
我們謹致慶祝的握手。
我們慶祝光明顯現在前頭。
為了先驅者的奮鬥，
全世界被壓迫的人們，
都將得到平等自由，
我們是正義的聯合，
對於法西斯，同舉起鐵的拳頭。
這裏有許多祝賀的電文，
從蘇聯，從西歐，
從美洲，非洲，
從東亞的各地，
為我們，滿飲盡慶祝的酒。
這許多電文中，
有一個共同的信念，
共同的希求。
這些同志的聲音，
匯成一條歡喜的洪流。
我們謹代表做一個誠懇的握手；
同時我們還希望盛大的節目，
立刻就開始演奏。
在中華的戲劇節，
歌頌出新社會的平等自由。

（國際來賓退坐賓位，下面是熱烈的鼓掌）

主席　我們敬照同志們的要求，
　　　接著把節目開始演奏。

（臺上主席來賓退席閉幕，又是一片熱烈的掌
聲。再開幕，接著便是演奏的開始）

第四幕　第二場

景同前。只是把主席來賓的坐位撤下去。

登場人物：全國詩人協會唱詩班。

〈孫中山總理紀念歌〉（合唱）

總理，他是中華革命的首領，
總理，他是中華民族的救星。
他積四十年的經驗，
要把國民革命完成。
永遠在我們心中。
他要喚起民眾，

聯合起世界反帝的陣營，
同帝國主義去鬥爭。
他要民族解放，
做革命的前鋒。
他要發揮民權，
提高民生，
要全人類自由平等。
以正義，以精誠，
進世界於大同。
他把蘇聯做親密的弟兄，
建立起社會主義的同盟。
他領導著革命的群眾，
向共同的目標進行。
他組織廣大的農工，
對準著反動的勢力進攻。
總理，他偉大的精靈，
被壓迫的同志們！
我們要做革命的傳統！

努力奮鬥！

不怕犧牲！

把三大政策實行，

把民族解放成功。

（退場）

第四幕　第二場

登場人物：青年戰團歌詠隊

景同前。

〈青年戰鬥歌〉（合唱）

歡慶的節日如今又一周。

在暴力的壓迫下，

中華民族的血，還在流！

戰鬥，我們繼續的戰鬥！

要洗清血海的深仇。

我們不願意作魚肉，

我們不願意作馬牛。

我們有生存的權利，

我們向著光明追求。

全國的工人們，戰鬥！

全國的農民們，戰鬥！

英勇的士兵們，戰鬥！

革命的同志們，戰鬥！

我們要集中一切力量，

結成一個隊伍，

戰鬥，不斷的戰鬥，

爭取中華民族的自由。

歡慶的節日如今又一周，

在暴力的壓迫下，

中華民族的血，還在流。

戰鬥，我們要繼續的戰鬥！

要洗清血海的深仇。

（退場）

93

第四幕　第四場

景同前。

登場人物：抗敵演劇隊。

〈戲劇節歌〉（合唱）

在戰鬥中，

我們展開新中華的戲劇運動。

在黑暗中，

我們爭取新社會的建設成功。

我們不怕暴雨，

我們不怕狂風，

我們要發揚戲劇的力量，

舉起火炬前衝，

做人道的前衛，

做公理的先鋒，

向著日本帝國主義進攻，

向著日本帝國主義進攻。

全中華的劇人們，

不怕流血！

不怕犧牲！

把抗戰的工作完成。

我們要反對侵略，

我們要歌頌和平。

拿我們的精力，

拿我們的生命，

去參加求解放的鬥爭！

去參加求解放的鬥爭！

（退場）

第四幕　第五場

景同前。

登場人物：陸軍歌詠隊

〈中華陸軍進行曲〉（合唱）

聽，我們怒吼的聲音，
高舉起人民的旗幟，
整齊步伐向前進！
我們有鐵的紀律鐵的心，
尺土寸地也不讓人。
我們愛正義，愛和平，
我們是保衛人道的前衛軍。
受壓迫，誰甘心，
做馬牛，誰承認。
我們有五千年的文化，
四萬萬的人民。
要在東亞挺起身，
挺起身，挺起身，
向前進，向前進！
拿我們的武器，
掃清敵人。
殺啊！，衝啊！
拿我們的力量，
爭取光明。

（退場）

第四幕　第六場

景同前。
登場人物：空軍歌詠隊

〈中華空軍進行曲〉（合唱）

我們向著青天白日飛，
我們向著青天白日飛；
下面是美麗的江山，
廣大的土地，
長江大河，顯出奔放的力。
我們在明朗的天空揚光輝。
結成隊，向前飛，
結成隊，向前飛。
爭取自由解放，

我們要把敵人擊毀，擊毀！

高飛過萬里長城，

我們向著青天白日飛！

我們向著青天白日飛，

收復失地。

保衛祖國，拿出堅強的力。

我們為中華民族揚光輝。

結成隊，向前飛，

結成隊，向前飛。

爭取獨立平等，

我們要把敵人擊毀，擊毀！

（退場）

第四幕　第七場

景同前。

登場人物：工人歌詠隊

〈工人突擊隊歌〉（合唱）

工人，戰鬥的突擊軍，

工人，戰鬥的突擊軍，

法西斯，在我們的身上，

壓下重大的鐵輪。

鐵的鐐銬，永遠牽著我們的腳跟。

我們是饑餓的一群。

哼……哼……

我們是饑餓的一群。

我們是社會的基礎，

國家的命根。

我們要衣，要食，要住，

要生存！

帝國主義，是我們抵死的仇人。

我們離開了礦場，

離開了機輪，

拿起一切武器，

抱定一顆決死的心。

要求生只有向前進，

開礦，是我們的責任，

煉鋼，是我們的責任，

造槍，是我們的責任，

殺敵，還是我們的責任！

開出機關車，

衝鋒入敵陣。

拿起手榴彈，

送給敵人吞。

你們看准。

你們認清，

哼……哼……

我們是饑餓的一群，

哼……哼……

我們是求生的一群。

我們是工人突擊軍，

我們是工人突擊軍。

（退場）

第四幕　第八場

景同前。

登場人物：農人歌詠隊

〈國營農場之歌〉（合唱鄉土風的四季調）

春天是遍地草青青，

播種機駕著出農村。

肥沃大平原，

撒下了種子芽兒生，

疆界無須分。

鋤草像我們鋤敵人。

大家勞動，

不覺苦辛。

我們是歡樂的眾農人。

唉呀！哈孩，

我們是快樂的眾農人。

夏天的麥浪金色黃，
南風吹來蒸餅香。
不分男和女，
大家一齊忙。
磨出了麵粉麵包做，
送給我們將士上戰場。
抗戰建國，
責任擔當。
不分前方與後方，
咦呀！哈孩，
不分前方與後方。

秋天的乾草堆成堆，
牛羊遍野馬更肥。
高粱和大豆，
豐收滿倉堆。
掘出了成串的紅白薯，
大田載得滿車歸。

加緊耕作，
努力栽培。
生產的責任不須催。
咦呀！哈孩，
生產的責任不須催。

冬天的田野白雪多，
讀書工作度生活。
鍛煉突擊隊，
保衛好河山。
農人最愛的是土地，
肯讓敵人來侵奪？
抗戰勝利，
全民快樂。
大家同唱凱旋歌，
咦呀！哈孩，
大家同唱凱旋歌。

（退場）

第四幕　第九場

景同前。

登場人物：美術家歌詠隊

〈美術工廠之歌〉（合唱）

戰鬥戰鬥，美術工廠，

戰鬥戰鬥，美術工廠；

新藝術在戰鬥中生長，

新社會在戰鬥中發揚。

我們是藝術的突擊軍，

充滿著正義的力量，

一支筆是一桿槍。

我們要狀寫公理的勝利，

要狀寫法西斯的瘋狂。

要追求全人類的光明，

畫成新世界的圖樣。

在我們的筆下，

展現亞細亞的曙光。

親愛的同志們：

用鮮血染在畫幅上，

高舉起藝術的火炬，

為了民族爭解放。

看我們的力量，

一支筆是一桿槍。

看我們的力量，

一支筆是一桿槍。

（退場）

第四幕　第十場

景同前。

登場人物：戰地服務隊合唱團　童子軍救護隊

合唱團

〈全國總動員歌〉（合唱）

全國總動員，

不分少年，

不分壯年，

不分老年，

不分女，

不分男，

有力的出力，

有錢的出錢。

一齊參加神聖的抗戰。

（戰）我們是戰地服務隊，

（童）我們是童子救護團。

（戰）我們在戰地工作，

走上鬥爭的最前線。

壯烈去苦幹，

英勇各爭先。

（童）我們在戰地工作，

救護的同志有萬千。

冒著毒瓦斯，

冒著達姆彈。

（合）我們是最親愛的戰友，

同生死，

共患難。

盡了我們的力，

流出我們的血，

滴下我們的汗。

抗戰，抗戰，

一齊參加神聖的抗戰，

把法西斯消滅盡，

永保和平萬萬年。

（退場）

第四幕　第十一場

景同前。

登場人物：游擊隊合唱團

〈游擊隊歌〉（合唱）

我們縱橫在敵人的後方，

我們游擊著廣大的戰場。

在黎明，

在黑夜，

在原野，

在村莊。

在深谷中，

在高峰上。

到處有我們的同志，

像一支神兵從天降。

迅速的展開，

迅速的集合，

迅速的隱藏。

對準著敵人，

架起機關槍。

到處結合民眾的力量，

不許敵人倡狂。

破壞公路，

破壞鐵道，

破壞電線，

破壞橋樑，

是我們的老本行。

忍著饑，忍著渴，

輕便的行裝。

虛虛實實，

來來往往，

不讓敵人知端詳。

把敵人打得團團轉，

把敵人打得個個慌，

像老鼠落進了油湯。

不是傷，

便是亡，

回不了家鄉，

見不到爹娘，

眼望著東海淚汪汪。

我們不驕不怯，

不誇不狂。

把興國的責任擔當。

我們缺乏彈藥，

缺乏衣裳，

冒著寒暑，

冒著風霜。

像一塊頑鐵煉成鋼。

像鐵的流，流向四方。

同志們哪……嗳……

這是我們游擊隊的力量。

同志們哪……嗳……

這是我們游擊隊的力量。

（退場）

第四幕　第十二場

登場人物：章傑　雪子夫人

景同前。

〈愛自由和平的頌歌〉（對唱）

（合）　我們是求自由的伴侶，

我們是愛和平的夫妻。

（章）　我停止了教育的工作，到

戰地。

（雪）　我凌過了大海的風濤，來

尋你。

（合）　我們要手創出人間的美麗。

看光明，從地平升起。

（章）　微風，吹送來百花的香氣。

在山邊，在水際，

飄來悠遠的牧笛。

（雪）　我愛綠色的大地，

這靜睡著的母親，

她吐著自由和平的呼吸。

森林在和風中微語，

遠山橫著微茫的霧氣。

（合）　我們隨著群眾工作，

泥土滲入了汗滴，

勞動的全人類，
為生活去前進，
為文化去努力。

真誠互愛，永沒有猜疑。

（章）　這些是我們在戰鬥中爭取，
永遠在自由中生息。

我們消滅盡破壞和平的勢力，
永遠在自由中生息。

（雪）　愛的，我們在自由中生息，
從今永不分離。

我採一支Forget-me-not，
綴在你百戰的征衣。

愛，把我們永系在一起，
像林間的好鳥雙棲。

（合）　我們都是大地忠勤的兒女，
為了公理，為了正義，
我們將永遠去努力。

我們是求自由的伴侶，
我們是愛和平的夫妻。

（退場）

第四幕　第十三場

景同前。

登場人物：全體

〈抗戰必勝進行曲〉（四部合唱）

抗戰必勝！
抗戰必勝！
把敵人打下泥坑。
抗戰必勝！
抗戰必勝！
建立起世界和平的陣營
抗戰必勝！
抗戰必勝！
把民族解放完成。

我們有英勇的群眾,

我們有英勇的先鋒。

我們是世界和平的堡壘。

我們有維護正義的熱情。

我們追求光明,

我們不怕犧牲。

像一支鳳凰,

在烈火中新生。

廣大的同志們;

黑暗已經過去,

展現亞細亞的黎明。

把敵人打下泥坑。

抗戰必勝!

抗戰必勝!

【注釋】該劇本原名《雪子夫人》,定稿時改為《亞細亞之黎明》,作於1938年6月至10月間,11月初曾油印約四十冊,分贈友人及團體。此據作者自存油印本整理。——編者

抗戰必勝!

抗戰必勝!

建立起世界和平的陣營。

抗戰必勝!

抗戰必勝!

把民族解放完成。

——全劇終——

《亞細亞之黎明》油印本圖影(作者自存本)

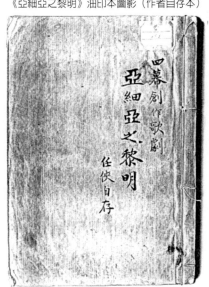

海濱吹笛人

三幕詩劇 1

第一幕　貴耕離開了家鄉

（幕前朗誦，用音樂伴奏）

從前有三個弟兄，
本來同住一個家中。
大哥，他名叫貴武，
因為他帶著刀劍，
他歡喜作威逞兇。
二哥他名叫貴寶，

野風吹黑了面容。
他趕著牛馬，
走著夕陽下的田隴；
他善吹悠揚的牧笛，
在平蕪上，
在晚風中，
一聲，兩聲，
傳出愛土地的心情。
他年年收著金色的穀粒，
他年年收著金色的穀粒，
來養活兩個弟兄。

………………（下缺約十行──編者）

但是到後來，

弟兄們分了家，

貴寶牽去了牛，

貴武牽去了馬。

他失去了耕田的牲口，

只剩下簡單的犁耙。

牽牛牽馬，

貴耕不怕。

他分得了小狗小貓，

還是努力掙扎。

貴耕下田耕，

小貓小狗會說話。

小貓自願駕起了犁，

小狗自願駕起了靶。

播種下種子，

生長出根芽。

收得好穀粒，

共同過生涯。

白日去勞作，

晚間笑哈哈，

生涯，生涯，

生涯像一朵美麗的鮮花。

他們是勞動的伴侶，

在困苦裏前爬，

在互助中求生，

在希望中掙扎。

生涯，生涯，

生涯像一片希望的雲霞。

貴武舉著刀槍，

騎著高頭大馬。

逞起兇猛人人怕。

隨意劫東西，

隨意把人殺。

公理，公理，

公理在他的拳頭下。

貴寶使用金錢，

替人帶上鎖枷，
盤剝重利人人怕。
脹起肥肚皮，
不管人餓殺，
正義，正義，
正義在他的腳底下。
貴武貴寶，像惡魔的兩隻毒眼
貴武貴寶，像猛獸的一對利牙。
他們忌妒貴耕和平生涯，
又來向貴耕欺壓。
他們說貴耕是蠢笨呆子，
把他趕出了自己的家。
他們牽去了貓狗，
又奪去了犁耙。
逼著貓狗耕田，
強使貓狗掙扎，
貓狗不願意做奴隸，
貓狗不願意受欺罵，
貓狗不見了貴耕，

沉痛著不再說話，
失去了貴耕的愛護，
三鞭打死在鞭子下。
於是，貴耕失去了土地，
失去了自己的家，
失去了同伴的貓狗，
失去了常用的犁耙。
他只剩一支牧笛，
度過了寒冬炎夏。
他流轉一個村落又一個村落，
他飄蕩，饑餓，無路走天涯。
無限的疲乏。
他走到了海濱，
前面，更無可走的道路，
他休息在長松蔭下。
他絕望痛苦，
他望著海水，
想起了失去的家。
他對著起伏的金波，

感歎嗟呀。

於是他取出牧笛
來對大海吹一曲懷鄉的哀歌。
他吹出對土地的熱愛，
吹出往日辛苦的生活。
吹出田野的芬芳，
冥想春天遍開著花朵。
吹出耕耘播種，
吹出風聲雨聲，
吹出布穀鳥的清歌。
吹出割麥插禾，
吹出在驕陽下收穫。
滿握金色的稻穎，
結成隊的勞動農人，
一滴汗是一點快樂。
回想在田畔休息，
看鷓鴣鳥從頭上飛過。
他夢見故鄉的村落，
那裏，正是耕耘的時候了，

他卻空閒著手腳。
如今他離開了這土地，
失去和平的生活。
他永久夢想著，
永久懷念著，
他吹奏著牧笛，
使他忘了疲乏，饑渴。
這聲音傳向遼遠，
傳向浩淼無際的海波。

第二幕　龍宮之奇遇

（華麗的宮殿中間繡榻上臥著久病的龍女，
龍宮的眾女子侍立在兩邊伴奏以較古典的音
樂。）

龍王公主　　誰啊，誰在海濱，
　　　　吹出這樣美麗的聲音。

使我歡喜，
使我的病減輕。
他如森林的微語，
如晨鳥的和鳴。
你聽，你聽，
他如怨如慕，
吹出懷鄉的美夢。
他傾吐著痛苦，
充滿抑鬱的心情。
他急如驟雨，
又柔如微風。
他吹出的樂曲，
如早晨海氣般的朦朧。
你聽，你聽，
他使我歡喜，
使我的病減輕。
龍宮的眾女子啊！
我像被誰喚起，
噩夢初醒，

龍宮的眾女子　公主，既使你歡喜，

我像度過了寒冷，
遠望著春空
龍宮的眾女子啊！
他使我歡喜，
使我的病減輕。
何不請來宮中。
來我們宮中，
來我們宮中，
他用美麗的樂曲，
為我們公主療病。
請他，請他，
請來我們宮中，
來為公主療病。
去喲，
你聽，
他優美的笛聲，
又續續的吹動。

（龍宮侍者分水夜叉上）

分水夜叉　原來是一個誠懇的農人，
　　　　彷徨在海濱。
　　　　為了公主的歡喜，
　　　　我把他請進龍宮。
　　　　我馱著他的身體，
　　　　降入海底，
　　　　到達我們的宮門。
　　　　他已經來了，
　　　　我們把他請進。

（貴耕入）

公主唱　啊，你看他的眼睛，
　　　　顯出樸質真誠，
　　　　他滿身紫色的光芒，
　　　　還留著太陽的烙印。
　　　　他天真的臉色，
　　　　強健的腰身。
　　　　鋼鐵煉成了肌肉，
　　　　能以忍受苦辛。
　　　　你，地母的兒子喲，
　　　　來做我們龍宮的上賓。

女合　　我們給你穿透明的鮫綃，
　　　　給你吃海味奇珍。
　　　　臥獺絨鋪錦茵，
　　　　明珠綴滿身。
　　　　你看我們的龍宮，
　　　　水晶為地，
　　　　黃金為門，
　　　　琪花玉樹，
　　　　珊瑚成林。
　　　　這裏有傳書的青鳥[2]，
　　　　有守護的麒麟。
　　　　暖流在四周環繞，
　　　　海上籠罩著彩雲。

公主

　願你常住在宮裏，
　做我們的貴賓。
　你吹一曲牧笛，
　為美麗的公主醫病。
　你一聲，兩聲，
　就可把病體減輕。
　你看美麗的公主，
　臉上已露出笑容。

女合

　我們歡迎你，
　永久住在宮中。
　永久住在宮中。

貴耕

　公主，公主，
　美麗的公主，龍宮的眾女們，
　我感謝你的好意殷勤。
　我來自遙遠的鄉村，
　我是一個農人。
　我的笛聲，
　若能醫好公主的疾病，
　我願為公主

（笛聲）

公主

　你遠方的農人，
　你的笛聲且停。
　我聽你的優美的曲調，
　我的病已好清。
　我彷彿怯寒的小鳥，
　又重新感受春溫。
　是你使我離了病榻，
　又煥發精神。
　你是哪裡的人，
　你緣何來在海濱。
　什麼是你的貴名？

公主

　來從清晨吹到黃昏。
　直到恢復了公主的精神。
　那時我才辭行。
　聽啊，
　讓我把笛聲吹動。

111

貴耕

我名叫貴耕，
我的家，
在遠村。
潁河水，
流清清。
那裏有肥美的田地，
但是不讓我耕耘。
我失去了工作，
才飄蕩到海濱。
望茫茫的海水，
更無路可行。
告訴美麗的公主，
我的名字叫貴耕。

公主

啊，貴耕！
多麼高貴的名。
他經歷了許多苦痛，
臉上留著艱辛。
啊，貴耕！
你且在宮中休息精神。

貴耕

你看大海的紅霞，
已近黃昏。
請養息你疲勞的身體，
吃一些美味的八珍。
叫龍宮的侍臣，
為你安排下錦茵。
多謝公主你好意殷勤，
我不覺苦辛。
公主你倦了，
我且稍停，
我將為公主，
再吹你愛聽的笛聲。

（貴耕下）

（龍女環舞曲）

龍女

公主公主，
你的容貌如花；
公主公主，

你的精神煥發。

公主合唱　少年吹笛人，
使你病體佳。
我們圍繞你，
同你來遊耍。

龍女　昨日西王母，
騎鶴翔下。
說是蟠桃熟，
桃實大如瓜3。

公主公主，
你的容顏如花；
公主公主，
你的精神煥發。
少年吹笛人，
使你病體佳。
我們圍繞你，
同你來遊耍。

公主合唱　海中有鮫人，
蓋屋珊瑚壩。

龍女　鮫婦善織綃，
淚落珠盈把4。

公主合唱　渡海曹國舅，
酒醉眼睛花。
失落雲陽板，
群仙笑哈哈5。

公主公主，
你的容顏如花；
公主公主，
你的精神煥發。
少年吹笛人，
使你病體佳。
我們圍繞你，
同你來遊耍。

龍女　公主公主，
你的容顏如花；
公主公主，
你的精神煥發。
少年吹笛人，

龍王　公主，你容貌如花，

（海龍王同他的侍從上）

龍女
同你來遊耍。
我們圍繞你，
使你病體佳。
少年吹笛人，
你的精神煥發。
公主公主，
你的容顏如花；
公主公主，

公主合唱　張生煮海水，
海沸龍不怕。
仙鍋無用處，
由他丟去罷[6]。

同你來遊耍。
我們圍繞你，
使你病體佳。

公主，你精神煥發。
聽說宮中來了吹笛的少年，
他的笛聲使你的病體佳。
我曾說誰能使你歡喜，
便要將你下嫁。
這少年，音樂家，
你歡喜，便婚嫁。
我難得看見你離了病榻，
難得看見你精神煥發。
聽說宮中飄出了笛聲，
成群的仙鳥都翱翔飛下。
這少年，音樂家，
我終日在海上行雨，
剛帶著侍從回家。
看見公主我的愛女，
你健康的容貌如花。
這少年，音樂家，
我歡喜，要見他。

公主

請他，請他，
我也想聽一聽仙笛，
讓我忘記了煩忙的生涯。
父王，你看見他，
會愛他。
他是一個誠懇的少年，
樸素無華。
他帶著農人的習性，
能忍受困苦生涯。
他吹著悠揚的牧笛，
走向天涯。
他的笛聲隨著海波，
傳到我們的家。
他醫好了我的病體，
使我的精神煥發。
我愛他，
感激他，
願意永伴著他，
謹尊你的意旨，

同他婚嫁。

（貴耕上）

龍王　啊，你們看他已來了，
這健康的面容，
修偉的身影。
他同我們的公主，
正是佳偶天成。

眾合唱
天成天成，
我們全都愛你，
向你歡迎。
天成天成，
我們都愛你，
要聽你的笛聲。

貴耕
謝謝你們的熱情。
龍王，你的仁愛，
充滿在宮中。
龍王，
你雲行雨施，

龍王
恩惠遍農村。
你能使年歲豐登，
我願吹一曲牧笛，
敬祝你仁壽無窮。
我敢問你的貴名？

貴耕
我叫貴耕。

龍王
我願你常留在宮中，
你同公主是佳偶天成。

貴耕
我是一鄉農。
我不敢違命，
得配你美麗的公主，
我的幸福無窮。

龍王
得到你的同情，
我們就把婚姻決定。
今宵是非常的快樂，
喜氣充滿著龍宮。

合唱
（婚禮進行曲）

今宵公主嫁情郎，
宮裏宮外喜氣揚，
喜氣揚，喜氣揚。
海燕雙棲玳瑁梁。
兩心相好，
一個潔如美玉，
一個堅如精剛。
永世莫忘，
永世莫忘，
海水蒼蒼恩愛長。
祝福你新郎新娘，
永遠幸福，
永遠健康。
一支牧笛聲悠揚，
游魚來聽鳥回翔。
鳥回翔，鳥回翔。
和鳴關關入洞房。
海水靜靜無波，

琪花靜吐芬芳。
紫貝為闕，
白玉為堂，
皎皎星河夜正良。
祝福你新郎新娘，
永遠幸福，
永遠健康。

（眾退）

（龍宮小夜曲）

公主唱　你一支牧笛，
　　　　吹出你心靈的聲音，
　　　　吹出累積的苦辛，
　　　　和無窮的憂憤。
　　　　直達到我的靈魂的深處，
　　　　觸動我的愛憐。
　　　　你一顆渴望自由的心，
　　　　純潔，天真，

你是一個誠懇的農人。
我把你作為伴侶，
永遠相愛相親。
你呼吸著田野的氣息，
舒散著野花的芬芳。
你的腰如玉柱，
你的腿如精金。
你的眼如星子，
放射著光彩照人。
你聽大海已經入睡，
更沒有波濤呻吟。
明天我們早起，
看海上的朝暾。

（懷鄉曲）

貴耕唱　公主，我靜夜思尋，
　　　　想起我生長的鄉村。
　　　　我不能在這裏久住，

117

久住在宮廷。

我思念故鄉的土地，

我思念那可愛的鄰人。

啊，那些人，那些人，

他永遠纏繞著窮困。

這是我們的一群，

常受著生活的艱辛。

我不能獨享著快樂，

忘記了他們。

公主，我要回去，

我要辭別了宮廷。

這裏有溫暖，

有安靜，

有華麗的殿堂，

有精美的用品。

還有最難分離的

你的愛情。

回想起故鄉，

故鄉的農村喲，

是那樣困窮。

破爛的茅草屋啊，

不避雨，不避風，

常受饑寒侵。

但我是農人的兒子，

生長在農人當中。

不怕烈日，不怕寒冰。

這裏住我農人的身體，

卻留不住我農人的生性。

我願同那些伴侶，

在田野中躬耕。

努力衝破了苦難，

在農民中創造出自由和平。

看平蕪上吃草的牛馬，

看豐收的麥穗迎風。

年年向龍王祈福，

多降些甘雨，

愛我們村農。

我早晚為你吹一曲牧笛，

公主　　願因風傳達到你的龍宮。
貴耕　　公主，我要回去，
　　　　要分離了這難舍的愛情。
公主　　仍舊穿上我農人的衣服，
貴耕　　轉回故鄉的途程。
公主　　公主，我永遠愛你，
　　　　我的牧笛，
　　　　將永遠吹出愛你的心聲。
貴耕　　你要回去？
公主　　是的，我要回去！
貴耕　　你幾時登程？
公主　　我就想明日登程！
貴耕　　我留住你的身體，
公主　　牽不住你懷鄉的心情？
貴耕　　是的，你留住我的身體，
公主　　牽不住我懷鄉的心情！
　　　　你既是渴念著故鄉的土地，
　　　　我願勉強割離了愛情。
　　　　願你去親一親生長你的田野，

貴耕　　再回轉龍宮。
　　　　再回轉龍宮。
　　　　莫忘記來時的道路，
　　　　像那阮肇劉晨[7]
　　　　我聽著你悠揚的牧笛，
　　　　將向海濱遠迎。
公主　　公主，感謝你能體諒我的心情，
　　　　我明日將辭別龍君，
　　　　離了海濱，
　　　　向著故鄉的道路，
　　　　啟行，動身。
　　　　你臨行，離海濱，
　　　　我父龍君，他將有餽贈，
　　　　你不要金，
　　　　你不要銀，
　　　　你不要珍珠瑪瑙聚寶盆，
　　　　要那牆上的葫蘆掛在身。
貴耕　　公主我記著，
　　　　不要金，不要銀

公主：
不要珍珠瑪瑙聚寶盆，
單要那葫蘆掛在身。

貴耕：
你要那頂斗笠，
你要那件蓑衣披上身。

公主：
記著我要那頂斗笠，
要那蓑衣披上身。

貴耕：
那葫蘆裏住著個精靈，
他會供你用品，
百事稱你心。

公主：
那葫蘆裏住著精靈，
他會百事稱我心。

貴耕：
那斗笠又遮陽，又遮陰，
不怕烈日，不怕暴雨侵。
那蓑衣入水不濕，
入火不焚。

公主：
那是龍君行雨的衣服，
最方便你們農人。

貴耕：
公主，那又遮陽，又遮陰，
入水不濕，
入火不焚，
那斗笠與蓑衣，
最便是農人。

公主：
你明天啟行，
你辭別父君。
你不要金，
你不要銀，
單要三件寶物記在心。

貴耕：
謝公主多情，
我當永久記在心。

（合唱）
愛情，愛情，
難離，難分。
愛情像一片海水深。
願千里遙遙共一心。
正是一夜夫妻百夜恩。

（下）

第三幕　貴耕從遠方回來了

（開幕時燈光是橘黃的，顯出荒涼的農村背景，樂曲通俗化帶民歌作風。）

（貴耕和救火的鄰人）

鄰人合唱　火啊，火啊，
　　　　　是誰放的火啊，
　　　　　貴耕從遠方回來了，
　　　　　是誰要燒掉你啊？

貴耕　不怨天，不怨地，
　　　只怨我的兩兄弟！
　　　謝謝天，謝謝地，
　　　謝謝諸位救火的。
　　　我從遠方回，
　　　今天到家裏，
　　　貴武和貴寶，

鄰人　又來把我欺。
　　　他們看我的衣食好，
　　　燒我的房子搶東西。
　　　貴武和貴寶，
　　　專把好人欺。
　　　用心計，用武力，
　　　今天又來欺負你。
　　　自從你一去，
　　　渺渺無消息。
　　　我們貧苦的四鄰們，
　　　都在天天思念你。
　　　你受盡寒，受盡饑，
　　　苦盡甘來東轉西。
　　　你能吃苦，能下力，
　　　單遇到欺你的壞東西。
　　　貴武和貴寶，
　　　專拿活人騎。
　　　一個逞武力，
　　　一個放高利。

貴耕　貴武和貴寶，

貴耕
吃我們肉，剝我們皮，
天天拿我們做奴隸。
你從遠方回，
帶來什麼好東西？

鄰人
帶來一支小葫蘆，
帶來斗笠和蓑衣。
這是龍王送我的，
這葫蘆，真神奇，
百事百樣都如意。
這斗笠，和蓑衣，
又能遮陽，又能遮雨，
對我們農人最相宜。
水不濕，火不燃，
救我們性命出火裏。
龍王穿起來行雨，
我們穿起來下田地。
這是龍宮的三件寶，
葫蘆斗笠和蓑衣。

貴耕
龍王為什麼送你的？
這蓑衣和斗笠，
對我們農人最相宜。
我們下田，耕地，
烈日當頭曬，
汗水一滴滴，
急風，暴雨，
雪打，霜欺，
正用著蓑衣和斗笠。
家家愛這樣好東西。
我們農人仿製起，
龍王為什麼送給你？

鄰人
鄰人啊，說起來話長，
我將從頭告訴你端詳。

貴耕
我們願意細聽，
聽你告訴我們端詳。

鄰人
自從我受盡了欺壓強梁，
那一天我離開了家鄉。
走過一個村莊又一個村莊，

鄰人
　竟沒有我歸宿的地方。
　你走過一個村莊又一個村莊，
　竟沒有歸宿的地方。

貴耕
　我受盡了饑餓，
　受盡了風霜。

鄰人
　你受盡了饑餓，
　受盡了風霜。

貴耕
　只見海水茫茫。
　前面更沒有道路，
　直走到大海的邊上。
　走投無路，

鄰人
　直走到大海的邊上。
　走投無路，

貴耕
　我醒也想著家鄉，
　夢也想著家鄉。
　但何時才能回我的家鄉？
　我聽著布穀的聲音，
　家鄉，家鄉正在農忙，
　想著同你們割麥插秧。

鄰人
　你醒也想著家鄉，
　夢也夢著家鄉。
　你聽著布穀的聲音，
　想著同我們割麥插秧。

貴耕
　但我卻默坐在海上，
　閒著做工的雙手，
　苦悶彷徨。
　我吹著我的牧笛，
　望著海水茫茫。
　只有海鷗上下，
　島樹蒼蒼。
　已經到了絕地，
　痛苦失望，
　更無人問短問長。
　你呆坐在海上，
　苦悶彷徨。
　你吹著牧笛，
　望著海水茫茫。
　只有海鷗上下，

鄰人
　你呆坐在海上，
　苦悶彷徨。
　你吹著牧笛，
　望著海水茫茫。
　只有海鷗上下，

貴耕　島樹蒼蒼。
　　　已經到了絕地，
　　　痛苦失望，
　　　更無人問短問長。

鄰人　這時大海中，
　　　忽然出來個分水夜叉精。

貴耕　忽然出來個分水夜叉精?!
　　　他說龍王小女患病，
　　　愛聽我的笛聲。

鄰人　他說前來邀請，
　　　駄我直下龍宮。

貴耕　龍王小女患病，
　　　愛聽你的笛聲，
　　　夜叉前來邀請，
　　　駄我直下龍宮。
　　　我在龍宮吹笛，
　　　龍王小女細聽。
　　　我一聲兩聲，

鄰人　使得她病好清。
　　　你吹笛，在龍宮，
　　　醫得龍王小女病好清。
　　　病好清，病好清。

貴耕　我花燭喜乘龍，
　　　像吹簫引鳳[8]，
　　　招贅在龍宮。

鄰人　你花燭喜乘龍，
　　　招贅在龍宮。
　　　你苦盡甘來，
　　　快樂正無窮。
　　　不想我們貧苦的農村，
　　　也能花燭喜乘龍，
　　　招贅在龍宮。

貴耕　但我念著故鄉的大地，
　　　不能久住龍宮，
　　　我念著你們，
　　　我向龍女辭行。

鄰人　　你舍了龍宮，
　　　　你向龍女辭行。

貴耕　　你忘了自己的快樂，
　　　　你念著我們的貧窮！
　　　　你念著我們的貧窮！

鄰人　　她教我謝龍君，
　　　　我辭行，龍女送我行，

貴耕　　不要金，不要銀，
　　　　不要珍珠瑪瑙聚寶盆，
　　　　要那件蓑衣和斗笠，
　　　　要那個葫蘆掛在身。

鄰人　　你不要金，不要銀，
　　　　不要珍珠瑪瑙聚寶盆。
　　　　要這件蓑衣和斗笠，
　　　　要這個葫蘆掛在身。

貴耕　　我離了海濱，
　　　　走向故鄉的途程，
　　　　我思念著家鄉，
　　　　夜宿曉行。

鄰人　　這葫蘆啊，真靈！
　　　　這葫蘆啊，怎麼靈？怎麼靈？

貴耕　　這葫蘆裏有個神怪的精靈。

鄰人　　葫蘆裏有個萬能的精靈？

貴耕　　在路途上我若饑渴，
　　　　我說：葫蘆，我要飯吃，
　　　　我要水喝，
　　　　葫蘆裏跳出一個精靈，
　　　　他說：主人，我聽你的命令，
　　　　我已預備成功。
　　　　頭頂盤子菜飯蒸騰，
　　　　手中攜著清淨的水瓶。

鄰人　　好啊！盤子裏菜飯蒸騰，
　　　　還有清淨的水瓶。

貴耕　　晚間，我看看天色，
　　　　我說：葫蘆，我要安歇。
　　　　裏面跳出了精靈，
　　　　他預備了枕頭被疊。

鄰人　　好啊！他預備了枕頭被疊，

125

貴耕　送給你旅途安歇。

貴耕　有天，我走到無人的曠野，
頭上只有星月，
我說：葫蘆，我要居住，
我要房屋。
葫蘆裏跳出了精靈，
房子在曠野湧出。

鄰人　好啊！曠野裏湧出了房屋，
留著你旅途居住。

貴耕　有天，我很早就上程途，
前途的橋下，
藏著土棍暴徒，
他存心不善，
要劫我的衣服。
我說：葫蘆，葫蘆！
我要一頂官轎，
我要八個轎夫。
前邊鳴鑼打傘，
兩旁衛兵吆呼。

貴耕　拿著黑紅棍的差役，
專去打強人的屁股。
我坐在轎子中前行，
像一個出巡的縣府。

鄰人　好啊！好像縣府，
叫差役，打屁股。
黑紅棍子粗又粗，
按下土豪打屁股。
我的轎子走過橋上，
教衛兵把土棍拿捕。

貴耕　脫下褲子，
一個打一頓屁股，
打得他們叫苦，
打得他們血模糊。

鄰人　好啊好，打屁股，
打得他血模糊。
我們貧苦的村農，
受盡惡棍的欺侮，
怎不打斷他的腿，

貴耕　叫他老虎變老鼠。
　　　我夜宿曉行走回了家鄉，
　　　看見家鄉我歡喜得發狂。
　　　鄰人喲，我親愛的土地，
　　　已長成草荒。
　　　這是我生長的地方，
　　　我要耕耘，播種，
　　　再長出米麥大豆高粱。
　　　我蓋出了房屋，
　　　佈置了田莊。

鄰人　鄰人喲，我要老死在這個地方。
　　　誰知我又遇到這兩個強梁，
　　　把我放火燒光，
　　　我披戴著蓑衣斗笠，
　　　跳出了火場，
　　　鄰人喲，我要辛勤刻苦
　　　重建起田莊。
　　　重建起田莊！
　　　重建起田莊！

貴耕　我們來互助，
　　　來相幫，
　　　大家同努力，
　　　一齊去墾荒，
　　　種出金黃的麥稻，
　　　種出大豆高粱。
　　　拿我們的勞力，
　　　要使田野芬芳。
　　　我們是愛土地的農人，
　　　要把土地改裝。

鄰人　鄰人，我親愛的鄰人！
　　　這葫蘆可以幫助我們。
　　　隨我們要，稱我們心，
　　　因為，我是這葫蘆的主人。
　　　我們不要金，不要銀，
　　　不要珍珠瑪瑙聚寶盆。
　　　我們要牛群和馬群，
　　　替我們勞作分苦辛。

貴耕　葫蘆啊我的僕人，

放出牛群和馬群。

鄰人　是，我的主人。（外邊的聲音）

　　　看啊鄰人，看啊鄰人，那曠野，

　　　奔來牛馬已成群，

　　　任我們大家分。

貴耕　好啊，牛群和馬群，

　　　任我們大家分。

　　　我們受慣了風雨侵，

　　　我們要房屋，

　　　大家好生存。

　　　葫蘆啊，我的僕人，

　　　湧現出房屋給農人。

　　　是，我的主人。（外邊的聲音）

鄰人　看啊，鄰人，

　　　看啊，鄰人，

　　　那曠野湧現無數新房屋，

　　　任我們大家分。

　　　好啊，無數新房屋，

　　　任我們大家分。

　　　任我們大家分。

　　　我們要種子布種，

　　　我們要犁耙耕耘，

　　　我們要大家一條心。

　　　我們要快樂過光陰。

（貴武和貴寶上）

貴武貴寶　貴耕，聽說你有個葫蘆

　　　葫蘆裏的僕人萬靈，

　　　送我們吧，貴耕。

貴武　我要叫葫蘆製造刀兵，

　　　我要征服盡世界，

　　　使人人服從。

貴寶　我要叫葫蘆製造黃金，

　　　我要收買盡一切，

　　　把財寶充盈。

（合）

貴耕　葫蘆啊，拿來吧，貴耕！
　　　拿來吧，貴耕。
　　　這不能送給你們，
　　　送你，你就騎著人橫行。

眾鄉　定不能送給，
　　　不能送給，
　　　不能送給，
　　　這是我們全體的生命。

貴武貴寶　不給，我們就奪去，
　　　　　打破這葫蘆的精靈。

（奪取）

葫蘆的聲音　你不是我的主人！
　　　　　　我不聽你的命令！
　　　　　　死吧，你已惡貫滿盈，
　　　　　　你將不再逞兇。
　　　　　　我用鐵錘打碎你的肉體，
　　　　　　消滅你的威風。

（貴武貴寶倒地）

全體合唱　我們要耕耘，
　　　　　我們要耕耘，
　　　　　抬去，這兇惡的屍體，
　　　　　做肥田的大糞。
　　　　　從今，我們不再受苦辛。
　　　　　從今，我們不再受苦辛。
　　　　　我們，我們，不再受苦辛。
　　　　　愛這土地，愛這土地，
　　　　　耕耘，耕耘，
　　　　　開墾，開墾。
　　　　　我們是土地的主人。
　　　　　我們是土地的主人。
　　　　　我們要蓋起新農村。
　　　　　永遠快樂過光陰。

（在幕落前燈光由橘黃變為綠色，農民作農夫舞，秧歌舞，在全體歡樂中幕徐徐下。）

《海濱吹笛人》後記

若果說希臘羅馬神話傳說是西洋文學藝術的泉源，則中國的神話傳說，也應該是中國文學藝術的泉源。一個民族的神話傳說，大多是一個民族的美麗的幻想構成的。這中間往往有他的實際生活存在著。他的簡單與樸素，使他成為詩一樣的可愛。在口頭上，從祖先流傳到子孫，流傳於無窮盡時，草原與村落，山谷與河流，都有他生著翅翼在翱飛。並且因為走得很遠了，便又化出許多美麗的變形。婦女們與孩子們，老年的農夫與青年的牧人們，都是他的記誦者與傳唱者，藉著他們的口，描繪得像真實一樣。因為這裏面，正有他們的生命參入了。

我寫《海濱吹笛人》，便是以神話傳說為題材的。這是流傳於我的故鄉——潁河流域的民間故事，在故鄉人民的口說上，有很濃厚的特殊的地方色彩，農人的辛苦與大地的

芬芳充溢在每句話中，但一經述寫下來，很多便被損失了。而且在修辭上又改變了原來的樸美。這是由於作者筆拙的緣故。本劇的內容是由兩個故事湊成的。一個故事說：從前有三個弟兄，老大老二很強橫，老三是一個農人，是常受兩個哥哥欺壓的。在三兄弟分家的時候，牛馬財物都被兩個哥哥取去了，只給老三兩個無力的小貓小狗。但是老三的小貓小狗都會勤起地來，耕種的食糧更好。兩個哥哥又來奪取小貓小狗了，他們牽去了貓狗，貓狗不惟不肯替他們耕田，反而咬他們，於是他們氣得把貓狗打死了。埋在地裏，生出一棵樹子。老三常常來哭他的貓狗，搖一搖樹，樹上便落下金子元寶，因為天總是維護善人的。老大老二曉得了，也來樹下哭貓狗，搖一搖樹，樹上卻落下滿頭滿身的狗屎鳥糞。於是老大老二生氣把樹砍去，劈作柴火燒了。老三來淘火種，扒出一個香豆吃，於是這窮人連放屁都是香的。這時城裏的官家有許多衣服要薰香，老三便唱著：

「香香屁，屁香香，賣給官家小姐薰衣裳。」

於是被官家喊了去，薰香了很多衣服，賣了很多的錢，便回來了。老大老二看見，也炒了很多豆子吃，去賣屁香香，被官家喊了去，結果卻因糞便污臭了許多官家的衣服，被責打後塞起糞便回來了。於是老三又無辜的被兩個哥哥責打，逃向遠方的海濱去。以上便是第一個故事的大概，這故事名為《小貓小狗會犁地》。

第二個故事是說從前有三個弟兄，老三是個耕田牧牛的，非常勤力，但兩個哥哥卻說他是呆子，搶光他的東西，把他趕出去了。他沒有工作，逃到了海濱，吹他的笛子，因為他是在龍宮吹笛子給龍王公主聽。公主好趕著小豬回來了哩。於是老三又無辜的被兩個哥哥責打，逃向遠方的海濱去。拾起，一腳一踢的走回來，連帽子落在地下，都不能屈身拾起，一腳一踢的走回來，連帽子落在地下，都不能屈身愛他，便情投意合的結成了夫婦。公主好了，很是愛他。在龍宮中病著的龍女吹得病好了。龍宮請卻把龍宮中病著的龍女吹得病好了。龍宮請饑餓無家可歸，吹了三天三夜也不停止，不料他去，在龍宮中吃得好，穿得好，住得好，但他總是思在宮中吃得好，穿得好，住得好，但他總是思

念家鄉，吹著鄉土的調子，吹出思家的心緒，後來他向公主說，他要回家看看了。公主本來捨不得，但也無法，只好讓他回去。公主告訴他⋯⋯臨走的時候，不要金銀財寶，不要珍珠瑪瑙，單要龍宮的三件寶物，一件是牆上掛的小葫蘆，一件是蓑衣，一件是斗笠。斗笠可以遮陽遮雨，蓑衣可以入火不焚，入水不濕，小葫蘆裏的仙人，更可拿出種種使用的東西。於是他臨行的時候，龍王送他金銀財寶，他都不要，單要這三件寶物，龍王無法，只好送給他了。他上了海岸，向家鄉走去，夜宿曉行，深得這葫蘆的好處。他餓了的時候，喊一聲葫蘆，葫蘆裏便跳出個老頭，送他飯吃，吃畢便收進去。他睡的時候，喊一聲葫蘆，葫蘆裏的老頭，便送他被蓋，到天明便又收進去。他到曠野裏無處可宿，喊聲葫蘆，這老頭便蓋起了仙莊，讓他住在裏面，天明就沒有了。一天他遇到強盜惡霸要去打劫他時，葫蘆便預備了八抬八跨的大轎，前頭有打傘的，帶黑紅

帽子的，喝道子的，拿鴨嘴棍的，像一個官老爺出巡一樣，於是走過了大橋，在橋下拿住了強人，全把屁股打得一蹶一蹶的跑了。之後，他到了家鄉，又做起房屋，經營莊稼，但兩個哥哥又來搶奪錢物，放火燒他，他幸虧穿戴上蓑衣斗笠從火中逃出來，經鄰人的救助火撲滅了。兩個哥哥又來搶他的葫蘆，葫蘆裏老頭跳出來，眉頭緊皺著，也不言語。兩人命令他，問他為何這樣子？老頭說：「我看你們不能活！」於是兩人便倒地死了。許多貧苦的農人，都得到葫蘆的幫助，耕田耕地，過起快樂平安的日子，從此也學會穿蓑衣戴斗笠，成了農人不離身的物件。以上便是故事的大概。這故事在潁河流域，名為《小葫蘆》，而且傳播得很遠，都是大同小異的。

天道福善禍淫，善人終得好報，惡人終得惡報，成為中國農村社會的普通思想，這故事的裏面，卻傾吐著許多積壓下的痛苦來。而且在亞洲的許多民族傳說中，多有同型的。

與《小葫蘆》這故事可以相比的，如《天方夜談》裏的《神燈記》，就是古代阿拉伯人的傳說，俄羅斯民族傳說的《幸福的魚》，與此也略同，近來都已製為電影了。這邊的思想，都是被壓迫受痛苦的人，神幫助他許多利益方便，成為喜劇完滿的結果。《小葫蘆》中述說龍女的因緣，這故事的發生，大概已在印度神話傳入以後了。唐人的《柳毅傳》，正是龍女故事的另一傳說。

我將兩個民間故事合為一個，寫成三部歌詞，敘述情節，略有變換，為了演奏的關係，修辭裁篇，不能恰如原來的形式，這是無可如何的。第一幕可用獨唱或合唱，第二幕樂曲，應較古典化，是宮廷的樂章，很重型式裝飾。第三幕樂曲，應較大眾化，是平民的樂章，以通俗為宜。過去我曾製作過幾部仿古元明雜劇的作品，這裏的句法，也偶然使用著。雖然寫成並不能自己滿意，但較之我的第一部四幕新歌劇《亞細亞之黎明》，已經自覺略為歡

喜了。用中國神話傳說、民間故事寫劇曲，在元明雜劇傳奇中，在京劇及地方戲中，業已常有，但在新歌劇寫作中尚不多見，深望創作者多在這一方面著手，以發揚我民族文化傳統。

【注釋】

1　作於1941年6月間，未出版。根據油印本整理。——編者

2　青鳥，相傳為古代一種仙鳥，能傳書簡。漢武故事說：七月七日忽有青鳥飛集殿前。東方朔曰：此西王母欲來，有頃，王母至，三青鳥夾侍王母旁。

3　蟠桃是中國古傳說中的一種仙果。《漢武內傳》說：西王母以仙桃四顆與帝。桃味甘美。帝收其核欲種之。母曰：此桃三千年一生實，中夏地薄種之不生。《十洲記》說：東海有山名度索山，有大桃樹屈盤數千里曰蟠桃。

4　此種傳說很多，東方偷桃故事也是由此而來的。古代傳說中有一種鮫人，水居為魚，不廢機織，眼泣則成珠。見《述異記》。又說南海出鮫綃，一名龍紗，以為服入水不濡。這傳說又見《北夢瑣言》張建章故事中。

5　中國民間傳說：曹國舅為八仙之一，宋曹太后之弟。因稱國舅。學道山岩間，遇鍾離權呂洞賓輩，引入仙班，見《續文獻通考》。俗說曹國舅手持雲陽板。民間歌曰：五月裏來五端陽，八仙過海鬧嚷嚷，曹國舅失去雲陽板，咬牙切齒恨龍王。即指此。

6　張生煮海為中國古代傳說，故事內容係潮州人張羽，在海濱石佛寺彈琴，東海龍神第三女來聽，遂生愛情，定為夫婦。後張生尋龍女不見，遇仙人授與三樣寶物，用仙鍋煮沸海水，龍王無法，乃招張生在龍宮為婿云。元人李好古撰《沙門島張生煮海》雜劇即是此事。

7　劉阮故事為中國古代的神話傳說。見《神仙記》。又見《紹興府志》云：劉晨阮肇，剡人。永平中入天臺山採藥，經十三日不得返，采山上桃食之。下山以杯取水，見蕪菁葉流下甚鮮，複有胡麻飯一杯流下，二人相謂曰：去人不遠矣。乃渡水又過一山，見二女容顏妙絕，呼晨肇姓名，問郎來何晚也。因相款待，行酒作樂，留半年。求歸，至家，子孫已七世矣。太康八年，又失二人所在。

8　相傳春秋時秦穆公女名弄玉，有蕭史善吹簫，弄玉好之。公遂以適蕭史。日就蕭史學簫作鳳鳴，感鳳來止。後弄玉乘鳳，蕭史乘龍升去。秦人於雍宮作鳳女祠。事見《列仙傳》。

木蘭從軍

（三幕歌劇）

第一幕　辭家

木蘭，木蘭的父母，弟妹，鄰人合唱

木蘭代父去從軍，
為家庭盡孝，
為民族盡忠。
你看她結束停當真英勇。
她有血性，有熱誠，
她願為國殺敵，不辭犧牲。
不辭犧牲，去建奇功。
要使天下的男子漢，
也愧對她女孩兒勇，
你看國勢凋零，胡騎縱橫，
好河山，草不青，
好田園，家不寧，
這蠻族的侵略來勢凶。
好城市一片血污腥，
好房屋一片瓦礫坑，
奸殺焚掠亂胡行。
木蘭她要雪國恥，救民生。

殺仇敵，去出征，
要使怯懦的男子漢，
也愧對她女孩兒勇。
我們送她行，
我們真光榮，
木蘭，等到你建奇功，
等到你返家庭，
得到大勝利，求到真和平，
我們要遠遠將你迎。
為民族，揚名聲，
滅強敵，建奇功，
要使天下的男子漢，
也愧對你女孩兒勇。

木蘭獨唱　辭別爺娘，辭別弟妹，
辭別眾親朋，
我要代爺去出征。
昨夜見軍帖，
可汗大點兵，
軍書十二卷，

卷卷有爺名。
阿爺無大兒，
木蘭無長兄，
願為市鞍馬，
從此替爺征。
保江山，為民族，
我木蘭不讓男兒勇。
我要洗去國恥，
把胡虜掃清。
看大好河山，
肯讓胡馬縱橫。
一刀一槍，驅除盡犬羊蹤，
也讓天下人，看得起炎黃種。
烽火起，戰血腥，
赴邊關，上征程，
蕩平了敵人才轉家庭。
舉我勝利旗，
燦燦捲長風，
寫我勝利史，

爺

終古垂無窮。

我不求名，不求功，

但求得戰勝，

但求真和平，

說什麼又盡孝，又盡忠，

這原是本分事，

男女一般同，

看莽莽的河山，

正等待我躍馬前行。

今天，辭別了家庭，

辭別了我躍馬前行，

再回轉家庭，

拜見你眾親朋。

看我把敵人掃清，

女兒，你代我遠征，

不由我老淚縱橫，

你父慣戰能征，

出生入死，

為國家也奮過千回勇。

娘

如今，白髮飄零，

老態龍鍾，

不能夠上邊庭，

為民族再盡忠。

聽一聽戰鼓聲，

聽一聽戰馬鳴，

想當年一馬當先拉硬弓，

帶領兒郎向前衝。

女兒，你如今代我行，

真不愧將門生，

真不愧英雄種。

女兒，你代爺遠征，

不由我老淚縱橫。

你從小刺繡的手，

怎把劍戈擎。

此一去萬水千山，

夜宿曉行。

踏霜雪，受寒風，

出入金戈萬馬叢。

木蘭

你女孩兒身，
怎當得鐵甲重。

同伴的十萬戰兒，
為了你阿爺英名，快手強弓。
要不落後不偷生，
並駕齊驅向前行。
辭別我的爺娘，
我就前往疆場。
女兒今朝一去，
不知何日才重返故鄉，
我去同敵人戰鬥，
不能侍奉高堂。
弟弟，願你身體成長，
願二老保重安康。
也像阿爺一樣的堅強，
到大來能征慣戰，能使刀槍。
保衛中華的國疆。
妹妹，願你身體成長，
成長個美麗的姑娘，

為爺娘織布縫裳，
端茶捧湯。
代替我侍奉高堂。
鄰人啊，敬謝你們的熱腸。
我一去離了家鄉，
要請你看顧爺娘。
顧念我弟妹的弱小，
顧念我二老的安康。
你的恩德是山高水長。
我從今一去，
不知要多少時光。
等我戰勝回來的時候，
再祝福你們快樂無疆。

鄰人合唱　木蘭，你真是女中英，女中賢，
你盡忠盡孝，
去保衛江山。
你東市買駿馬，
西市買了鞍韉，
南市買轡頭，

北市買了長鞭。

威風凜凜，馳驅赴邊關。
赴邊關，幾時還，
願你掃清了胡虜，
踏遍了黑水燕山，
你勝利歸來，闔家團圓，
我們為你解征鞍。
你威風凜凜，馳驅赴邊關。
赴邊關，幾時還，
願你掃清了胡虜，
踏遍了黑水燕山，
你勝利歸來，闔家團圓，
我們為你解征鞍。

（一）

眾兵士上，合唱進行曲。木蘭加入唱高音

胡騎縱橫煙塵生，
昨日可汗大點兵。
畫角吹，戰鼓鳴，
快馬加鞭作長征。

（二）

金戈閃閃放光明。
野茫茫，山青青，
勢吞胡虜氣如虹。
全軍慷慨奔前程，

（三）

壯士騎馬駿如龍，
壯士劍戟寒光生。
為國家，忘生死，
矛槍指處胡虜平。

（四）

壯士雙目如流星，
壯士雙臂挽強弓。
據鞍坐，顧盼雄，
燕然山上立勳名。

（幕下）

第二幕　塞上

木蘭、騎督尉唱高音，眾兵士合唱

春郊聞試馬，
虎帳夜談兵。
塞外風寒，鐵甲如冰。
滅盡胡騎，江山太平。
今宵樂融融。

木蘭　今宵樂融融，
　　　金鼓無聲，
　　　刁斗不鳴。
　　　大家歡樂慶昇平。

眾和　想來時，辭故里，離家庭。
　　　夜聽黃河嗚咽聲。

木蘭　想來時，辭故里，離家庭。
　　　夜聽黃河嗚咽聲。
　　　鐵騎千里趁霄行，
　　　馬蹄踏寒冰。

騎督尉　想來時，渡黃河，離神京。
　　　　夜聽胡騎啾啾鳴。

眾和　想來時，渡黃河，離神京。
　　　夜聽胡騎啾啾鳴。
　　　龍沙千疊臥長城，
　　　夜聽胡騎啾啾鳴。
　　　塞外草不生。
　　　這十二年來。
　　　十二年來，苦戰邊城。
　　　為國家，去盡忠。

精神健，氣象雄，
壯士蕭，白髮生。
將軍特顧意縱橫，
只今戰骨埋荒野。
剩我們好兄弟，
百戰完成功。
今宵明月升，
把葡萄美酒，共飲千鍾，
醉醺醺，樂融融，
慷慨歌一曲，
談笑過三更。
明日班師回漢庭，
明日班師回漢庭。

騎督尉

木蘭，你為何對酒愁暗生
惆悵舉金鐘。
你渴飲匈奴血，
卻不要人催動。
這葡萄美酒香味濃，
你無語把杯停。

到如今百戰餘生，
百戰餘生，殺得他胡虜平。
你隻手擒單于，
雙臂開強弓。
在邊疆，立大功，
一位活生生虎將英雄，
身據雕鞍顧盼雄。
如今功已成，名已成，
卻變成個秀書生，
不談劍，不論兵，
望鄉關，淚盈盈。
像一個多愁多恨的多情種。
莫不是你閨中少婦鬢髮青，
夢魂常繞漢家營，

眾和

盼望你多情小哥哥，
快速轉回程。
盼望你多情小哥哥，
真是你閨中少婦鬢髮青，
夢魂常繞漢家營，
盼望你多情小哥哥，

騎督尉

快速轉回程。

眾和

你看他貌文秀，性武勇，
虎將威風，怎生得嫋嫋婷婷，
細腰肢，不禁風。
補戰袍，善女紅。
心又細，膽又猛。
我們若都是女孩兒，
也願嫁給你多情種。
木蘭，看我們同伴的老弟兄，
來共同飲一鍾，
同行十二年，
一處作戰爭，
共甘苦，共死生，
把敵人，一掃空。
春郊同試馬，
虎帳共談兵，
樂融融，樂融融，
刁斗夜無聲。
明日還鄉井，

木蘭唱塞上懷鄉曲

歸去洗甲兵，
樂融融，樂融融，
大家慶昇平。
木蘭請你歌一曲，
請你飲一鍾，
樂融融，樂融融，
你夢裏情人帶笑迎。

塞上風光十二年，
常自望鄉關。
聽牧馬悲鳴，
聽胡笳心酸。
並沒有閨中少婦，夢裏紅顏。
到常想我的舊衣衫。
念風塵戎馬，
啊爺啊，龍鍾腰已彎，
拿不起刀槍，擎不起弓箭，

策杖在家園。
啊娘啊，白髮雙鬢斑，
坐不得機織，穿不得針線，
遠望立風前。
我的妹妹，弟弟啊，
他幼小孤單，
無人教，無人管。
如今十二年，
他們，也應長大成人，
能縫衣，能舞劍。
十二年，十二年，
望鄉關，常繞我的夢魂邊。
我總算報答了爺娘恩，
做了十二年的男子漢，
記來時路過黃河邊，
黃河遠，九曲彎，
不聞爺娘喚我聲，
但聞黃河流水鳴濺濺。
記來時路過黑水邊，

風蕭蕭，黑水寒，
不聞爺娘喚我聲，
但聞啾啾胡騎滿燕山。
如今啊，戰爭了十二年，
跨馬不離鞍，
控箭不離弦，
風塵吹亂了鬢尖，
鏡裏改變了朱顏，
也應穿不得我的舊衣衫。
明日要我回去，
我要快馬加鞭，
回到生長我的鄉關。
看一看我的爺娘，
看一看我的弟妹，
看一看生長我的家園。
我要去侍奉二老，
共樂林泉。
夥伴，我十二年相共的夥伴，
我同你們入生出死，

共苦共甘，
割不斷的情意綿，
願你們伴送我回還。

眾合唱塞上狂舞曲，圍繞木蘭唱

木蘭，木蘭，我的好木蘭，
夥伴，夥伴，我的好夥伴，
今宵且盡今宵歡，
明日再打算明日還。
木蘭，木蘭，我的好木蘭，
夥伴，夥伴，我的好夥伴，
葡萄美酒甜又甜，
大家一飲一杯乾。
木蘭，木蘭，我的好木蘭，
夥伴，夥伴，我的好夥伴，
今宵虎帳笑聲喧，
高歌一直到明天。
木蘭，木蘭，我的好木蘭，

夥伴，夥伴，我的好夥伴，
大家狂舞歡又歡，
不要念那舊衣衫。
木蘭，木蘭，我的好木蘭，
夥伴，夥伴，我的好夥伴，
今宵醉臥在邊關，
酒醒馳馬歸田園。
木蘭，木蘭，我的好木蘭，
夥伴，夥伴，我的好夥伴，
永遠記住這十二年，
明朝馬上唱凱旋。
木蘭，木蘭，我的好木蘭，
夥伴，夥伴，我的好夥伴，
葡萄美酒甜又甜，
大家一齊千杯乾。

（幕下）

第三幕　凱旋

木蘭，騎督尉

眾兵士合唱

出征十二年，
凱旋歸故鄉，
故鄉處處風光好，
一聽鄉音喜欲狂。
父老見我們回，
大家氣揚揚。
兒童跟我們道旁跑，
折花插在我們衣襟上。
有的認哥哥，
有的喚兒郎。
雞犬桑麻還如舊，
老年人多添兩鬢霜。

木蘭

過一井，又一井，
過一鄉，又一鄉，
太平新氣象，
多少好田莊，
行到這村郊外，
要送木蘭回家鄉。
家家出門望，
鄰里們接待忙。
木蘭木蘭抬頭看，
認得是生長的舊家鄉。
啊，舊家鄉，舊家鄉，
喜欲狂，喜欲狂，
看見我的親朋，
看見我的爺娘，
看見我的弟妹，
看見我的田莊。
轉眼過了十二個年光，
又看見生長我的田莊，
又看見生長我的田莊。

爺　　爺娘弟妹鄰人　出征十二年，

凱旋歸故鄉，

鄰里來相望，

大家喜欲狂，

迎接你木蘭歸故鄉。

爺娘聞女來，

出郭相扶將。

阿妹聞姊來，

當戶理紅妝。

小弟聞姊來，

磨刀霍霍向豬羊。

大家喜氣鬧揚揚，

接待你木蘭返故鄉。

木蘭，你飽經風霜，

苦戰在疆場。

轉眼已十二個年光。

你一身戎裝，

早變成個英武的兒郎。

你原是將門的種子，

娘　　像一朵奇花，展放在邊疆。

你爺英雄了一世，

有你代拿起刀槍，

斬盡了豺狼，

保住了家邦。

我望著你回轉。

摩挲老眼，歡喜得發狂。

木蘭，你飽經風霜，

苦戰在疆場。

轉眼已十二個年光。

我倚門常望，

望著你早還故鄉。

不怕塞上的風霜。

你嬌生的一雙細手，

也能拿起刀槍，

我常到西間的床上，

為你曬舊時的衣裝。

我望著你回轉，

婆婆老眼，歡喜得發狂。

木蘭　爺啊娘，我回轉了故鄉，
急急要見我的爺娘。
我歸來見天子，
天子坐明堂。
策勳十二轉，
他賞賜百千疆。
可汗問所欲，
木蘭不用尚書郎，
願馳千里足，
送兒還故鄉。
還故鄉，見爺娘，
見爺娘，喜若狂，
要開我東閣門，
坐我的西閣床。
脫我戰時袍，
著我的舊時裳。

（木蘭脫衣急下）

眾合唱　你看他，見爺娘，
見爺娘，喜若狂。
他十二年的征戰，
養成一副俠骨剛腸。
他能拿刀，能使槍，
上邊疆，趕豺狼，
趕盡豺狼還故鄉。

木蘭換裝急上　我當窗理雲鬢，
對鏡貼花黃。
出門看夥伴，
夥伴啊，
你看一看木蘭的舊時裝

騎督尉　我同行十二年，
不知木蘭是女郎。

兵眾和　同行十二年，
不知木蘭是女郎。

騎督尉　我眼花繚亂意驚慌，
那知木蘭是女郎。

兵眾和　我們眼花繚亂意驚慌，

　　　　那知木蘭是女郎。
　　　　他上戰場，使刀槍，
　　　　又勇敢，又剛強，
　　　　衝鋒殺敵勢難當。
　　　　愧殺怯懦的男子漢，
　　　　那知木蘭是女郎。

木蘭　　木蘭原是一女郎，
　　　　替爺從征上戰場。
　　　　木蘭原是一女郎，
　　　　充作兒郎上戰場。

爺娘　　　　木蘭原是一女郎，
　　　　成功殺敵聲名揚。

騎督尉　　被你瞞過千軍的眼，
　　　　待我從頭認端詳。
　　　　　木蘭是一女郎，

木蘭、騎督尉、爺娘四重唱

　　　　聲名揚，聲名揚，
　　　　殺敵保家邦。

　　　　横衝直撞勢難當，
　　　　趕盡了豺狼回故鄉。
　　　　在邊疆，在邊疆，
　　　　龍城雪滿馬蹄忙。
　　　　千軍對壘合圍場。
　　　　射人先射馬，
　　　　擒賊先擒王。
　　　　功成身先退，
　　　　木蘭不用尚書郎。
　　　　留得芳名千載揚。

全體大合唱

　　　　驅逐胡兒出邊疆，
　　　　木蘭去從軍，
　　　　是男兒的好榜樣。
　　　　為國家爭光，
　　　　為爺娘爭光，
　　　　血戰十二年的時光，

147

（幕下）

凱旋歸故鄉。
天蒼蒼，野茫茫，
塞上姓名揚。
脫去戰時袍，
換上舊時妝，
木蘭原是一女郎。
千里英雄誰能望，
全忠全孝永留芳。

【注釋】《木蘭從軍》（國民常識通俗小叢書），中華民國三十一年一月初版。

《木蘭從軍》書影及書名頁。

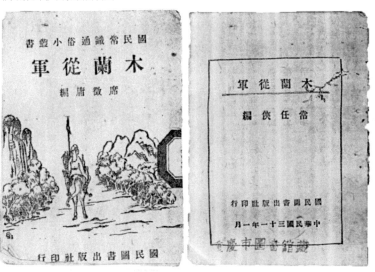

四幕音樂話劇

龍宮牧笛

常任俠　編劇

第一幕

小金魚的故事，和三兄弟分家。

第二幕

第一場　小貓小狗犁地。

第二場　小貓小狗被打死。

第三場　小貓小狗墳上的寶樹結滿金果銀果。

第三幕

第一場　在海邊吹笛。

第二場　為龍女治病。

第三場　寶葫蘆。

第四幕

第一場　還鄉同惡霸鬥爭。

第二場　農人歌唱勞動，貓狗復活，龍女團圓。

第一幕

時間　割麥的時候，時時有斷續的布穀鳥的聲音。

149

地點　沿著潁河，是一望無盡的肥沃的麥田，遠處有農家的茅舍。近處一條河流，河邊有樹，樹上有野鳥的鳴聲。農人在田裏把收割的麥堆積起來，在樹下休息，唱歌吹笛子。

人物　農人王耕和他的夥伴李睦、張進。

（歌聲）

　　這裏的荒原是誰來開？
　　這裏的樹木是誰來栽？
　　田裏的麥粒是誰來種？
　　金黃的麥穗怎樣長出來？

　　這裏的荒原是我們來開，
　　這裏的樹木是我們來栽，
　　小小的麥粒是我們來種，
　　金黃的麥穗遍地長出來。

李睦

　　一滴汗，千粒麥，
　　麥黃熟，南風來，
　　大地迎風起波浪，
　　就像一片金色的大海洋。

　　好風吹，吹滿懷，
　　泥土香，野花開。
　　布穀鳥的聲音又飛來。
　　眼看著滿倉的穀粒收進來，
　　這樣的豐收誰不愛！
　　眼看著滿倉的穀粒收進來，
　　這樣的豐收誰不愛！

　　四月南風大麥黃，麥熟了，又可以嚐新了。王耕，「這樣的豐收誰不愛。」我們愛豐收，但是豐收的東西卻歸了王龍、王虎，我看你的哥哥王龍、王虎，他們是坐著等你幹活，好讓他們去享受的。

王耕　是的，他們不幹活，他們天天在我身上要吃要喝，我的腰累斷了他們也不顧惜。

李睦　我看你們不是兄弟，你簡直是他們的奴隸！你供養他們，他們還要欺壓你。

王耕　實在是這樣，但他們倆結成一氣，勢力強，也只好由他們。現在我蓋的房子，我開的荒，我收的糧食，我幹活的結果，都成了他們的東西了。

李睦、張進　王龍、王虎就是兩個惡霸！

張進　不提王龍、王虎也就罷了，提起這兩個傢伙，實在可恨。他們今天到我家裏去要賬，說是今年的麥豐收，連本帶利都要還清！我們終年辛苦也不夠還他的，這兩個傢伙早就不幹活了，他高利盤剝，軟欺硬霸，他的錢串子像鐵鎖鏈一樣，我們就沒有不受他害的。他已經變成爆發戶，變成我們農

王耕　人的對頭。王耕，他是你的哥哥，他對你也不放鬆嗎？

李睦　他對我，還不是同對你們一般樣，我收成的糧食，都歸你他們，他們還是不滿意，說我的皮膚粗，顏色黑，身上有牛糞味，就不和我同住，叫我住在牛棚馬屋裏！

王耕　李睦、張進　你怎麼樣呢？

王耕　反正我是愛牛愛馬，要照顧著上草料的，就同牛馬住在一起也可以。

張進　王耕，荒是你開的，地是你種的，糧食是你收的，為什麼你一年到頭辛苦，養活他們，還要受他們的氣！

王耕　受氣、吃苦我不在乎。我是最愛工作的，到田裏一幹活，就覺得高興，什麼氣都忘了。我耕田、收穫，就是我的最大快樂。他們倆個那種壞行為、壞樣子，逞兇惡霸，我是不願意看的，所以也就一天到晚在田裏幹

李睦　　活，不想回家了。不過他們還提出要分家呢！

李睦　　對，看你這個小夥子，身體壯健得像小牛一樣，王龍、王虎也是把你像牛一樣看待的。小夥子，分家也好，分家娶一個老婆，過一過快樂的日子。

張進　　你三句話總要扯到娶老婆上，我看你要發瘋了。王耕，我們休息休息，你吹一吹笛子吧！

王耕　　好，我來吹笛子，你們唱一唱山歌。

（王耕吹了一段牧笛）

李睦　　你瞧，樹上的小鳥都隨著你的笛聲飛舞鳴叫；你的笛聲真美，真好聽呀！並且水裏的游魚也歡喜得跳躍起來，瞧！快！一條紅金魚歡喜地跳上岸來了。

王耕　　（把小紅金魚捧在手裏）小金魚，美

小金魚　麗的小紅金魚呀！還會流眼淚呢！

小金魚　（會說人話）請放了我吧！我是東海龍王的女兒，龍王三姐，因為愛聽你的牧笛，才跳上岸的。放了我，我會答應你的要求。

王耕　　（把小紅金魚放在水裏）我只要求幹活的力量更大，什麼也不要求。

李睦、張進　小紅魚，小紅魚，記著，我們都要一個又美麗又會工作的妻子，我們都還沒有結婚呢。哈哈哈！（大家都笑起來）

王耕　　這個小紅魚真可愛，紅色的鳳尾一搖一擺，就像裙幅飄動一樣，游向深水裏去了，去的時候還回頭感謝我們呢！

李睦、張進　真有趣呀！我們大家來唱歌吧！

小小金魚紅紅的腮，
下河游到上河裏來。
上河水淺生菱藕，

五月六月荷花開，
龍王三姐下凡來。

（王龍、王虎上）

王龍
　吹起了笛子曲調兒長，青茫茫的大地放牛羊。四月裏來麥熟蠶吐繭，五月裏龍船鬧端陽，七月七織女會牛郎。

王龍
　你們幾個不幹活，在這裏幹什麼？張進，今年麥季大豐收，你該把欠我的債還清了。再不還清，我要牽你的牛了。

張進
　你的債永遠也還不清的，如果把麥都給了你，我們吃什麼？

王虎
　（向王耕）我們兩個來找你，把麥收完，我們要分家了。你同張進李睦是

李睦
　一類的人，只知道幹活，幹活，蠢的像牛一樣，我們是不能在一起的！從此永遠分開來，各幹各的好了。記著，趕快把麥都收完，運到村裏去，不要在這裏唱了。（王龍王虎下）
　唱，我們是要永遠唱的，這兩個壞蛋，不幹活，壓迫人，你總有倒下去的時候。唱吧，我們唱著幹活吧，永遠唱著生活吧！

（唱淮南古民歌）

太陽出來又轉西呦，
莫笑窮人穿破衣，
十個手指有長短，
樹木林彎有高低，
三十年河東就要轉河西。

（在勞動的歌聲中幕下）

第二幕

第一場

時間　約同前幕，收麥後，種豆的時候。

地點　同前幕。

人物　農人李睦、張進和其他的農家婦女們，大家在種豆。

李睦　今天要種豆了，王耕不知道為什麼還沒來，他做工向來總在別人前頭的。

張進　聽說王耕前些時候分家了，說是牛馬也被王龍王虎奪去了。你瞧，那不是王耕來了嗎，他卻沒有帶他的牛馬牲口來。

（王耕同他的小貓小狗上）

李睦　王耕，你的馬呢？

王耕　馬，被王龍王虎分家牽走了。他說他要騎馬進城會官去，馬是他的了。

張進　你的牛呢？

王耕　牛被王虎分家牽走了。他說他要用牛進城運貨去，牛是他的了。牛呀！馬呀！我都沒有了，叫我怎麼樣去耕田呢？

農人　王龍、王虎兩個惡霸太壞了，我們大家來替你想辦法。

王耕　我望著要耕種的土地發愁，要想法子動手耕種。

小貓、小狗　（會說人話）不要愁，不要怕，我們可以曳犁耙！王耕哥哥是好人，我們幫你耕作吧，管保莊稼好，穀粒結得大。

農人　可愛的小貓小狗，把犁子扛來試試看。

（把小貓小狗套上，曳起了犁子）

王耕　曳得真快，比牛馬還要快，可愛的小貓小狗，太好了！

太好了，犁得又快又穩，把豆子很快

眾人　就種上了。

（在歌聲停時換場）

藍花花，白花花，開滿了一大地，
飽飽的，鼓鼓的，結滿了金豆粒。

（眾人高興得唱起歌來）

希奇希奇真希奇呀，
小貓小狗會犁地。
黃黃的，圓圓的，金樣的小豆粒，
種下去，種下去，種滿了好田地。

希奇希奇真希奇呀，
小貓小狗會犁地。
不用鞭，不用叱，跑起來不停息，
種得快，種得好，樣樣的如人意。

希奇希奇真希奇呀，
小貓小狗會犁地。

第二場

時間　略遲一二日。

地點　同前。

人物　李睦、張進、王耕和其他農家婦女們，大家在耕地。

眾人　王耕，你的豆快種完了，你這小貓小狗真快呦。

王耕　是的，快種完了，種完了幫你們忙。

（王龍、王虎上）

王龍　聽說王耕的小貓小狗會犁地，你看，真在犁地呢。

王虎　把小貓小狗奪過來，就說我們也要犁地。

王龍　王耕，你在這裏犁地呀！小貓小狗會犁地，這倒好玩，我們也要牽去犁一犁地了。

王耕　這不能給你。

王龍、王虎　不能給我。

王龍、王虎　不給，你敢嗎？

眾人　不能給你！

王龍、王虎　不給也要給，牽了走。

（王龍、王虎強奪小貓小狗，小貓小狗不肯替他犁地，並且跳起來咬他們。）

王龍、王虎　啊！反了，小貓小狗也敢咬我們？打死它。

（王龍、王虎用鞭子來打小貓小狗，三鞭子就把小貓小狗打死在地下。）

王龍、王虎　看你還敢咬我們嗎？

（說著逕自去了，王耕同眾人憤怒地看著他，在後面指著罵他。）

眾人　真正是惡霸頭子！

王耕　可憐可憐，我的可愛的小貓小狗，竟然被他們打死了。

眾人　這兩個惡霸太可恨了。他奪去了牛馬，又打死了貓狗，這不是逼人到盡頭了嗎？

王耕　我可愛的小貓小狗，我把你們埋在這大地的中間，永遠作為我們工作夥伴的紀念。

（眾人埋葬小貓小狗，唱起憤恨的哀歌。）

（歌聲）

王龍和王虎，一對大惡霸。

（在歌聲停時換場）

第三場

時間　在秋天，小貓小狗的墳上生長著一株樹，樹上是茂美的翠玉的葉子，枝頭滿

搶去了耕田的牛，奪去了拉車的馬。

小貓小狗會犁地，

被打死在鞭子下。

種豆的得豆，種瓜的得瓜。

惡霸，惡霸，有一天你也將死在鞭子下。

小貓小狗安眠吧！

在你小小的墳頭上，

種上綠葉的樹，

開滿紅色的花。

你是我們辛苦的夥伴，

永遠記著你，反抗惡霸，不受欺壓。

人物　　王耕一個人，攜著籃子走來，坐在樹下吹笛子，來紀念他的夥伴。

滿結著銀果金果子。翠羽的鳥在樹枝間鳴叫。

王耕　小貓小狗，我的好夥伴，我來紀念你了。你聽我吹笛子吧。

我替你吹一枝收穫季節的歌。（笛聲）

我再替你吹一支水田插秧的歌。（笛聲）

我再替你吹一支在原野牧放牛羊的歌。（笛聲）

這個笛聲中起伏著金色的麥浪，夾帶著鷓鴣鳥的鳴叫。真的，鷓鴣鳥在樹上叫了。

樹上生長著翠玉的葉子。

樹上結滿了金果子。（搖一搖樹）

樹上的金果銀果落下來了，

樹上的翠玉葉子也落下來了。

裝了滿滿的一籃子，滿滿的一籃了。

157

（王耕下）

（停一會，王龍、王虎也攜著籃子來了。）

王龍　小貓小狗，我的好夥伴！
　　我來紀念你，你幫助了我。
　　我永遠也不能忘記你！
　　過一天我再來替你吹笛子，

王虎　已經到了。這裏就是了。

王龍　聽說小貓小狗的墳上，長出一株寶貝
　　樹，結滿金果銀果子，王耕拾了一籃
　　子回去，我們也來哭一場貓狗，紀念
　　紀念吧。

（兩個人跪在小貓小狗的墳邊。）

王龍　小貓小狗啊，我們來誠心的紀念你。
　　以前，我們不是打你，我們是同你
　　玩的。

不料你竟然死了，可憐啊，可憐啊，
不料你竟然死了。
今天，我們是誠心誠意來紀念你的！
我們要比王耕待你更好，
我們的籃子都要裝滿更多的金果銀
果子。

王虎　不要再哭了，我們搖一搖樹吧！

王龍　金果子，銀果子，落下來。啊，落了
　　我一頭狗屎！

王虎　金果子，銀果子，落下來。啊，落了
　　我一頭貓尿！

王龍、王虎　再搖搖，再搖搖！啊呀！好臭
　　呀！貓屎狗屎，滿頭滿臉的打下來
　　了。落得更多也更臭了。
　　金果銀果一個也不見了。

（唱）

小貓小狗你死了，還敢來欺我們，

把樹給砍了。搶王耕的金果銀果去。

（砍樹，王龍、王虎下。）

（王耕上）

王耕　牛馬給奪去了，貓狗給打死了，把這一株寶樹也砍掉了。王龍、王虎，我再不受你的欺壓！在這裏我生活不下去了，這裏的土地我要離開了。我將遠遠的遠遠的走向天涯海角，帶著我的牧笛，遠離開這個地方。我親愛的鄰人，我親愛的小貓小狗，我去了。

（幕下）

第三幕

第一場

時間　秋天的海濱，無際的蔚藍的海水，太陽照著起伏的金色的波浪，洶湧的海面上，有海鷗翱翔。

人物　王耕獨自坐在海邊的岩石上，海濤在岩石下衝擊，噴起巨大的白花，並發出猛烈的洶嘯。王耕向遠方無目的的望著，一個人獨白，吹他的牧笛。

王耕　我帶著一支牧笛，
　　　離開生長我的家鄉。
　　　饑寒辛苦，走到大海的邊上。
　　　前面更沒有去路，
　　　無邊的海水茫茫。
　　　但見波濤洶湧，

159

白鷗在海面上翔翔。
浪花衝擊，在岩石下發出洪大的迴響。
只有對著天與海，傾述我的心情。
向蒼茫的大海，吹動我的笛聲。

（王耕的獨白回答的是海的歌聲）

（王耕的獨白，回答的是海的歌聲）

王耕

你帶著一支牧笛，
離開生長的家鄉。
饑寒辛苦，走到大海的邊上。
前面更沒有去路，
無邊的海水茫茫。
但見波濤洶湧，
白鷗在海面上翔翔，
浪花衝擊，在岩石下發出洪大的迴響。
我是一個土地的兒子，
我熱愛土地，熱愛耕種。
被惡霸壓迫得不能安生。
如今空閒著強壯的手，
聽頭上飛過布穀鳥的鳴聲。
夢想著收穫的快樂，
插秋割稻。

你是一個土地的兒子，
你熱愛土地，熱愛耕種。
你被惡霸壓迫得不能安生。
如今空閒著你強壯的雙手，
聽頭上飛過布穀鳥的鳴聲。
你夢想著收穫的快樂，
對著天與海傾述你的心情。
向蒼茫的大海，吹動你的笛聲。

（在歌聲中，王耕繼續激動的吹他的笛子。）

（換場）

第二場

地點　在龍宮裏，美麗的水晶宮殿，玳瑁為梁，羅列著珊瑚玉樹，帷幕懸著紅色的鮫綃，裝飾得極其華麗。

人物　龍王公主倚臥在七寶床上，患著憂愁的病症，都稱她為憂愁公主。許多女伴圍繞著安慰她。

龍女　我聽到海上美麗的牧笛的聲音，正像我以前聽一個農人所吹奏的一樣。我是非常歡喜的。因此我的精神也好起來了。

女伴　既是公主歡喜，就把他請來宮中，吹笛給你聽，來醫治你的病症。

龍女　我願意把他請來，就派夜叉前去邀請。

女伴　很快的他就到了，瞧，這個樸實的農人，他已經來到龍宮。（王耕上）請問你的名字？

王耕　我是一個農人，我的名字叫王耕。既是公主歡喜我的牧笛，我就為你吹動。

（王耕坐在公主的床前，為他吹笛子。龍女聽得很愉快，精神立刻爽健了，從此不再憂愁了。她從床上下來，隨著音樂的節拍，唱歌舞蹈。龍宮的眾女子們，看見公主的精神煥發，也都隨著歌唱了。）

　　　你的仙笛吹來了春風，
　　　把冬眠的花枝吹醒。
　　　　一聲兩聲，
　　　像百靈鳥飛過春空。

　　　使久病的公主，充滿了笑容。
　　　旋舞的裙幅，隨著節拍飄動。
　　　你的曲調吹出了農人的心情，
　　　在音節中歌詠著勞動。
　　　　一聲兩聲，

像布穀鳥召喚春耕。

使寂寞的龍宮，

充滿了笑聲。

美妙的旋律，在空氣中顫動。

（龍王聽得宮中來了吹笛的農人，使公主的憂愁病痊癒，來看龍女，也很歡喜。龍王走進來，眾人都向他敬禮。）

公主　美妙的旋律，在空氣中顫動。

龍王　看見公主病好了，我很歡喜。我的愛女（撫龍女），你的精神完全復原了。我曾經說過，四海之內，誰能治好你的病，我就把你許婚給誰。這位王耕雖是一個凡間的農人，為了守定我的諾言，我也可以照這樣去做，但不知你是不是歡喜。

公主　父王，我不僅歡喜他的牧笛，而且他曾經救過我的性命，我的憂愁，正是為了思念他的笛聲，才這樣久病的。

（接著是婚禮的行進，奏樂、歡笑，在歡笑中換場）

公主　你就是會說話的小紅魚，你就是龍王三姐？

龍王　既是你們倆相恩愛，就吩咐奏樂，為你們舉行婚禮。

公主　我就是，我們的姻緣是恩愛的。

龍王　（向王耕）你不會忘記吧，我就是那被你放在河裏的，那個會說話的小紅魚了。

第三場

時間　較第二場後一些時候。

人物　王耕同龍王公主在對話。在婚後，公主的憂愁病好了，但王耕住在龍宮裏卻常時不安。

王耕　（向公主）你的憂愁病好了，我卻患

公主　起憂愁病了。

王耕　為什麼？

公主　因為思念我家鄉的緣故。

王耕　我們的愛情還不能使你歡樂嗎？

公主　愛情是甜蜜的，但是愛土地，更勝過
　　　我愛一切；我是一個農人，我不能離
　　　開土地而生活，離開土地就像魚失了
　　　水一樣。水晶宮是龍王居住的，卻不
　　　是農人居住的。農人的腳是必須踏著
　　　泥土的。

公主　因此就使你病了？

王耕　並且我一天不幹活，就不快活，我不
　　　能閒著手腳住在這裏。

公主　你可以吹笛子解一解你的愁悶。

王耕　我雖然身在龍宮裏，吹出的仍然是農
　　　人的調子，在任何地方，也不能改變
　　　我的聲音。我吹的仍然是插秧的歌，
　　　割禾的歌，收穫季節的歌，因此愈吹
　　　笛子就愈思念故鄉的土地，也就更加

公主　憂愁了。

王耕　那麼怎樣才能治好你的病呢？

公主　我想回去了，我的腳一踏上土地，就
　　　有力氣了。

王耕　為了你的健康，為了你需要耕作，
　　　回去，我也不勉強留你。但，你是被
　　　壓迫出來的，你必須勇敢的同壓迫你
　　　的敵人去戰鬥，才能回去，對惡人一
　　　點也不要退讓。你回去的時候，我父
　　　一定送你東西，你別的都不要，單要
　　　一個寶葫蘆，這葫蘆可以給你勇敢力
　　　量，這是對你有用的。

公主　一個寶貝葫蘆？一個神奇的葫蘆？

王耕　是的，是一個寶葫蘆。定是一個過海
　　　的仙人留下的，這裏面的紅靈丹，是
　　　經過幾千年的勞力煉成的。

公主　紅靈丹有什麼好處呢？

王耕　你吃了可以勞動得更好，可以脫胎換
　　　骨，變成個極其有力的人。

163

王耕　那麼，我把你要走的意思，告訴我父龍王去。

公主　我把你要走的意思，告訴我父龍王去。

（龍王公主下，稍停與龍王同上。）

龍王　聽說你要回你的故鄉？

王耕　是的，因為故鄉的土地要荒蕪了，我常常思念著。

龍王　龍宮裏不能使你快樂？

王耕　做龍宮裏的乘龍快婿，我是光榮的，但我是個農人，我更需要的還是勞動。

龍王　你一定要回去，也不勉強你，我將送你一些珍貴的東西，就吩咐侍者。

（侍者捧上了金子銀子。）

王耕　謝謝，我不要，這對我們農人沒有用處。

（侍者捧上了珍珠、瑪瑙、珊瑚。）

王耕　謝謝，我更不需要這些寶貴的東西，我只要求能幫助我勞動得更好，因此我向你要求能幫助我勞動得更好。

龍王　為了你治好我女兒的病，我應該幫助你，把這個寶葫蘆給你。

（侍者捧出寶葫蘆，龍王取在手裏。）

龍王　這個葫蘆裏有紅靈丹，你吃了，可以脫胎換骨，變成神勇無敵的巨人。這是一個過海仙人留下的，用了長久的勞力，才煉成這個寶丹。你吃了，將不會再受人的欺壓，也再不會忍耐，誰欺壓你，你就會雷厲風行的使出力量來打他，粉碎了他。

（說著，倒出寶葫蘆裏的藥，給王耕，王耕接過來，吞服了下去。）

龍王　你有這樣的力量，可以回去了。但你須記著，在長途上要認清誰是你的友人，結成伴侶，來打擊阻攔你的敵人，你才可以勝利的回去。你幾時啟行，我將為你餞送。

王耕　（堅決地）以前我受盡了欺壓，不知道去對抗，今天我才明白了一切。你幫助了我，我將去幫助很多的受欺壓的兄弟們，使他們都像鋼鐵一樣堅強。這個寶葫蘆，將是我們窮苦的兄弟們共有的寶貝。

龍王　這樣，我就把寶葫蘆送給你，並且我要看一看你的力量，是不是可以戰勝你的兇惡敵人。

（龍王把寶葫蘆送給王耕，說著就有一頭毒蛟，在宮廷出現，向王耕撲來，被王耕鬥敗逃去。接著又有一條九頭毒蛇，向王耕進攻，也被王耕打倒，踏在腳下。龍王看了很歡喜。宮廷內的龍女，也都稱讚他的勇敢，把花環套在他的頸上。）

公主　我同龍宮的女伴，為你唱歌送行。願你再為我們吹一曲美麗的笛子。你回到故鄉，如果思念我，順著河流，順著好風，吹一吹牧笛，或是向寶葫蘆說一說你的心願，你就會看見我了。

王耕　不須，我急於要見我的貧苦同伴，急於要去同壓迫我的人清算，現在就回去。

（龍宮裏唱送行的歌，王耕吹笛子。）

農人王耕，農人王耕，
你變成無敵的英雄，
從今再不要忍耐，

誰欺壓你，誰剝削你，你就同他拼命
鬥爭！

農人王耕啊，農人王耕！
消滅他，再也不要留情，
農人王耕啊，農人王耕！

農人王耕，農人王耕，
我們最愛你的笛聲。
你走後不要忘記，
順著河流，順著好風，把美麗的聲音
傳送！
要永久，友情連著友情。
農人王耕啊，農人王耕！

海水深，無限情，
海天闊，送遠行。
願你把地上的樂園，
鋪設得美麗，快樂，和平。
農人王耕啊，農人王耕！
農人王耕啊，農人王耕！
農人王耕啊，農人王耕！

（在歌聲笛聲中幕下。）

第四幕

第一場

地點　農家的茅舍，在舍前堆積著新收的麥
　　　子，是端陽節的光景。

人物　張進和幾個人在閒談，並且有婦女孩子
　　　們。正是農忙休息的時候。

張進　又收麥了，王龍王虎又要來討債了。

一個農人　今年麥收得少，再也不能給他，給
　　　他，我們又要餓肚子了。（拿一把麥
　　　粒在手裏）你看，這些麥粒就是我們
　　　一滴一滴的血汗，送去喂惡霸，我們
　　　實在不甘心。

另一農人　不甘心又能怎麼樣？

（農人李睦從外面揮著汗入場。）

李睦　你們知道吧？王耕從遠方回來了。

眾人　王耕回來了？

李睦　是的，他回來了。我剛才遇見他，他叫我先來告訴你們，他就來！嘿，王耕變了樣子了，從遠方，學了一身好武藝，他身上帶了一張虎皮，他說這就是他同一個鐵匠在路上打死的。

張進　王耕來得好，才收了麥，這兩天還有得吃，請他住在我這裏，反正他是沒有住處的。

（王耕上場。他身上帶著虎皮，腰裏繫著一個寶葫蘆，還有一把斧頭。）

王耕　你們都好！

眾人　好！死守在這裏的一些人只剩下我們了，走的人很多了。

王耕　王耕你回來了，你好！你走了，我們大家都想念你，你過去怎麼樣？一言難盡，我到過海邊，進過龍宮，治好過龍王三姐的病症，但是為了思念你們，思念我生長的地方，我又回來了。

（小孩撲他的虎皮，撲他的葫蘆。）

小孩　這是虎皮？

王耕　（向眾人）是虎皮，是我在路上同一個鐵匠共同打死的，這個斧頭也是鐵匠送的。一路上虎皮就是我的席子，斧頭就是我的枕頭。

眾人　那個葫蘆呢？

王耕　我正要告訴你們，這是一個寶葫蘆，這裏面有紅靈丹，還有其他的幫助我們的東西。這藥，我明天送你一丸子，吃下去，就可以生出打死猛虎的

力氣，對我們的勞動是有用處的。

一農人　說著曹操，曹操就到，看，王龍王虎兩個壞蛋來了。

（王龍王虎上）

（把藥給眾人。眾人吃下去。）

眾　人　有這樣的效力？

王　耕　還不僅這樣，吃下這藥，你就明白我們過去的忍耐、忍受壓迫，那是錯了。從今，誰再壓迫我們，我們是要回敬他的。

眾　人　我們都覺到有一股熱力從心裏燒起來，王耕，你這寶葫蘆裏是有火的。火燒起我們的勇氣。火把我們的憤怒、仇恨都燒起來了。

王　耕　對，我正是要大家這樣。

一農人　你還是要回龍宮去嗎？

王　耕　不，我要永久住在我生長的地方，同你們在一起。

一農人　對於王龍王虎呢？

王　耕　我將找他們，找他算賬去。

王　龍　王耕，你也在這裏，村子裏傳說你從遠方回來了，帶來一個寶葫蘆，葫蘆裏又出金銀財寶，又出歌舞的仙女，要什麼有什麼。怎麼不去見我，把葫蘆送給我玩玩。

王　耕　葫蘆也不能給，麥也不能給，以後什麼都不能給。

王　龍　張進，你也該把麥早給我送去了，還要我來催賬嗎？

王　龍　（向王耕）你說這話，吃了虎膽豹子心了嗎？（向眾人）你們反了嗎？

眾　人　反了，你要怎麼樣？

王　龍　把寶葫蘆拿過來！

王　虎　把麥子給我送了去！

（動手來搶。）

王耕　動，就看我的斧頭！

王龍、王虎　你不是我們的兄弟麼！你敢領著頭同他們造反嗎？

王耕　誰是兄弟，我們老早就不是弟兄，而是敵人了。我們這一群，都是被你欺壓慣了的，今天，可就不同了。

眾人的喊聲　打他！

（王龍王虎看見勢頭不好，想要退走。）

眾人　不能走，我們得算一算！你吃的、穿的、住的，都是我們的勞力做的。你還要騎在我們的頭上，壓死我們。如今不少人離開這裏走了，土地也荒了，今天是你惡貫滿盈的時候到了。

王龍、王虎　你們想怎麼樣？

眾人　打倒他！

王龍王虎　你們不知道王法嗎？

眾人　王法，我們就不管你的王法！

（王龍王虎想轉身逃走，眾人追著圍打，幕下，換場。）

第二場

地點　潁河畔的田野，同第一幕。在地裏有小貓小狗的墳墓。

人物　王耕、張進、李睦和其他的農人婦女孩子們，正在幹活，唱著歡樂的歌聲。

全體的歌聲　太陽出來又轉西喲，再沒有窮人穿破衣。你幫我來我幫你，收成的糧食是自家的。耕罷了河東耕河西。

王耕　大家一起加力的幹！我們雖是把惡霸打倒了，但是必須豐收，多打糧食，才能使我們的生活好起來。

張進　說得對，今天我們再不受氣了。收成的糧食，都是我們自己的了，到秋後，咱們都制一身新衣服。

李睦　王耕，我們很久都沒有聽你吹笛子了。現在幹活幹了半天，該休息休息了，休息時候請你吹一吹笛子。

眾人　對，請王耕吹笛子，替我們幹活加油。

王耕　是的，我好久都沒有同你們在一起吹笛子了。現在大夥都來了，只有失去的小貓小狗，不能再看見，對著小貓小狗的墳墓，就使我想起了它們被鞭子打的情景。如今拿鞭子的人倒掉了，讓我們快樂快樂吧，讓我們在小貓小狗的墳前，吹一吹笛子，告訴它知道吧。

（王耕吹起了牧笛，吹得激動而美麗，忽然小貓小狗從墳墓裏跳出來。大家驚異而高興的圍繞著。）

王耕　我的小貓小狗，你不是被惡霸打死了嗎？

小貓小狗　不！惡霸是打不死我們的，我們將永久的活著。聽到你的笛聲，我們很高興，就來同你一起勞動了。

（大家都很高興，唱歌跳舞起來，小貓小狗加入進去，隨著一起歌唱。）

五月裏來五端陽，
割麥種豆鬧洋洋。
鬧洋洋，農人忙。
布穀鳥，喚插秧。
樹底下抹汗乘一乘涼。
吃一口粽子甜又香。

（龍王公主和龍宮的眾女子上場。）

王耕　（向著葫蘆）寶葫蘆，寶葫蘆，告訴龍女們，我們這裏很熱鬧，來吧來吧！來同我們唱歌吧！

聽到了笛聲消去了災。

治好了龍女心中的病。

只愛那張生煮大海，

不愛那柳毅帶書來。

石榴結子笑口開。

石榴花，落裙裁。

下凡來，喜心懷。

龍王三姐下凡來，

六月裏來荷花開，

自家的歌唱鬧端陽。

自家的糧食自家來嘗，

自家的土地自家來種。

龍女們　我們來了，來同你們共同唱歌，共同勞動了。王耕，你看公主被你的笛聲引來了。

王耕　公主，你來了。你願意永遠同我們在一起麼？

公主　願意永遠同你們在一起，勞動歌唱，使大地成為和平樂園，永遠再沒有貧困，永遠過著富足的生活。歌唱，讓我們盡情的歌唱吧，讓大地的莊稼，成為一望無邊的綠色的海洋，在我面前起伏，我也就不願再回龍宮了。讓我們盡情的舞蹈，盡情的歌唱吧！

群眾的歌聲　歌唱，歌唱，歌唱我們綠色的海洋。

在綠色的海洋中生長。

我們都是勞動的人民，

身體雄壯健康。

從清晨就起來耕作，

滿身照射著陽光。

露水珠，滿衣裳。

野鳥飛，野花香。

樹上結滿了金果，

田裏長滿了稻梁。

這地上和平的樂園，

就是我們勞動的家鄉，

我們歌唱，我們歌唱，

我們永遠的歌唱，歌唱。

（大地成為一片綠色，在歌聲中幕下。）

一九五三年五月十二日夜初稿寫完。任俠。

【注釋】該劇係1953年初應中國青年藝術劇院邀請創作，準
備作為上演劇目，曾得到導演孫維世和詩人艾青等人的稱讚，
後以時局變化而未能上演。據原抄寫稿整理。——編者

媽勒帶子訪太陽

六折雜劇

本事

這是一個悠久的流傳在僮族人民口頭的傳說。它像漢族的《大禹治水》、《愚公移山》、《夸父逐日》、《女媧補天》等等傳說一樣，都是古代勞動人民同自然鬥爭的英雄傳說。具有百折不撓的偉大的英雄氣概。它不僅敢於鬥爭，而且最終必然得到勝利，為千秋萬代，創造出無盡的幸福。傳說的情節是這樣：

從前，我們布僮（即僮族的自稱）也看到天上有太陽，也看到太陽是從東方升起來，還看到萬物的生存和繁殖，都是依靠太陽，太陽是一切生命的活力。可是那時候太陽的光線是射不到我們布僮這裏啊！

那時候，我們這裏白天也像黑夜一樣，沒有陽光，也沒有溫暖，是個陰森森的天地。到處都有虎豹豺狼，成群結隊，竄出來吃人，被害的人可沒法數呢！想在黑夜裏消滅這些吃人的野獸是不行的啊，這樣就非選人去找太陽做

主不可了。

一提到選人去找太陽，大家就爭先恐後，個個都想去。

首先一個六十多歲的老公公站出來對大家說：「我去，反正我年紀老了，但我還能走，這工作我做得。」

「不，我去！我去！我身強力壯，一天能走一百六十里，很快就能走到太陽那裏去。」一個健壯的中年男子從人群中跳出來。

接著，很多健壯的男女青年都出來擺了他們的條件。個個都說他們能夠去，而且還保證速去速回。

「我說不」，一個十歲左右的男孩很尖的高叫了一聲，就說：「我說老公公、伯叔、嬸嬸、哥哥、姐姐們都不能去。因為太陽離我們遠，不是四五十年就能走到的，也許要走八九十年才行。我年紀小，還是我去可靠。」

這時有個二十左右的孕婦叫做媽勒的，邊舉手在頭上擺，邊叫道：「大家停一停！那小孩說的很對，太陽離我們很遠，八九十年的時間恐怕還是走不到的，況且人到了八九十歲走路就困難了，還是我去的好。因為一來我身體強壯，不怕高山峻嶺，也不怕毒蛇猛獸；二來我懷有孕，我走不完的可由我的孩子繼續走。」

大家聽了都拍手贊同。於是就決定讓她去，並且告訴她一到太陽那裏，就燃起一把火來報訊。

現在，她出發了。她一直向東走，走了八個多月就生下了一個結實的男孩子。她帶著孩子一同走。走著走著，一直走了七十年。她的腳笨重起來了，幾乎舉不起來了，她才在一個農民家裏停下，叫她的孩子自己去。

七十年的路程，她母子倆遇著了千千萬萬座大山，遇著千千萬萬條大河，還遇著千千萬萬條毒蛇和千千萬萬隻猛獸。這裏邊不知經歷過多少生命危險。但是他們都能夠通過了。因

為一來他們都身強力壯，能跨過高山峻嶺，能抵禦毒蛇猛獸；二來他們到處都碰著人，而所碰著的人，一聽說他們要去訪太陽，各個都誠心幫助他們。遇著高山險隘，就要人護送他們過去。遇著大江大河，就要船渡他們過去，日常還送衣服送鞋給他們穿，做飯做菜招待他們。

再說在家的布僮人，自從媽勒出發以後，他們每朝都望著東方，想望著大火的紅光燒起來。可是望了十年，總看不到半點火影。望了二十年，也看不到火影。望了三十年，四十年，……七十年，還是看不到半點火影。一切還是和從前一樣，沒有陽光，也沒有溫暖，陰森森的一片天地，到處都有虎豹豺狼。

大家都以為她早已喪命了，沒有什麼希望了。

再過一天就到一百年了，誰還想到就在今天太陽要升起的前一刻鐘，東方燒起紅通通的半天大火。接著火紅的太陽升起了。亮堂堂的照到了我們布僮的地方，照得連山岡連江河都反射出萬丈光芒。瘋狂了幾千年的那些虎豹豺狼，從此就一個一個地被我們消滅了，最後也就絕跡了。

為了紀念媽勒母子們，從那時候起，直到現在我們布僮勞動人民每朝東方一發紅，就到地裏去工作了。而傍晚，直到西方掛起了紅幕才收工。

以上這個僮族的民間傳說，是布英同志在廣西來賓縣收集的。本劇大體上依照這個情節，但是有些補充，也增加了想像，強化了旅途中所遇的困難，出現了和猛獸毒龍相鬥的場面，這是原來傳說所未有的。原傳說很樸素，很有感染力，若果搬上了舞臺，失去了它應有的效果，那就是改編者的藝術水準不夠了。本劇使用南北曲原有的規律，組織唱腔，希望過去傳統的藝術，能在今日百花齊放的社會主義的文藝活動中，更發展新的活力。所有錯誤，都希望顧曲者指出，加以改正。

這是在一九五九年春完稿的，放置了將近二十年。我們愛光明的人民，不知又前進了多少里程。我們克服了多少險惡。今天，野獸般的「四人幫」被掃除了，人民仍在為爭取光明在鬥爭中前進。今天華國鋒主席為人民立了大功，勵精圖治，彷彿迎來了新的太陽。人民盡情的歡呼歌唱。還要記住那些中途倒下去的人們，遭遇惡獸給他們的迫害。為此，謹對孫維世、田漢、舒慶春、趙樹理和其他遇難的同志致以虔敬的懷念。

一九七七年三月　任翁記

第一折　訪太陽會議

僮族人民群眾上場。茫茫的夜，用樹枝燃起火光，群眾在火堆旁開會，討論要去尋訪太陽。氏族公社的首領，主持開會。（唱）

【雙調新水令】暗雲籠罩著僮家鄉，一年年不見太陽，深山多虎豹，要路有豺狼，一片荒涼，一代代想光明，一輩輩常渴望。

人人東向望蒼穹，但見陰雲鎖太空；何日金輝臨大地，東方萬道彩霞紅。我們是僮族人民，只因在我們家鄉，白天也像黑夜一樣，沒有光明，也沒有溫暖，是個陰森的天地。到處都是虎豹豺狼，被害的人們，不知其數。在黑夜裏，也無法打死這些吃人的野獸，掃清毒害。只有太陽，只有太陽的光明，才能來解救我們。啊！太陽啊！

【沉醉東風】想太陽光芒萬丈，每日裏升起東方。但只願綠原上遍地牛羊，但只願萬物得生長，但只願暖氣解寒冰，那遲遲春日過山岡，為什麼偏不到僮家地方。

就因為陽光不照我們的地方，我們就常在黑暗之中，饑餓、寒冷、痛苦、死亡壓迫著我們，大家想想，我們要有個辦法才是。

（群眾甲）我們要去尋訪太陽，請他來搭救我們。

（群眾乙）我們要尋訪太陽，把太陽請來，替我們做主才是。

【橋牌兒】有力無用處，有願總難償，千年似的冰雪壓山上，看寒風太逞狂。

【雁兒落】這邊廂岩穴臥虎狼，那邊廂毒蛇蟠草莽。若能夠請得太陽來，管叫他到處消煙瘴。

【得勝令】呀！一隴隴稻花香，一村村牧笛揚。爺也麼娘，但得個豐收有指望，兒也麼郎，才能快過時光。

這樣只有去請太陽來臨，幫助我們僅家人民，才能免去災難，得到快樂。我們要去尋訪太陽，誰個願去，誰個能去，請大家都來談談。

（一個六十多歲的老公公站出來，對大家說）我去！反正我年紀老了，做田工也做不了多少，但還是能走的。這訪太陽的事情，我可以去得。

（另一個健壯的中年男子，從人群中跳出來）不，老公公年已衰老，如何可以去得！我身強力壯，一天能走一百六十里路程，很快就能走到太陽那裏。這個麼，我是要去的，我是可以去的。

（很多青年男女都出來，個個都說出他們可以去的理由，而且還保證速去速回。大家爭著去，發出一片嘈雜的聲音。）

（一個十歲左右的男孩，很尖的高叫了一聲，就說）我說，老公公、伯叔、嬸嬸、哥哥、姐姐，你們都不能去，因為太陽離我們很遠，不是四五十年就能走得到的，也許要走八九十年才行，我年紀小，還是我去才可靠。」

（小孩子的話剛說完，就引起了大家的紛紛議論。）

（甲）小孩子說得實在有理。

（乙）他的身體強壯結實。

（丙）而且他也聰明勇敢。

（丁）那就讓孩子去吧！

（幾個人的聲音）孩子是可以去的。

（一個二十歲左右的孕婦，叫做媽勒，她擺著手叫起來）大家停一停，大家停一停！那個小孩子說得很對，太陽離我們很遠。依我看來。八九十年的時間，恐怕還是走不到的，況且人到了八九十歲，那就精力衰退，走路就困難了。還是我去的好。」

（群眾的聲音問她）怎麼見得呢？

（媽勒）因為一來我的身強力壯，不怕高山峻嶺，也不怕毒蛇猛獸；二來我還懷了孕，我走不完的路程，可以由我的孩子繼續走向前去。

（大家聽了都點頭贊同，但是也有人提出疑問）她能夠擔當這樣的事情嗎？這是要走過萬水千山極其辛苦的啊！

（另一人）而且她孤單單的一人，旅途上也難免要遭到危險。

（媽勒）我既然決心要去，一定百折不回，可以克服困難。

（群眾）她說得很有道理，就讓她去吧。

可是你得記著，你若是到了太陽那裏，就立即燒火報訊，讓我們看見東方的紅光，也好使大家喜歡。

（媽勒）列位是了，我一定照著去做就是。（唱）

【梅花酒】這樁事我媽勒能承擔。你看我體壯身強，艱苦能嘗。我則要背起籮筐，帶上乾糧，獨奔前方，尋訪太陽。山川不怕險，道路不怕長；不怕出山虎，不怕攔路狼，我定決心訪太陽，走紛忙；走紛忙，上山岡；上山岡，看前方；看前方，走遐荒，走遐荒，歲月長，歲月長；

【收江南】呀，歲月長，我同樣決心長，我一心一意要訪太陽，訪不到太陽不回鄉。我要在光明裏頭生來光明裏頭長，為了求光明，那怕死他鄉。只要同胞能得到光明麼，我的心願已足，就是任何危險，任何困苦，我也敢去闖。那前途不怕長，前途不怕長。我死去還有我的孩兒再承當。

（群眾）　但不知媽勒何日動身？

（媽勒）　說去就去，即日動身。

（群眾）　但願前途多多保重。

（媽勒）　請諸位嬸嬸、叔伯、兄弟、姊妹，我媽勒一定照著你們的囑咐，訪到太陽。請太陽一定給我們光明，給我們溫暖，給我們豐衣足食，給我們快樂的日子。當我到達的時候，一定放一把紅紅的火光，來通知你們。我去了。（唱）

（下）

【煞尾】　向同胞們立下決心狀，這一生為光明把太陽尋訪，便是大海高山也不能把我擋。光明在前面，決不回頭走。抱有獅子心，那怕攔路狗。

第二折　向光明前進

（媽勒上，順著山坡小道，向前走去。）
茫茫群山送我行，崎嶇小徑掛蒼藤，此身願做光明使，風雨長途總未停。行得來望不盡

的亂山，不知何日才到太陽那邊也。（唱）

【南商調梧桐樹】松聲卷怒潮，荒徑連衰草，風急天高，一路上哀猿叫。前路有人家，幾點茅屋小；獨立山岡，一縷炊煙繞，俺披星戴月忘昏曉。

前村有人，我不免求些飲食，解一解饑渴再走。有人嗎？

（老翁老婦上）你是何人？有何事故？

（媽勒）我是僮家的媽勒，為訪太陽，經過此處。

（翁）呀！辛苦了，辛苦了。快來休息休息，吃些菜飯再走。此去萬水千山，看你孤身一人，如何前去？

（媽勒唱）

【北罵玉郎】我孤身去把太陽找，找太陽救我同胞。我們僮家地方啊，昏沉沉不見陽光，天荒荒地無苗，夜茫茫睡不牢，受辛苦終年吃不飽。

（翁）我們這裏也是一樣，也要光明，也要溫暖。我們要幫助你前進。若是你請到太陽，一路上把陽光照到我們這裏，也是我們的希望。你的辛苦，不單是為了僮族，那就也是為了我們。

茶飯正好已熟，你且進餐休息，待我邀集全族，幫助你前去。（翁唱）

【南東甌令】過高山我們來開路，過深澗我們來架橋。要讓你前進心不焦。替迎太陽的媽勒修通道。但願得行程快，但願得成功早，引光明普照到晴郊，好教人處處笑聲高。

（媽勒）茶飯已畢，多謝高情，就此告辭。

（老翁老婦）願你休息一天再走。

（媽勒）我們僮家人民，渴望光明，如饑望食，如渴望水，我媽勒要兼程前去，如何可以休息得。

（翁）既是如此，我們送你前行，逢山開路，遇水疊橋，也好讓你快些走過我們這裏的一段路程。

（山村的群眾上場，隨著媽勒前進。）

（媽勒唱）

【北感皇恩】呀！謝東道主兄弟情高，分我辛勞，叢林密，群山阻，路程遙。你看插天青嶂，比似天高。遮不斷我的前進路，志氣豪。

（群眾）讓我們來動手開道，把這些山劈開了才去。

（群眾劈山介）（唱）

【南浣溪沙】山雖高，人不饒。舉大斧砍斷山腰。這壁廂長松倒地如龍臥，那壁廂亂石崩灘似虎逃。也曾說五丁力士開山道，比一比誰力大，比一比誰人多，比一比戰鬥的氣概誰高。

（媽勒唱）

【北採茶歌】斬叢林如剃毛，趕野獸出窠巢。且看他開路的英雄鍛煉愛光明的人們志氣豪。

【南尾聲】亂山深，藏虎豹，訪太陽把前途清掃，端只為迎接光明從不怕道路遙。原都是開天的盤古後根苗。

生為僮家人，艱苦全不怕。

要請太陽來，紅光照天下。

（眾下）

第三折　在旅途中產子

（媽勒上云）一路行來，不覺已是數月，萬水千山，都不能擋住我的去路。今日覺得腹中微痛，想是孩兒要誕生了，我不免找一人家，小住幾天，待生了孩兒再走。（唱）

【顏子樂】【泣顏回首至四】背井離鄉身，求光明兼程前進。懷嬰兒腹內，越過了水深山峻。

【刷子序五至合】直到今晨，才覺得腹痛身困。我同我的孩子麼，已煉成鐵骨鋼筋。從不怕風霜壓鬢。都只為旅途分娩，我須要前去借住幾日便了。（下）

（山村的群眾上）

（群眾甲）僮家的媽勒，為訪太陽，走過我們的山村，誕生一個嬰兒，幸得母子都很平安。今日她背起孩兒，仍要繼續前行。我想前路有一隻猛虎，一條毒蛇，專食過往行人。她母子經過，怕有凶險，大家看看，究竟如何是好。

（群眾乙）我們且勸她留住些日，再做計較。

（群眾丙）我想媽勒為訪太陽，急不能待。求光明是她的決心，也是我們共同的願望，應該幫助她前去才是。

（眾）此言有理。

（群眾甲）大家準備起虎叉、弓、箭、棒，在她起程的時候，送她前進。

（媽勒上雲）孩子誕生，我添了個接力的後代，事不宜遲，即日前進。（唱）

【前腔】背起我的掌中珍，向東方飛速前進；跨過千山，一步步向太陽接近，遙念我僮家人，盼光明心急如焚。

我媽勒啊，把全部生命都獻給人民。

我孩兒啊，從娘胎就受到同胞委任。勞大家前途相助，敬謝親鄰。

（眾人云）媽勒，你把你的全部生命都獻

給了光明事業，你的孩兒，在胎裏就受到繼承你的責任，我們要保護你，決不許前路的毒蛇猛獸來傷害你。從你的身上，我們看到光明就將來到。前進啊，前進啊！

(猛聽得虎嘯風生，山鳴谷應，大家舉起虎叉，殺上前去。打虎的眾好漢，把虎打死。)

(媽勒唱)

【千秋歲】看猛虎倒黃塵，遍體血毛殷。這只吊睛白額虎啊，你舞爪張牙真叫蠢，要擋住光明，擋住光明，死挺挺卻吃頓虎叉槍棍。你們是打虎將，威名震，開道路，脫厄困，幫助我母子能前進。我們人民，全都不甘於黑暗。

(合)都則要為光明事業，掃蕩乾坤。

(眾云)弟兄們，姊妹們，前路還是不平靜，剛打死一隻惡虎，現在又竄出一條九頭毒龍來。(唱)

【前腔】滿身是紫花鱗，其大如車輪，九首食人真毒狠，在過去的年間，過去的年間，盤踞著把行人一口吞盡。除兇惡，雪仇恨，同努力，齊上陣，管叫它九首成灰燼。不遇到大敵，顯不出我們的力量。

(合)都則要為光明事業，掃蕩乾坤。

(眾甲)這兇惡的畜生，今日正是它命盡的時候，我們來掃清道路，好讓媽勒母子平安地過去。

(眾乙)據說這毒龍有九頭，斬掉一個頭，另一個頭又會生出來，大家不可輕易。

(眾甲)我們大家一齊用斧砍去，任它是一千個頭，一萬個頭，也要完全砍掉，讓它永遠不再生出來。

(毒龍過場，群眾趕打)(同唱)

【尾】為同胞鏟盡千年恨，一路上披棘更斬荊，都只為渴望光明盡力奔。

(眾)媽勒，願你母子，前路多加小心，速去速回，把光明帶給我們。

(媽勒)有勞遠送，就此告辭，我母子此去，必定把光明帶給眾位者。

勞動出英雄，有子能接班。

斬蛟射猛虎，飛越萬重山。

（下）

第四折　祭盤王歌墟

（僮族群眾上）我們僮家的媽勒，曾去尋訪太陽，一去至今，毫無音訊；莫不是在長途遭到了困難，受了危險，沒有到得太陽那裏。至今我們仍然處在黑暗之中，不見光明；朝盼晚盼，也不見她轉來。（唱）

【南呂一枝花】你歸期未有期，一去無消息；天涯空望斷，遠樹更淒迷。水繞山圍，萬壑凝空翠，愁聽杜宇啼。盼媽勒引來光明，讓僮家人人欣喜。

可是媽勒的消息既無，也不見東方的紅霞燒起，媽勒媽勒，你究竟是走到何處了。

【梁州第七】莫不是長途滿荊棘，莫不是疾病纏身體，莫不是荒山曾遇虎狼敵。想你奮身獨往，幼子親攜，千山瘴癘，萬里饑疲，水迢迢

越澗穿溪，路遙遙峰阻雲迷。媽勒所受的辛苦，想是一言難盡的。她只願訪太陽不顧艱危，忘辛苦奮力前追，一程路山高水低，一年年風吹雨洗，一宵宵野店村雞。

到今天我們僮族人民，雖然未見到太陽，我們一定是可以找到太陽的；那太陽，也一定會照到僮族地方的。媽勒是第一個去了，我們所有的人都是願意去的。媽勒，我們等著你的喜訊。

登九嶷，望九溪，吹笙擊鼓來迎你。若是你不歸啊，我們後起還相繼。願只願光明隨你歸，讓春陽永照田畦。

我們今天來跳舞吹笙，禱祝一番，祝媽勒母子二人一路上平安。

（吹笙跳舞介）

【尾聲】年年歲歲盤王祭，不見媽勒隨鼓吹，趕歌墟的人們常記起。

媽勒媽勒，前去前去；為了光明，忘了自己。萬歲千秋也忘不了你。

媽勒已先行，前僕後相繼。

歌墟祭盤王，永做好兒女。

（鼓樂下）

第五折　青壯年接班

（媽勒母子二人上，媽勒已是一位老婦，她的兒子小勒，正當勇敢的壯年。）

（媽勒）兒子，我們走了多年了，還未走到太陽那裏，我們一定要找到太陽，為我們僮家求得光明才是。不過我的年齡漸老，腿腳都不如以前那樣健壯了。未走完的路程，還是這樣遠，就不能遲慢下去。兒子，你在娘胎中，就受到攀山越嶺的教育，自幼來又是跟著我前進，鍛煉成鋼筋鐵骨，急行如飛，若是我們母子同去，就要遲緩。若是讓你一個人前去，早到太陽那裏，豈不甚好！你母已老，這以後的責任麼，就是兒子你的了。

（小勒）我們母子二人，走過了萬水千山。母親老了，不能行走，兒子正是應當繼續前進。不過把母親留在途中，兒子實在難捨，我願背起母親前進，你看如何？

（媽勒）為了使得你專心一意前去，我不願你背負著我，更添重累，願你獨自前去，為我們僮家，早尋到太陽。（唱）

【正宮端正好】曲折折數峰青，一群群哀猿叫，忽喇喇半空中風遞松濤。我母子急忙忙同走荒山道，為僮家盼早得光明到。

兒子是我從胎裏帶出來的。你是僮家人，還未曾見過我們僮家地方，不知道僮家的苦難，是如何的渴望光明的到來。

（小勒）一路上也曾聽到母親說過一二。

（媽勒）我們僮家的地方啊！（唱）

【滾繡球】昏沉沉荒郊鎖暗雲，陰慘慘寒林叫怪鴞。從古來陽光不到，黑暗中把性命輕拋。到處是毒蛇出深溪，到處是猛獸臥林皋。吞不饜的血肉脂膏，逃不脱的恐懼憂勞，到何時雲

飛霧散青天見，才能夠春暖花開寒氣消，望晴日無限妖嬈。

（小勒）母親，我一定要去把太陽請來，照臨我們僮家地方，好使我們溫暖。我要去訪太陽，是在母胎裏就養成了的。

【倘秀才】受母親長途教訓，發誓願把太陽找到。管教他黑暗的妖魔沒處逃。清煙瘴，現晴霄，讓紅光普照。

（媽勒）兒子，若是太陽能照耀到我們僮家，我們的生活就會變好。我想啊，

【滾繡球】那紅日上山岡，綠苗捲波濤。莽青山，把牛羊餵飽。歌墟聲透出林梢。村邊種瓜果，田畔斷蓬蒿。一社社建屋開道，一彎彎流水通橋。到那時吃不完的白米千倉滿，砍不盡的青山萬木交，快樂逍遙。

（小勒）母親說得很是，只要太陽到來，我們僮家人民就要一天比一天好過，一年比一年快樂，我們找到了太陽以後麼，還則要，

（唱）

【倘秀才】入岩穴窮追虎豹，下深潤盡斬毒蛟，把毒害兇殘一例消。捨身命，不辭勞，像母親一樣走到老。

（媽勒）你母已經走到老了，如今自覺難以走動，前面有人家，我想住在這裏休息，讓我兒自己前去。

（小勒）母親若在此休息，不再勞頓，也是好的。不過孩兒一個人上路，總覺放心不下，前面有人，且讓我拜託則個。

（村上人）遠方來賢母，感動道旁人。聞聽得僮家的媽勒母子，為訪太陽，走過這裏，真乃是可欽可敬。我們這裏，也有不少年輕的孩子，願同他一齊去訪太陽，因此前來迎候。

（與媽勒母子相見科）來者莫非就是僮家的媽勒母子麼？

（媽勒）正是，有勞動問。

（村人）道路相傳，聞名已久，你們走了多年，請在這裏休息休息。我們這裏的孩子，

也願和你們一同前去，尋訪太陽。

（小勒）　諸位來得正好。我母年老，現因行路不便，正要留在此地休息，願列位多加照料。

（村人）　這個不勞掛心，讓老母住在這裏，好好養息，太陽不久就會隨你來的。

（媽勒）　只是我捨不得離開孩兒，為了尋訪太陽的事大，也只好讓你一人前去了。

（小勒）　母親不必掛懷，我一定要完成你的志向。（唱）

【三煞】想當年兒在娘懷抱，曾經過萬水千山道路遙，也曾聽虎哮龍吟，也曾過大谷深山，也曾經披星戴月，也曾受駭浪驚濤，我鍛煉成銅頭鐵額，虎背熊腰。大踏步地動山搖。看身強力大，壯志比天高。

【二煞】我越叢山峻嶺如坦道，遇著那虎狼縱橫總不饒。那管他風餐露宿，辛苦饑渴；那管他滿途荊棘，如列弓刀。我心堅如鐵，百折不撓，忘記了生死煩勞。我只願繼母親事業，壯

志比天高。
（媽勒唱）

【一煞】兒啊，我為光明一直行到老。如今啊，把這個千斤擔兒交你挑。你要臨危不懼，得志不驕。為僅家人民，做個英豪。我把私愛全拋，任天涯遙遠去，凝望眼向東瞧。

（小勒）　母親，我決不忘你的囑咐，就此叩別前進。

（山村中的青壯年）我們跟你一起前去，為了迎接太陽，我們有無數的青年，都要跟著你。

（媽勒）你繼承我前進，我也要再送你一程，再回到山村休息。（唱）

【尾聲】（眾合）訪太陽的人眾多，迎接來的光明早，一群群前進的諸年少，要順著媽勒的途程一直走到老。

正是：

群眾迎太陽，千程復萬程；

大地已震動，隱隱聞雷聲。

（同下）

第六折　迎太陽大喜

（僮族群眾上）抬頭望東方，忽然現紅光，紅光照天下，今日見太陽。大喜啊大喜，我們僮家，長期忍受著黑暗，直到今天，才見天日，大家還記得媽勒去訪太陽，再過一天就是一百年了，果然她把太陽迎接到來。為了紀念媽勒，為了慶祝我們的快樂生活，今日吹笙作樂，敲起銅鼓，痛痛快快地歌舞一場。

（唱）

【一江風】東方現彩霞，紅色滿天下，從今黑暗無人怕。莽蒼蒼錦繡河山，好景無邊，壯麗難描畫。東風百樹花，西風落照斜，對青溪陣陣牛羊下。

【前腔】媽勒為僮家，母子功勞大，貢獻青春

一去無牽掛。她氣壯山河，意動風雷，萬苦全不怕。從今後人人崇敬她，年年追念她，永留下一段英雄話。

（群眾甲）我們追念媽勒母子，為了她尋訪太陽的功勞，就應當格外珍惜陽光，寸陰尺璧，日出而作，日入而息。

（群眾乙）我們每天早晨，要在東方一發出紅光的時候，就集合全社人到地裏耕作，要直到旁晚，在西方掛起了紅幕的時候才收工。

【前腔】太陽照僮家，收拾起犁和耙，勤力堆肥，原野綠如夏。但只要仔細深耕耙，暖洋洋保管它收成大。高田種桑麻，低田水稻插。大南瓜垂滿牆頭架。

大夥要加緊幹活，才對得起媽勒，媽勒是大家的母親，她永遠活在我們的心裏。我們要人人都做媽勒的好兒女，都要像媽勒一樣，向太陽前進。

【前腔】陽光下滿地開紅花。陽光下勞動熱情大，陽光下千間建廣廈。想媽勒創業艱

187

難，想媽勒傳世輝煌，把身軀散佈在陽光下。

她骨肉化泥沙，森林是鬢髮，好乳汁流滿了攔河壩。且看：山峰如劍排，泉水比溫湯。細雨春陽下，千家萬戶忙。

正是：

光輝事業傳天下，媽勒當年訪太陽。
英雄肝膽不尋常，意志真如百煉鋼，
獻身開闢光明路，媽勒當年訪太陽。
春日吹笙更鼓簧，僮家兄弟樂洋洋。

（歌舞聲中幕下）

【注釋】一九五七年二月二十五日初稿，一九七七年三月二十五日改寫。據改寫油印稿整理。——編者

《媽勒帶子訪太陽》（六折雜劇）油印本及題字。

戲劇評論、研究

南京戲劇運動的回顧與展望

關於南京的戲劇運動，假使我們要作一個史的敘述，這是很不容易詳盡的。這裏僅只以個人近年來所曾參加或參觀演出的劇團，作一個粗疏的速寫，這回顧，也只是零碎的記憶中的回顧而已。

當民十與民十一之間，所謂南京的劇運，個人才初次參加。劇運應該在這以前已經有所活動，但，大概近於所謂文明戲，在舞臺上應有的藝術應用，如燈光與佈景之類，也非常幼稚。這其間較好的演劇人，應該推到侯曜，

在這兩三年之內，演出的劇本，也以侯曜寫的為多。如《復活的玫瑰》、《可憐閨裏月》之類，都是時常排演的。這時女人往往尚不願同男人合演，所以在必須兩性組合的舞臺上，常常感到窘迫，在沒有方法的時候，只好像京劇樣以男子扮充女子，如夥伴中的侯曜，便是常扮女子的一個。這情形，回想起來是很覺可笑的。

在這時，大率歡喜演五幕大劇本，而且在舞臺上往往一幕幕的背誦，不用提詞。在劇運的初期，話劇的基礎尚沒有奠定，很可以看出

硬幹的精神。這其間，如《少奶奶的扇子》、《孔雀東南飛》之類，也同南方北方一樣，喧動一時過，觀眾每次也很多，如中正街的公共演講廳，座位就常會不夠。不過這時演員都是臨時湊合的，還沒有所謂固定的「劇社」。

這之後，因了南國社對於劇運的鼓蕩與播送，並且來南京兩次公演，使得南京的演劇人，得到一種新的刺激興奮，所有的幾個學校劇團，才算活躍起來。在中大有櫻花劇社，以趙伯顏為領導，曾公演過《白茶》、《古潭裏的聲音》等劇。在金大有金陵劇社，以陳大悲為導演，曾公演過《屏風後》、《小偷》等劇。此外南中的南鐘劇社，民眾教育館的民眾劇社，都曾公演過，這時才算奠定了南京劇運的基礎。記得南國社第二次來京公演，是由田漢、洪深、萬籟天等三人領導，演的劇為田漢新作劇九種：《古潭裏的聲音》、《南歸》、《第五號病室》、《火之跳舞》、《孫中山之

死》、《當》、《活該》、《十字街頭》及一個古典劇《沙樂美》等。差不多都是一些浪漫的傷感的詩意的劇本。雖然也露出社會主義的影子，但與古典主義的劇一齊演出，這，仍是為藝術而藝術，沒有明顯的一貫的主張。南京這時的劇壇，大致也是跟著這個方向走，沒有多大差異；彷彿一直到如今，尚曳著殘餘的影子。

這之後，南國已經消沉，南京的劇運，也不見得更加活躍，雖然也不斷地公演。金陵劇社的陳大悲去職，櫻花劇社的趙伯顏死去，繼趙者為謝壽康，雖曾導演過《茶花女》，但沒有演出。其後櫻花分化出一個無名劇社，公演過《強盜》、《白茶》、《父與女》等，旋又合而為一，改組成中大劇社，公演過辛克萊的《小偷》、易卜生的《娜拉》等。在南京，小劇場非常缺乏，公演的地點，民眾教育館差不多是惟一的場所。無論中大、南鐘，以及上海

來京公演的聯合劇杜，都是在這裏公演的。

在一九三二年，南京的幾個文藝團體，固然沒有忘記他的工作，就是其他文藝團體，也高興對於戲劇努力起來。開展社的《怒吼吧中國》，雖然沒有吼出，中國文藝社的《茶花女》，總算替南京的劇壇熱鬧了一下。這都市的藝術人們，尚回戀著馬格麗的溫情，但不久，「九一八」的炮聲卻響了，血的活劇展開，於是南京的劇壇也沉寂了。

在一九三三年，因為時代在劇烈的轉變中，帝國主義兇猛的逼上來，於是劇壇也彷彿轉了已往的傾向。即是一些詩人編劇者，寫出來的，也大多是受壓迫下的戰歌。為了援助義勇軍的熱忱，三女校合演出《暴風雨中的七個女性》、《第五號病室》這兩個劇本。接著一九三三年的半年中，露劇社公演了《母親》、《南歸》、《一個女人和一條狗》、《Ｓ．Ｏ．Ｓ》、《志士沙場死》、《爆發》、《湖上悲劇》、政訓研究班怒潮劇社公演過

《小英姑娘》。杭州藝專劇社來演過《茶花女》、《易水別》、《新年節》。金陵劇社公演了《狂風暴雨》、《愛與死的角逐》、《可憐的裴迦》。大眾劇社公演了《咖啡店之一夜》、《他的兒子》、《母親》。南鐘劇社公演了《五奎橋》、《放下你的鞭子》、《愛的幻滅》、《小偷》等劇。舞臺上不停的工作，一幕一幕的展開，彷彿敲起振撼時代的亂鐘，奔向偉大的將來。

我們對於今後的南京劇運的希望是：

一，要為大眾服務，不要再演那些傷感的浪漫的詩一樣劇本，做那些骷髏的迷戀，因為這情調，已經不適宜於我們的時代了。

二，要多產生幾個職業的劇團；雖然現在已經有了一個怒潮劇社和民教館的大眾劇社，但仍嫌不夠多的。

三，要多建築幾個小劇場，使得有公演的場所。

實現。

四，要創辦一個或兩個戲劇學校，專門訓練演劇人材，以及對於舞臺上的各種藝術，作深刻的研究。

以上幾點，在最近的將來，我希望能夠實現。

【注釋】原載1933年8月30日《新京日報・現代戲劇》。——編者

南京國立中央大學中大劇社印章。

中國旅行劇團

戲劇可以表演各種社會的形態，努力戲劇運動者，還得同各種不同的社會，作親切的握手，方能生出更大的力量。僅拘守於某一個地域，僅只在某一個階級層裏去活動，努力劇運者是未能將戲劇的力量充分施展的。而且在推動文化的任務上，一個旅行各地的劇團，也是最好的工具。如今在各地劇運消沉的時候，尤其使我們希望有一個這樣的團體出現，來鼓起中國各地戲劇的熱潮。

最近唐槐秋氏所組織的中國旅行劇團，大概在國內還是一種創舉。其將來的成績，我們無須預先推測，即是這艱苦運動的開始，獻身社會的犧牲精神，已經足夠引起一切努力文化事業者的同情。

目前的中國的社會，大都市的文明雖然很發達，遠僻的城邑和鄉村，還過著上古愚昧的生活。僅有的娛樂，只是社戲、鼓詞，播種下迷信的殘酷的種子，繼續在滋生。這，旅行團

193

劇應該走近他們，在古舊的廢墟，荒涼的原野，都撒下新的種子，使之到處會放出新的蓓蕾。

旅行劇團之在歐美，是普通常見的。在上古就有許多流浪的歌人，到處去詠唱，留下不少供人紀念的遺跡。在現代，作大規模的旅行的旅行演劇者，更不乏其人，如德人萊因哈特所造下的成績，便足使全世界的劇人震驚。而且無論古寺、廣場、街頭與村落，都是活的舞臺，也足供後起從事此種事業者的典範。中國旅行劇團的領導人，將願意獻出全部的精力，奮步追上去嗎？這也是我們在旅行劇團發動前的一點希望。

【注釋】原載1934年2月14日《中央日報・中央公園》。——編者

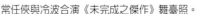

常任俠與冷波合演《未完成之傑作》舞臺照。

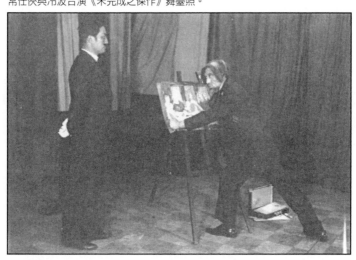

艾霞之死與梅蘿香的演出

由於梅蘿香的演出，使人聯想起艾霞之死。

在「一‧二八」戰事以前，槐秋同幾個努力戲劇運動者，在江灣曾經有「現代劇社」的組織，預備第一次排的戲是《梅蘿香》，而梅蘿香這女主角，即是艾霞。不幸，帝國主義者的炮火，轟毀了一切，淞滬都在殘暴者鐵蹄蹂躪之下，因之，《梅蘿香》也不能演出。

現在，《梅蘿香》仍由槐秋領導，在京公演，而艾霞卻離開這萬惡的社會自殺了。

目前的社會是不容許藝人生活下去的，最近因為社會的壓迫而自殺者，有艾霞，還有詩人朱湘。艾霞之死，更可反映出《梅蘿香》這劇本的真實性，雖然這悲劇的收場，有著很大的差異。

艾霞以前在南國，是一個好的舞臺人；在現在的電影界，國內女演員中，又是一個少與匹敵的銀幕人。能自己編劇，思想是前進的，文字也寫得優美。論地位，是超過梅蘿香以上

的。然而也正落入梅蘿香的惡運，再不能掙扎。她受過經濟的重大壓迫，也受著許多都市人的欺騙。她的短短的一生，無時不在表演著連續的悲劇。她比較梅蘿香的痛苦，或許感受更要慘痛。因為一次二次三次四次的自殺，終於達到自殺的結果，可以作事實的證明。社會這樣大，放在她面前的，只是一條死路。她對四周許多魔鬼瞅一瞅眼，跨過毀滅的橋樑。

社會上像梅蘿香般，勇於墮落的是太多了；但像艾霞的勇於自殺者卻很少。

也許因為她比梅蘿香的地位高，便是墮落這一條污穢的活路，也不能放情的走，因而以其短短的一生，寫成並演出這悲劇中的悲劇。

因了梅蘿香的演出，我深深聯想到這死去的藝人艾霞。

【注釋】原載1934年3月3日《中央日報‧中央公園》。──編者

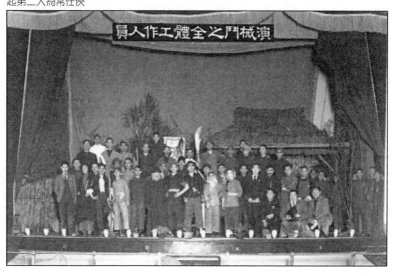

話劇《械鬥》演出後合影。該劇由常任俠執導，1937年3月在南京中央大學演出。前排右起第二人為常任俠

梅蘿香與茶花女

在南京，《茶花女》的演出，或許在一般愛好戲劇者的記憶中，還留下很深的印象；因為這故事是淒豔的，深合於東方人的口味的。但這戲劇的時代性，卻是離開我們較遠了。如今《梅蘿香》的演出，雖然在故事上與《茶花女》有著類似的內容，同是一個熱情的青年對於一個藝女的戀愛，但，《梅蘿香》彷彿比較來得更有意義，因為這戲劇的時代，正是當前的時代，而且這事實，也正暴露出逼近我們的社會的一角。

小仲馬寫《茶花女》是在法國羅曼主義與盛之後，這劇曾被稱為法國寫實主義戲劇的始創者，但在劇中所表現的，仍只是一般貴族的羅曼的熱情，華貴的客廳、精緻的別墅與豪奢的生活，交織著酣博、醉飲、跳舞、觀劇一些頹廢的娛樂，這與我們的社會是有相當的距離的。雖然在藝術上講，自有其不可磨滅的地位，但是今後似乎已經不為我們所需要。而在《梅蘿香》，卻是我們願意誠懇接受的。這裏面寫出青年男女沉摯的熱情，也寫出資本主

義社會的勢力。這裏面有著豪奢淫靡場所的寫真，也暴露出窮困饑餓生活的陰影。由這幾個人的活動，可以看出社會內層的可怕。誰都願意向上跑，然而這正不是容易的事，在將要爬上透出陽光的危岩，也許就會失足墜入污濁腥惡的深淵，尤其在都市的市民，會有這樣切近的體驗。劇場內的情態，也許在劇場外面正在實際地排演，這劇演出的意義，是與大都會的市民層，更有深切關係的。

《茶花女》與《梅蘿香》，同上過銀幕，然而前者，頗為中國一般人所熟知，後者則知之較少。原作者Eugene Walker為美國中部人。

二十餘年來，專力從事編著戲劇，計有十餘部，此為一九〇八年的作品。槐秋組織中國旅行劇團，首先徘演此劇，給南京的戲劇愛好者，這樣一個有意義的四幕大劇本，我們是很願意誠懇接受的。

【注釋】據作者自存剪報整理，約載於1933年3月《新京日報》，具體日期待考。──編者

中國旅行劇團公演《梅蘿香》劇照（右至左：凌蘿、唐槐秋、章曼蘋）。

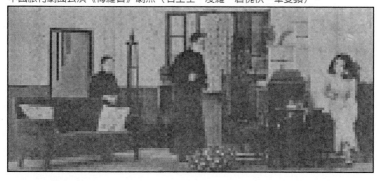

蕭伯納的戲

蕭，這位愛爾蘭的老頭子，世界文壇的巨人，在不久，漫遊世界，曾經來過中國。並且當時引起過熱烈的歡迎，許多文人新聞記者，都想瞻望蕭的丰采，一聆他的詼諧的語言。許多報紙雜誌，都為蕭出過特刊。蕭之在中國，可以說得不同平常的接待；但蕭的戲，當十五年前，就在上海碰過壁。這事實，假使讓蕭會曉得，不知於中國的所謂上流社會，究竟給一種什麼樣的嘲罵？

蕭的著名劇本，有《華倫夫人之職業》、《人與超人》、《約翰保爾之他鄉》、《心碎之屋》、《武器與武士》等。在國內的譯本中，《華倫夫人之職業》、《武器與武士》（一名《英雄與美人》）都有兩種譯本。這總可以說，對於蕭的劇本的介紹，有著相當的努力。

《華倫夫人之職業》，這劇本，在中國第一次演出，是在民國九年十月十六日。初次連演了兩天，過了兩個星期，又演了一次。演出者為上海新舞臺周鳳文、汪優遊、夏月珊等，費了一百多夜的排練，耗了七八個人的精神，擲了一千多元的資本，結果只演了三次。

在當時的情形，上海的劇場，只消有一個新名

目掛出去，無論劇的內容如何，第一夜總能轟動許多的看客來臨。惟有《華倫夫人之職業》的名字，卻大不利，初次開演就沒有什麼看客；不過新舞臺的廣告卻比平常登得多，第一次就不能叫座，可見並非演員的「戰之罪」。這劇演第二幕，就有幾位頭等座的看客站起來了，二三等座裏也有喊退票的。徐半梅君，在頭等座裏，聽見傍邊的人把臺詞的「社會」誤作「茶會」，這，看客的程度，是大略可以測知的。在事後，報紙的批評，大致都很滿意，並且人人都希望新舞臺以後多排這類新劇。但是，新舞臺非但新的沒有再排，連已排成的也不敢再演，已經得了很大的經驗。

如今在十五年後，再拿蕭的名劇《英雄與美人》，來測驗一下觀眾，中國的觀眾，還仍是那樣幼稚嗎？

南京的文化程度，看起來好像並不高，彷彿只是一個商業的都會，許多人仍舊停滯在低級趣味上，捧梅蘭芳的舊戲，捧蝴蝶的文明

戲，甚至捧歌女的清唱，多半沉溺在肉欲的生活裏。對於高尚文藝的鑒賞，總不會超過對舊戲的迷戀，當然有許多專努力於文化事業者是例外的。

社會上是這樣的可笑，歡迎蕭的這樣熱烈，對於蕭的戲卻這樣冷淡。也許因為跟著蕭跑，是可以裝一裝自己的門面的。

現在再演一次蕭的名劇，來測驗一下觀眾，觀眾仍像十五年前幼稚嗎？

【注釋】發表於1934年5月31日《中央日報‧中央公園》，署名劇孟。——編者

觀公餘聯歡社演劇後

公餘聯歡社這次公演話劇，以編劇者及演劇者的認真努力，所得的成功，是很能滿足一般觀劇者的渴望的。這裏我不想再貢許多頌美的語句，我只稍述觀劇後的一點感想。

首先我覺得，以這樣好的戲劇，在這樣簡陋的劇場中演出，是一個很大的損失，像一張好的映畫，在壞的影院中映放一樣。當我走進劇場時，正是第二個劇《自救》的開場，舞臺上的燈，突然滅沒了，一大群渴望的眼睛，沉沒在黑暗裏，接著是一些不可免的喧動。自

從我演劇，曾經過兩次這樣的情形，每次我都覺得是給劇的編者、演者與觀者一種極大的迫害，因此我曾經宣誓，沒有較宜演劇的劇場，我不再演劇了。雖然如今做一個觀者，而這迫害，是仍然深深覺到的。在許久許久，我就有一個迫切的希求：要南京有一個演劇的劇場，至少也要像日本築地小劇場之類的，才能滿足我們的需要。然而這夢想到如今沒有實現。許多人只是努力裝飾自己的居宅，卻沒有人為藝術肯費一點精力，這須得我們愛好戲劇的朋友

來共同努力建設，以免再受到這樣的損害。

其次我覺得開幕同閉幕，一種重大敲擊的聲響，這舉動雖說是模仿法國劇院，但那聲音未免太大，恍如晴天的霹靂，也與觀者以不寧之感。自然因為我們沒有完美的劇院中落幕同啟幕的適宜的設備，但也應用較輕的聲音。

而且閉幕後的音樂，也不必要。一幕戲劇同一節美的詩行一樣，讀過後必須閉目沉思，讓所得的幻象，在腦神經中，緩緩的游泳，重與以復習的機會，方能加重藝術的效力。如果自己所造的戲劇氛圍，自己又去打破，這是很可惜的。我以為縱然用音樂以娛樂閉幕時間內的觀眾，也只能用輕柔的像夢境一樣的樂律，使得觀者將所得的劇情，在休息中再現。因為我們仍是以劇為主體的。也許這意見只是我一個人的特別習慣。

此外我覺得在戲劇完了時，許多演員一齊出臺向觀眾致謝，雖也是模仿外國，但不免令人有畫蛇添足之感。因為一件藝術的本身已足

證明她的價值留給人不能磨滅的印象，這一批人的出現，不能更有什麼增加，而且也許還有損害。依我的愚見，則本劇第四幕到男子向女子求婚時，已經可以完結，以下直接可以剪去，或者劇的力量更大。也許這是我更狂妄的意見了。

【注釋】根據作者自存剪報整理，約發表於1935年0月中旬，出處待查。——編者

首都應建築國立戲劇院

首都為一國文化的中心，全世界任何國度裏，在首都，總有一個演劇的劇場，來供給活人的需要。但是在中國，卻是奇特的，竟然在文化中心的首都，尋不出一個演劇的劇院，即是最小的一個，也可與人以正當娛樂的活動的場所。

首都不是沒有為劇藝努力的，上自政府重要的官吏，如秘書，如部長，下至小學教員，如被開除的娜拉，可說凡是有較新的頭腦的智識階級，多曾為戲劇獻過犧牲的精神，為中華

民國的首都，呈放一些文化的光芒。然而每次作戲劇運動，都是寄人籬下的；無論場所的不適易，設備的不完全，使得演出的藝術，不能儘量的發揮，戲劇的效果不能充分的表現，即是經濟上的損失，與管理上的糾紛，也每與戲劇運動者打擊以煩壓，使得每次多遭受慘敗的結果。這些已往的過失，多半都應該歸之於無演劇的劇場。

為了一國首都的文化，為了一切活人所需要的正當的娛樂，我敢以愛好戲劇者之一人，

宣稱：我們要一個國立的中央劇院！

我們的希望也不是過奢的，在現在，僅只願望我們的首都，有一個比之世界各國首都所有的最小的劇院，已經可以聊勝於無，差強人意。這小劇場的基金，據一個有經驗於建築者的估計，僅只需要三十五六萬元，已經可以裝置最新式的舞臺，與新式的燈光佈景等設備，而且可以兼作美術展覽與音樂演奏的應用。這責任，我們應該望之於政府，不能仍做私人投資的企業，如首都各個電影院一樣。

政府曾以鉅款建築一個大運動場，應用的日子還沒有空閒的日子多，若以微款建築一個小演劇院，每日做文化藝術的活動，比之似乎是更切要，而且一個京戲優人出國，梅蘭芳程硯秋等，政府常助公費數萬元，則建築一個小劇院，需費三十餘萬元，用之永久，也似乎不算浪費，何妨在庚款中撥一些基金。

這希求，假使政府不願負建築的責任；在首都一切文化事業的負責者，一切官吏與民眾

也應該自行募集基金來建築，我自己便是甚願獻納熱誠的一員，並願獲得一切愛好劇藝者的迴響。

【注釋】原載1935年2月10日南京《中央日報・中央公園》。

——編者

迎《復活》

《復活》是托爾斯泰後期的傑作，是他日益專心於道德的宣傳期間所寫成的。這正如法國文學家羅曼・羅蘭所說：是托爾斯泰藝術的聖書。恰如《戰爭與和平》裝飾了他的生活的圓熟期一般，《復活》支配了他的生涯的終點，這是最後的高峰，也許是最高的——即使不是最巨大的——是隱在雲霧中不可逼視的極頂。托爾斯泰寫這書已經七十歲了，他省察世界，省察他的生活，他的過去的錯誤，他的信仰，他的義憤。他從高處俯矚這一切。這是和

他以前的作品中的同樣的思想，同樣的對於偽善的挑戰，即是這描寫的手法，也是表現人間的惻隱之心的最美的詩篇之一。

這書在中國曾經有過兩個譯本，——一本文言的節譯和一本語體的全譯。在美國也曾來過三次不同樣的電影——有聲的和無聲的，於今又被田漢先生改編為五幕長劇，而演出於中國的舞臺了。這偉大的作品之被演出，當然是一種艱巨的工作。沒有勇氣和毅力，是不能夠勝任的。

在目前有著新的、內容切合於時代的戲劇，不被推行，則排演過去的名著，也是必要的工作，雖然將更比較吃力些。

蘇聯名導演Ａ・泰洛夫（Tairov）曾經告訴我們說：排演一篇〔部〕古典劇的時候，那基本的而且主要的課題，是使得它有效用，有刺激性，對於現代的觀眾才真有意義。

此外，在導演面前的，還有第二個也是本質的重要的課題，即他必須把那些使得這劇本有永久生命的原素發現出來，並且加以闡揚（就是：使這劇本所以成為古典的原素）。並且又必須以這些原素為中心，建立起劇景來；節省，或甚至於完全刪去那些雖在當時有效用，但因時地改變而在今日已成多餘的原素。

這就好比一個有經驗的園丁，從樹上修剪掉枯枝，但決不致傷害了那樹，卻將新的生命和美麗給了那樹。

而最後，第三而且並不次要些的課題，便是相當地闡揚這劇本地歷史的背景，──

1936年《復活》演出參加者簽名。

就是，要發揮這劇本的動作所寄附的社會的媒介。

這就是說，不許把這劇本扭出了它所從而產生的歷史背景，因為要是那麼一辦，就等於毀滅了這劇本的基礎，從基礎分離的劇本是不能發展的，然而一方面保留了劇本中動作的歷史背景，一方面又必須加以改造，──可又不是將歷史的外姓加以改造，而是描濃它內在的精髓，因為只有這一法能使劇本的動作和現代觀眾的理解相接近。

因此，在採用那前代的戲曲家所給的材料，以及那劇本的動作所依託的時代──這時候，導演必須揀出那些能使劇本的動作，突過時興地而跟現代觀眾發生更親切的接觸地本質的主要的因素。

總之，我們知道接受遺產，也有接受的方法。沒有新的經歷的，不能負接受的責任；沒有一隻銳敏的批判的眼去給予過去名著一種新的評價，更不配去談接受，一種舊的名著，

一種有價值的遺產，以嶄新的面目，出現於現代觀眾的面前，這正有賴於一個新的有力的集團，來艱苦的工作。

況且《復活》的時代是去我們未遠的，也許還是我們現在所處的時代的影子。這劇正給我們一種新的力，新的啟示，新的福音。

這正如編者所說：《復活》是舊俄羅斯嚴屬的批判，新俄羅斯偉大的預言，是人類苦惱之精細的素描，是作者正義感之深刻的流露，我們希望這個戲曲也能成為一面晶瑩的鏡子，照出我們現代中國人的姿態來。使我們在目前動盪的情勢之下，知所以自救。

於是，我們張著熱望的眼，看《復活》展露在我們目前。

【注釋】原載1936年4月19日南京《新民報》。──編者

新歌劇之誕生

在歷史的現階段，各種事物都在急激的變革中，即是藝術的各部門也將透露出嶄新的姿態，而代替那些腐舊的封建時代產物的位置。於今文藝音樂都漸漸脫去舊有的軀殼，則新歌劇之誕生與建立，正是必然的，也是不可容緩的。

文學的生命往往寄託在音樂上，音樂的演進也正是文學的演進，文學又是跟著時代去發展的。於今中國民族在帝國主義宰割之下，所遭受的痛苦，為過去任何時代所不及，人民固然沒有淺斟低唱的餘興，則一個郁勃的求生的呼聲，向帝國主義掙扎抗鬥的姿態，正將等待在樂劇中表現出來，這也正是新的樂劇所負的使命。

宋詞元曲隨著時代而過去了，昆腔京劇也將隨著時代的洪流沒落下去，至多也只是博物館裏的一個展覽品，新的樂劇則是大眾的時代的聲音，將逐漸發展而至於長成。

【注釋】原載1936年7月28日南京《新民報·新園地》。——編者

觀《春風秋雨》後

——對中旅永遠的希望

槐秋兄是我舞臺上的老夥伴。記得數年前，中旅組成初次來京時，我們曾合串過一次戲，其後槐秋領著他的團員，轉戰於國內各地，在各地都引起對於話劇的熱狂，雖然種種困難不斷的襲擊他，然而他始終沒有一點灰心，在久經歷練後，終於得到今日的成績，奠下鞏固的基礎，這像《鐵流》裏所描寫的一隊游擊戰士一樣，實在是很不容易的事。

這兩年，我因為在東京，對於中旅的消息，頗有些隔闊了；最近回來，看見中旅的戲，而且看見《春風秋雨》這一戲的上演，這

使我非常驚異他的成績，而且對於中旅感到更遠更遠的希望。

我記得中旅最早的開炮戲是《梅蘿香》，其後常排的是《茶花女》這一類劇碼，我常疑心中旅認錯了目前中國是什麼一種時代；自然，這原因不全是中旅不肯選擇有意義的為民族求解放的劇本，遭到種種阻力與種種迫害也是原因之一，而中國這一類劇本的缺乏也是原因之一。這次《春風秋雨》的演出，在舞臺上卻顯出躍進的姿態，而且造成的成績，也超出歷來成績之上。

209

《春風秋雨》這劇本，也是遭到帝國主義者的壓迫的，據說在上海，已經試演過，因為帝國主義者的勢力而不准公演；但是在南京，在中央的保護之下，獎勵之下，而與南京的觀眾見面了，我們對於這個戲所給與我們的興奮呢？

帝國主義對於我們的壓迫是無所不用其極的，不要說反抗的呼聲不准叫，就是描寫我們革命軍北伐的情節，也遭到禁止。記得前幾年上海還演過《怒吼吧中國》，而今統治得更加利害了。但我們中央則對於提倡民族獨立的文藝是不遺餘力的，像《春風秋雨》這劇本，就受過褒獎。我們向帝國主義者去抗爭，去奮鬥！凡是不甘作奴隸的人，都應該站在中央領導之下，一致去努力，以求得民族解放。

在中旅這次演出，正是我們所要的戲劇，中旅以久經戰鬥的一群，演這戲也正是恰倒好處，演員各別的成功，已經得到很多的讚美，我這裏不必贅述，我只是有一個希望，希望中

唐槐秋贈常任俠簽名照片。

旅由這道路繼續向前發展，向前進行，為中國民族解放運動，作一隊堅強的鬥士，在舞臺上的聲音，就是我們民族的聲音，舞臺上的姿態，也就是我們在帝國主義壓迫下而掙扎的姿態，替我們歌唱全民族洪壯的進行曲，這時臺上的演員與台下的觀眾聯為一體，將更顯出異樣的色彩。

【注釋】原載1937年2月3日南京《新民報》。──編者

在東京與南京所看的《大雷雨》

——評業餘劇人協會第三次公演

俄國奧斯特洛夫斯基《雷雨》一劇，當一九三六的年尾，曾在東京上演過。演員是由東京的也是全日本的最有力的新協劇團擔任的。經由村山知義的演出，在日本演劇史上造下不滅的成績。在同時，說是上海業餘劇人也上演過。近來回南京能夠看見業餘劇人來京公演，這使我們得到如何的歡喜。而且在演技術各部門的飛躍進步，即是比之日本一個先進的有力的新協劇團所造的成績也並無遜色，這是尤其使我驚異的。

這次在每一個演員的演技方面，化妝方面，舞臺照明方面，就我在國內所看過的戲劇說，這次都應該列幟於最高的紀錄，但為了使我們演劇更進步，更完美，我想貢獻一點細微的意見，作一個商討。

在演員演技方面說，因為每一個演員都是電影界的工作者，而且是多有悠長歷史的舞臺人，所以都能達到水準以上的成績，但我以為在動作方面說，特別是男演員，是微嫌有些次沉重的。俄國人以至普通的北歐人，動作遲緩而且沉著，表現在步調上的，決無一絲輕浮的樣子。在蘇聯電影上，也常有這樣不同的感覺

的。這裏我只舉一個例子，比如在本劇中演奇紅的趙丹，細膩是非常細膩的，可以說第一個被觀眾稱美的腳色，但我以為小動作就可略微減少。這在日本的演劇方面，是顯得更加老練渾成的。

在照明方面說，日本照明的技術自然比我們進步得多，但我們這一次的成績，已經不見得如何落後，只是有一點，在伏爾加河上的景色，大可不必用緋色的光線，以減少悲劇的陰鬱性。如果能現出蒼暗的遠山，則或許比較更好些。但因為我們照明不兼用繪畫的原故，所以這一點是個缺陷。其次則庫德略慈所唱的歌，能用伏爾加歌曲的調子，則表現的地方景色也許更加濃重些。

在我看過的印象中，滿意的值得推美的地方非常多，不完全滿意的地方只是些微又些微而已，但偏提出來作一商討者，因為劇團中多是我的朋友，很想完美之中，更求完美，以促進劇藝更加向上也。至於本劇對於中國現社會

的影響，因為論到的人很多，這裏是無須更來贅述的。

【注釋】原載1937年2月20日南京《新民報·新園地》。——編者

由中日劇運的現況説到四十年代劇社的

《秋瑾》與《賽金花》

日本在目前的戲劇運動，因為遭受法西勢力的壓迫的原故，要避開現實的關係，所以都向歷史的以及古典的戲劇方面去活動。東京最有力的兩個劇團，新協與新築地，所取的都是同一的步調。近年所演的節目，如《哈姆雷特》、《浮士德》、《強盜》、《雷雨》、《門漢木教授》等，都是歐洲古典的名著，但為求與現社會發生聯繫，總是以批判的方法演出的，其次則歷史劇的不停的上演，更造成繁榮的記錄。如《阪本龍馬》、《高野長英》、《渡邊華山》、《夜明之前》，以及最近的

《女人哀詞》等，都是歷史劇。這些歷史劇的題材，多取之於幕末與明治初期的史實，這時期，正是日本歷史上的一大轉關，由封建的走向資本主義的社會，一般先驅者，多遭到殘酷的迫害，但終於沒有挽住歷史的進展，造成明治維新以後的局面，由於這些戲劇的諷刺中，正暗喻日本在現狀下向前躍進的趨勢，法西主義者的努力，終將成為愚蠢的工作。

在中國處於半殖民地的地位，以及嚴重的國難當前的時候，像「九・一八」同「一・二八」的戰役，都是慘痛的史詩，應該對於這

方面去工作，給日帝國主義者以正面的攻擊，來揚起民族前進的戰歌。但奇怪的我們的劇壇上卻與日本的劇壇有類似的情形，也是向古典的與歷史的方面去發展的。比如最近業餘劇人協會所演的就是三個古典劇，而四十年代劇社所演的則是兩個歷史劇。

更有巧合的情形，則是《賽金花》之與《女人哀詞》相似。《女人哀詞》的時代，是在日本幕府末期，受到歐美帝國主義者的壓迫，美國兵艦駛入下田港，作種種侵略的要脅，日本官吏無術應付，乃以一個藝妓名才吉者，為美國侵略者的領袖哈魯斯的侍妾，以取得交涉的方便，在事後才吉卻以卑賤的身份，遭到社會的冷遇和悲慘的結果。在劇中所描寫的當時辦理外交者的奴顏婢膝的行為，卻正可與庚子之役八國聯軍入據北京時，一般辦理洋務外交者之醜惡，成為恰好的對照。而才吉所得的結果，也正是賽金花悲劇的收場。當我看四十年代劇社演《賽金花》時，又彷彿像去年年尾，在東京築地小劇場看《女人哀詞》一樣，這感覺是不止為一個女人的身世悲哀，卻為被出賣的中國全民族而痛惜的。

關於《秋瑾》一劇，現在尚未能夠觀賞，不知究竟如何，但我想也正可與《高野長英》、《渡邊華山》等歸為一類，人類的先覺者遭到兇殘者的殘害，以阻止歷史的進展，任何時候任何地方不都曾發生過這樣的事情？我們為過去的先烈而流淚，在這中間我們正好得到更深的教訓。

中國民族的前路是偉大的，能在歷史的與古典的戲劇中，給我們以新的力，作為一針救亡的注射，這也是舞臺工作者所賜予的。接著這歷史劇與古典劇而上演的，也許就是中國全民族的前進的戰歌吧？

【注釋】原載1937年2月21日南京《新民報》。——編者

觀中國戲劇學會公演《日出》

《日出》這劇本，因了《光明》上所登的一篇黃芝岡先生的批評，這才引起我的注意來。

在劇本的本身說缺陷不能說是沒有的，但放在現有的創作劇本中，已經可以說是良好的收穫了。這次經過中國戲劇學會的上演，因為支配腳色的適當，排演的純熟，卻替《日出》造下非常良好的成績，這是個人的觀感，認為非常滿意的。

在戲的一開場，飾白露的威莉與飾方達生的仇良燮，演技上都給我們以滿意的印象。仇君的一幅爽直無邪的臉，充分的表現出一個未染都市罪惡的青年來，他用的是一氣呵成的手法，一直到底令人無懈可擊。仇君是南京舞臺上的老人，以久經鍛煉的技術，這成績自在我們意料中的。但威莉據說是舞臺上的新人，而演這樣繁重的腳色，卻活潑流利，老練穩成，在南京的舞臺上，實是新出的一顆彗星。話劇比較電影更能發揮天才，自然導演得人也是重大的原因，假使威莉能拿話劇作為終身的事業，我想將來的成績，一定不可限量。

以異樣的作風出現於這次舞臺的，是戴涯的黑三、馬彥祥的胡四，這兩個簡直都是「空前絕後的大傑作」。戴的化妝術以至使我認不出本來

的面目，雖然在舞臺上是極熟的朋友。戴飾兩個腳色，是兩樣絕不相同的人格，而都恰倒好處，許多人都稱讚石清這一角的賣力，但我尤其歡喜黑三些。馬飾面首胡四，作風細膩之至，一身都是戲，一丟眼，一抬步，一拉手絹，一提領子，都極細的刻畫出一個演青衣的典型。馬的京劇本來好，聽說這次又跟南京歌星王老闆下過苦功，這樣在歌臺上能要十足的好，那是無怪其然了。

王福升滿臉狡猾氣，潘月亭一身生意經，又是兩個活寶，加以三等貨色李石清的對稱，愈逼愈見精彩。小東西，黃省三，李太太，都是可憐蟲，放在這些混蛋傢伙的中間，線條愈分明，劇情也愈深刻，而這幾個忠厚老實，被壓迫下的生物，也都表現得不多不少，恰倒好處。在女演員中，顧八奶奶與翠喜，也是傑出的，翠喜的演技與化妝都非常好，在第三幕的效果也很生色。顧八奶奶演技沒有可議的地方，彷彿化妝顯得年輕些，說是一個老妖怪似乎還不夠味吧？

排戲往往忽略配角，以為不重要的腳色，誰都可以上場的，這實在非常錯誤。新戲比不得京戲的跑龍套，人人是有戲可做的。這次《日出》裏的幾個配角，都非常得當，探頭探腦的，都做得活現。所以全劇可以說排得很是整齊的。

在佈景與燈光方面：兩個景都很好，但旅館房間應該用水汀，不要用壁爐，因為據說這裏是極其摩登的。燈光以晨霧表現得很美。翠喜的房間也好，最妙的是一付對聯，記得上聯是「什麼比貂禪」，下聯是「翠喜嫵媚和西施」，這不通的妙文用之於這地方，是不知從何處想來的。

戲劇學會這一次公演，較之上次進步得不可以道里計，在第三次公演時，一定造成更高的成績。這是我們要急盼其實現的。

【注釋】原載1937年3月21日南京《新民報・新園地》，署名任公。——編者

演員的修養

要希望做一個優良的演員，則優良的修養是必要的，有如要得到豐美的收穫，則先須要勤懇的耕耘。

普通人應具的常識，凡是一個演員都應該具有，然後再加深其專門的知識。一個舞臺即是一個社會的縮影，而且是多方面的人生的映現，從古代以直到現代，從任何一個地方，任何一種身份，任何一類場合，任何一種情態，演員都負有表演的責任，則知識之需要豐富，應該說超出任何一種職業以上。所以演員要隨時隨地求知求體驗，任何一類典型的人物，都

是學習的對象。

演員固然需要天才，然而純恃天才，不能成為一個最好的演員，還需要良好的鍛煉。

演員要有長時期做這事業的決心，一個短時間的成功，與一個短時間的失敗，都是一種事業常有的遭遇，最大的成就還有待於長期努力。

像過去的莎士比亞，與現存的萊因哈特，都是從極卑微的事情做起，以長期的努力，隨時的修養，都留下不朽的成績，名字傳遍到每一個國度。

演員不止對於本身演技的各條件，要去練

217

習，同時對於音樂、舞蹈、繪畫、電影、燈光、佈景等部門，都要有些知識，可以幫補演技的成就，雖然這裏都是專門家在研究著與管理著的。

演員要有真確的歷史的與社會的知識，而且要深切地認識現實，要瞭解社會的動向，否則將無由建立起戲劇理論，演藝成為徒勞而無功的工作。

驕傲為一切事業致命的重傷，一個演員要虛心才能受益。演員固然要仔細研究劇情與所表演的腳色的個性，但事前接受別人合理的指導，與事後接受他人合理的批評，也是必要的，驕傲是失敗的原因，正是自阻其成功的道路。

在國外常參加觀劇後的集團的批評，或者集合許多戲劇界有歷史的工作者，或者是自己劇團內互相的批評，力求對於事業的進步，批評者態度認真，而接受者態度也認真。

為了使演員得到進修的機會，則一個演劇博物館，一個演劇圖書館，與一個演劇講習會

的創設，也是必要的。在東京坪內博士的演劇博物館，我就得到不少益處。如日本的兩個著名的劇團——新協與築地——就都有講習會與演員讀書會的設立。因此鍛煉舊的份子與吸收新的份子，都有向前精進的氣象，一個演員必要繼續讀書，去研究新的理論，批判地承受舊的遺產。若果停止前進的話，也將同其他工作者一樣是要落伍的。

演員為了鍛煉聲音上的表情與肌肉上的表情，則身體的鍛煉是基本的條件。使其深刻有力，洪亮動聽，能夠引起觀眾的心折，這都是強健的演員的收穫。聲音保持得完美，與肌肉發育得堅實，可以增加表演的精彩，而且在種種心理的變化上，也不是一個衰弱的身體能夠愉快勝任的。尤其當排演一個大的繁重的劇本時，不是強健的演員，簡直就不能擔當。

有許多藝員，常常為保愛自己，而禁絕一切有害的嗜好，過著清教徒一樣的生活。反之不能保愛自己者，也往往一蹶不振，毀滅了他

所造的成績。京劇的藝員常有這情形，話劇的藝員也一樣，要有規律的生活，常常注意自己的健康，為了自己的藝術，而犧牲家庭的幸福。

在國外著名的藝員中，還常有終身不結婚的。

演員應該有演員的道德與演員的紀律。一個藝術家往往流於放縱與自私，於是不能作團體的活動，成為個人主義者。在目前的戲劇運動中，個人主義與英雄主義是絕對須要排除的，惟有集團才有力量。演員的堅苦耐勞、負責守信與互助的精神，是這成功的基礎。

演員尤其要有堅固的信仰，認為演劇是一種永久的事業，作不斷的盡力的活動，這樣才盡傳播文化與對社會奮鬥的使命。

總之演員對於知識、思想、體格與道德各方向，都要有相當的修養，然後才有成功的希望。

【注釋】原刊《文藝月刊》10卷4、5期，1937年5月1日出版。——編者

1937年春田漢、常任俠等南京文藝界友人聚會，站立者從右起：林幼時、陽翰笙，右五趙純繼、林維中、李劍華、田漢、張西曼、胡小石、常任俠、右十五何成湘；坐者自左起：李益智、程夢蓮、紅豆、胡萍、歐陽小華、唐棣華、田漢之女田野；前坐者：馬彥祥（抱小孩）、田沅等。

觀《李服膺伏法記》後

在韓復榘韓主席韓青天因抗戰不力、槍斃伏法的第二天晚間，參觀了杭州藝專所演出的《李服膺伏法記》，這印象是更加深切的。

無疑的，這是一齣好戲，是抗戰期間最需要的戲，是以京戲的形式來演當前的事實很成功的一出戲。

我們要用舊戲給以革新的內容，通過抗戰的意識，作為向大眾宣傳的工具，這是一個試驗，有人以為舊瓶決不能裝新酒，而疑惑於舊形式的不能利用，在這裏可以給以事實的回答。

雖然在一種新事物的初起，不免引起人驚奇的嘩笑，而失去其嚴肅性，如本劇的閻錫山出場的臺步與道白，如跑龍套的四個武裝荷槍士兵等等，但這是無礙的，人們對於這些事物經久慣常了，這奇異的感覺自然消失了。因為對形式的稔熟瞭解，於是能夠體會欣賞而愛好，於是在群眾中間，漸漸建立起基礎，發生出親切之感，而成為抗戰教育的一種藝術學課。

無疑的這是好的，有效的。不止平劇如此，一切鄉土戲劇歌謠鼓詞都是如此。當抗戰

的內容通過以後，即刻會發生作用，獲得效果，在普遍的鄉村與都市的大眾之間，在前方與後方的士兵官佐之間，成為抗戰的精神教育之糧食。

至於有些襲用的舊形式，看起來彷彿是多餘的，如唱詩道白臺步之類，但這不久自然會蛻變的。若果無其存在的價值，則其本身自然會零碎地死去。在我們歡喜演劇史的人看起來，一個戲劇的形式的變化演進與消滅，不知曾經過若干過程而都有其因果律在。只要為時代為大眾所需要，誰又能使其不再生長呢？

這劇在形式上，大概使用著平戲的《失街亭》《斬馬謖》的型範的，所以演員的步法做工都殘存著這舊戲的影子。然而演來是很好的，飾閻主席的程麗娜，唱做俱穩，非老於此道者不辦。化妝也很像，在新戲上的服裝與化妝用在舊戲裏都很妥貼。雖然投足擺袖的姿式都還殘存著，然而這並不生硬，這是老練的成績。飾李服膺的莫桂新高唱入雲，也是一個出色的角色。無怪他們博得不少彩聲的。（觀劇而喝彩，是舊時的習慣也是要不得的。）

聽說在這戲演過後，不久藝專就要遷離長沙，退向湘西了，這是很可惋惜的事，在敵人離我們這樣遠的地方，正可安心多做一點宣傳工作，我希望藝專能多留一些時候，能給長沙的民眾多看一些好的抗敵的戲劇。

【注釋】根據作者自存剪報整理。作者觀戲時間為1938年1月26日，故該文約作於月底或2月初。發表報刊及日期待考。

——編者

演員與觀眾的聯繫

演員與觀眾，如能發生很深的聯繫，則所建立的效果，必定更大。

以演劇作為抗敵救亡的藝術工具，尤其應該具有吸引群眾的力量，應該作為領導者，使舞臺下與舞臺上結合為一體，將觀眾與演員一樣，在感情上，甚至在行動上，隨著導演者的指揮而進軍。

在古代原始社會中，或現代低級文化的部落中，演劇與舞蹈，都是集團的行動，表演者即是欣賞者，大概係自由參加，是無分演員與觀眾的。自入封建社會，乃有專門為優的一個階層，進至資本主義社會後，優的地位，視同娼妓，更為低下，觀眾可以任情狎侮，鄙不與伍，於是演員與觀眾，乃成為分立的。優人往往是被侮辱與被損害者，而觀眾則是享樂者；因之演劇也須迎合享樂者的嗜好。

在現社會，以戲劇作為宣傳或教育大眾的工具，於是其意義為之一變；而演員與觀眾，又復聯繫為一體。

在演出的方法上，也是有著新興的式樣的，為著使演員與觀眾更加親密。一種是使演員走向觀眾。

一種是使觀眾走向演員。

前一種譬如在蘇俄，有一種銳角形的舞臺，直伸向觀眾之間，在舞臺的尖端上表演，使演員佛仿即在觀眾中。而日本東寶劇場，在觀眾前起一道曲橋，像護瀾堤似的，演員從上面經過唱奏，也是接近觀眾的另一方法，雖然這是一個商業的劇場。

後一種譬如演《放下你的鞭子》這戲時，常是化妝幾個演員，坐在觀眾中，在演劇時由觀眾中走向舞臺，這即是說拿全體觀眾做了這演劇的群眾。

在西北邊區的演劇方法裏，有一種叫「活報」的，這是最能吸引平民大眾的一種方式。記得在一次演活報的休息中，演員在吸香煙的時候，猝然中毒昏倒了，調查起來才知是漢奸販賣的滲毒的日本煙。於是請醫生診療病者，並抬著病者在街上遊行，以張揚日本帝國主義軍閥法西斯的罪惡。全體觀眾都悲憤地參加這遊行，高呼著口號。沿途並吸引許多市民加入了遊行的行列。使得全市都哄動，激增了反日情緒。即使沒在場的市民，也受了這劇的宣傳的效果，中毒者無疑地也是在作戲，而遊行正是導演者使觀眾與演員在指揮下做同樣的進軍，而且這熱烈情緒，沒有一個人會散去。

以演劇作為抗敵救亡的藝術工具，將隨著抗戰的發展而發展著，以完成其有效的任務，在目前「演員與觀眾的聯繫」這方法，已經發展成為多種形式了。這像抗戰中軍民合作一樣，逐步地將發展到更高的階段。

【注釋】原刊《抗戰文藝》第2卷第1期，1938年5月出版。

——編者

《李秀成之死》的演出

太平天國的史實，是民族革命鬥爭的一段寶貴的文獻。在清王朝的積壓下，成千成萬的被損害與被侮辱的奴隸們，他們覺醒了，而且英勇地起來鬥爭了。他們以革命群眾的力，像狂風暴雨似的，圍了長沙，占了武漢，下了安慶，取了金陵，痛快淋漓地洗雪了民族被壓迫下的二百餘年的深仇大恨。這中間最有力的領導人，便是李秀成。他對於戰鬥是英勇果敢，對於民眾是親愛慈祥，所以士兵民眾都願為之效死。在金陵城破的時候，被俘虜的士兵民眾們，都是非常堅決地不妥協地死去。這神聖

民族要求解放的血的光芒，一直照射到無盡的時候。

這一次革命的鬥爭，經過十四年，勢力非常澎漲著，如何會又失敗了的呢？這當然是因為久經痳醉了奴化了的一些漢人，受著統治者的驅使，給革命勢力以很大的包圍；但其內在的弱點，也是有的，在集團內，不革命者往往給革命者以阻礙，成為失敗的一個主因。李秀成不僅對其敵人戰鬥著，也還苦心焦思地對其內部整頓著，但這一民族的英雄，終於鞠躬盡瘁，轟轟烈烈地死去了；雖然，但他的精神是

經超過太平天國那一時代不知多少倍，而民族解放的日子也來臨了。我們將承繼太平天國的先烈們英勇的悲劇的精神，而作為完成的建設的喜劇的終結。

這劇本是沉重宏大的，因為近年來很少上演這樣的劇，也許演出是很吃力的。但經過富有修養的第一流的導演家洪深先生的導演（尤其他對於太平天國掌故的熟悉），以及久經訓練的中旅演員擔任這些角色，我們相信必能得到預期的成功。我們是在這樣熱烈地歡迎著。

永在著。

翰笙兄採用這一段壯烈的史實，寫成四幕大悲劇，這是以認真的態度，成就了近年來少有的歷史劇。他為這劇本，參考了很多史料，孜孜不倦地做著預備的工作。他檢選材料，處理人物，佈置劇情，都慘澹經營地費了很大的力量。並且他以銳敏的社會科學者的眼，觀察深入到這一史實的內層，所以分析這一史實，而演述到劇本上，也是重新予以估定，掃去那些過去的惡毒的氛霧的。我們民族革命的寶貴的史料，正是要這樣的筆墨，才能如實地畫出那些悲壯的場面。

在今日，正是全民族受著日本帝國主義者兇殘壓迫下的今日，上演這劇本，正自有其偉大的意義。那些革命先烈們的英勇的行為，足給我們現在同日本帝國主義者戰鬥的鬥士們以鼓勵，以示範，那些失敗的內在的原因，也足給我們現在致力於民族解放的事業者以警惕，以刷新。在目前，民族團結民族覺醒的程度已

【注釋】原刊《戲劇新聞》第4號，1938年6月5日出版。收入《常任俠文集》時略有刪改。──編者

觀《國家至上》劇後

由於中國回教救國協會的主催，中國萬歲劇團的演出，和馬宗融先生等的熱心努力，很有幸的能夠看到這個戲，這是非常高興的。

這戲所提出的主題，正是目前在戰鬥中的中國的最切要的情形。豈止於回漢必須合作而已。一切反抗侵略，一切為新中華的獨立自由而戰爭的社團和份子，都應該緊密的合作，去打擊我們的敵人，惟有團結合作，才能制敵人的死命，否則將得到不堪設想的結果。金四把，正是汪精衛之流的漢奸的寫照，在認清了汪逆漢奸群出賣民族的陰謀之後，在認清了汪逆漢奸群過去的言論和行動，都是挑撥離間，都是準備出賣民族的工作，而且至今還圖繼續使用著這一陰謀之後，不應該捐除了一切新仇舊怨，精誠團結，抱頭痛哭嗎？

在看到這劇的第三幕，張老師和黃子清抱頭痛哭的時候，我也流下眼淚了，而且在我左右的觀眾，許多人也都流下眼淚了。我想想凡是有良心的，應該都有同感吧？

這眼淚，便是新生的基礎，誰再挑撥離間，誰的體內便是附著金四把的魂靈。

金四把，我們要認清他，不要讓他在陰影中出現。

這劇情的發展和人物個性的刻畫是非常好的。演員也都非常之適當，像魏鶴齡飾張老師，孫堅白飾黃子清，張立德飾趙縣長，張瑞芳飾張孝英，錢千里飾金四把，以至其他演戲較少的角色多能完美的達到他的任務。張老師、黃子清和金四把是劇中加力描畫的人物，三個不同性格的比照，使這劇情逐步開展。在事態演進中，而這幾個人的面部表情、動作和聲音，都把內心的情緒曲曲表露出來。固不僅僅借助於旁白的說明而已。

這幾位對於劇情認識得恰如其分，表演得也恰如其分。孫堅白傳出了老練明遠，但眉宇間仍帶著拳術師的英氣，一望而知並不是氏族的鄉紳型。錢千里傳出了陰狠欺詐，但一點也沒有油滑的氣息，站在人前尚近似於正人

君子，所以使張老師直到臨死前尚不疑其為漢奸。這中間我尤其愛魏鶴齡的演技，他富於熱情，老拳師的倔強，誠懇，與他的性格是融合為一的。他能做到始終無懈可擊的地步，「烈士暮年壯心不已。」這副本色是被他傳出無憾了。

女主角張瑞芳，是不常見的優越天才的演員，她所飾的角色，是接受了新思想，而又因襲著舊習慣，勇敢的向前，又能屈服著退後的。這性格中的矛盾衝突，活畫出一個初受新教育的鄉下姑娘來。

劇中的李文傑，應該說是寫得未成熟的一個人物，但這不能怨到演員的演技。在第三幕情緒結成頂點之後，第四幕李文傑向孝英報信的一段，便使人在緊張後感到鬆懈，而且也感到離開現實，於是飾李的演員，也便顯得表演的困難，被劇本給犧牲了。

總之在這劇的全體說，是一個非常好的戲，是一個現實的題材。這主題既發展得很成熟，人物性格也寫得是活潑而有力的。

【注釋】原載1940年4月13日重慶《中央日報》。——編者

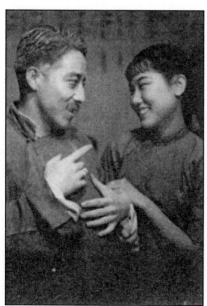

中國萬歲劇團首演話劇《國家至上》劇照。張瑞芳飾張孝英，石羽飾黃子清。（1940年4月5日重慶）

觀近演四大劇後

山城的霧的季節，可以說是演劇的季節，今年重慶霧季中演出的成績，比較說是超過過去的成績的。雖然物價這樣高，置景服裝這樣昂貴，但無論是歷史劇或現實題材的劇，道具方面都做到了可能做到的地步。特別是歷史劇，引起我極大的興味，我以為最近更注意到古代服裝用物方面的學術上的考證，也是過去所未有的。個人因為居住鄉間，入城觀劇不易，有許多好的機會都錯過了。比如《大地回春》演得這樣盛極一時，我就未能一飽眼福。但近演的四個大劇——《愁城記》、《北京

人》、《棠棣之花》和《天國春秋》——卻幸而都看過，雖然《北京人》和《棠棣之花》的第一幕，仍未能完全觀覽。這裏寫下的，只是個人留下的一點觀後印象而已。

《愁城記》我以為這劇本是寫得很完整的，題材既現實，佈置的手法也乾淨，無懈可擊，也沒有一點拖逛雜亂的毛病，像夏衍的其他劇本的抒寫技巧一樣，這應是一個成功的劇本。他寫知識份子的小圈子的生活，他寫上海投機商人的操縱紛爭的情形，都寫得很好。演員也都很賣力，特別使人不能忘記的，是飾

投機商人的張立德，飾另一投機者何四爺的某君，英茵與熊暉也都演得恰合分量。雖然熊暉似乎是不太多演劇的一個新的演員，但她表情很細膩，在重慶的著名女演員舒繡紋、白楊、趙慧深、張瑞芳等以外，她是另外一種閨秀作風，若果常為劇藝努力，她的成功是可以預期的。《愁城記》在生意上雖然失敗，但在藝術上卻是一個很大的成功。

《北京人》這是一個連演十餘天上座極盛的戲，也引起極多的讚美。但我所愛的是劇作者表現人物的藝術手法，而不同意的是劇作者企圖建立的劇中的主題。他以原始北京人的野生的活力，來對比現代北京人的頹廢沒落，他看見現代北京人，那老年的紳士，固愛著他的名士，一個是幻想浮誇的酒徒；女的兩個典型，一個像林黛玉，一個像王熙鳳，因此他憎惡這些北京人，他拉出原始的北京人站在這些北京人的中間傾訴原始人的性格，痛快地生，

痛快地死，要愛就愛，要恨就恨。這正是劇作者所讚美的人格，所企圖回返的原始社會，因此他要新生的一代，跟著這原始北京人走。在這沒落的家庭的背後，始終現著原始北京人偉大的黑影，一直到替這預備出走者打開了古老的家門。但出走的娜拉們，到何處去呢？到作者所編的《原野》那一劇中所寫的黃金子鋪地的地方去嗎？老年人尚未死，新生的一代卻不知所終了。

現代的北京人，是否要回到原始的北京人呢？社會已經前進了很多程途，是否能回到原始狀態呢？我以為這是不必回而且不能回的。這些英勇的北京人，不是較之原始的北京人更偉大、更機智，更能武裝自己、組織自己來同敵人戰鬥，撐起現世紀的責任嗎？

作者的視角，只看到劇中的北京人，他卻忽視了很多進步的正在為自由正義而戰鬥著的北京人了。

我想劇中的風雅名士，出走已經回來了，而劇中出走的小娜拉，林黛玉，也是要成串地

回來的，只有伴著老年人一齊衰朽死亡，原始北京人不會帶他們能走多遠的。因此原始北京人在劇中只是一個滑稽角色，一個坐八仙桌吃飯的不調和的角色而已。

但作者的藝術手法我是非常讚美的。他寫對話那麼美好，寫人物的個性那麼深刻，他暴露舊社會的罪惡那麼有力量。因此他得到很多觀眾的擁護。但他似乎只限於暴露黑暗面，得到很大的成功。一接觸到新生的光明的一面，他所創造的人物，便似乎減色了。我們看《雷雨》裏面的魯大海，《日出》裏面的方達生，都是不大重要的角色，這裏面的原始北京人，更是一種離開現實的幻想。作者彷彿帝俄時代的果戈里一樣，他的辛辣的諷刺，像一把解剖的刀，是對準舊社會下手的，光明的一面，似乎還少染吧？

這劇就導演與演員說，都有很好的成績。如耿震、江村、張瑞芳同媳婦與女兒（恕我記不起演員的名字）都表演得很細膩。這味道有

些說不出的《紅樓夢》的幾分情景，連劉姥姥入大觀園的場面都似乎在劇中出現過。

說到《棠棣之花》一劇，這是使我非常愛的，我以為演歷史劇能演得這樣美好，這還是首創的成績。首先在服裝道具上，這是下過學術研究功夫的。無論是盤洗尊罍，劍戟戈矛，衣履細物，都一點一點注意到。而佈景也是精心地設計。如橋頭的酒店，如東孟的宮庭，如街頭的屍場等，都是絕好的畫面。

這劇本著古遊俠的壯烈的史實，抒寫成一部瑰奇的詩篇，使我們生今之世，能以複見我先民的豪情壯舉，那種見義勇為、殺身不顧的精神，真是人類道德的極致。劇中不僅寫聶政兄妹，寫得那樣激神動魄，使人感奮，便是寫酒家母女，與嚴仲子，也都是非常可愛的典型。作者以富於感情的詩人，化身千萬，各具一種高尚的人格。這劇是有藝術的深度，是不可企及的。而且劇中所展現的歷史場面，也正是給今人的一種教訓，固不僅僅為古代的頌歌

231

而已。

對於這一劇的導演與演員們，我是完全佩服的。演古裝歷史劇本來很難，往往動作生硬，不能自然。原因是我們的生活習慣，已經去古太遠的緣故，但這劇的演出在舞臺構圖上看，在每一個人物的動作上看，都是完美的。演員中重要和不重要的，差不多都是久已著名的藝人。如飾酒家母女的章曼萍、張瑞芳，飾聶嫈的舒繡紋，表演得都恰如其分，男演員如江村、杜雷等，也都演得恰好。全劇不借助於一點噱頭，這是真正的藝術。我特別愛流浪歌人的那一場面，幼女的歌聲，使我感動得流下淚來。此外劇中歌唱舞蹈，用蕭鼓伴奏，極富東方情調，也是非常諧和的。

最後說到《天國春秋》這一個歷史劇。這是作者依據太平天國的史實，繼《李秀成之死》而寫的一個六幕大劇。就這一段史看，作為歷史的鏡子，卻是有展現在舞臺上的必要的。當時太平天國的革命工作尚未成功，便已

分封享樂，而且內部的爭權奪勢，借公肥私，使得十六年的天京，終於淪毀。觀劇到此，使人無限感慨，處在這樣的頹勢中，雖有賢者，也隻手難挽，無所用力。作者是能將這一段歷史的要點寫出的。雖然我覺得沒有《李秀成之死》那一部寫得完整，但也是一篇力作，不過，這劇演出的動人，據我看卻是超過《李秀成之死》的。《李秀成之死》全劇表現的是沉鬱的空氣，如潛在地下的春雷，不易為一般觀眾體會，這劇卻錯綜著陰謀、妒忌、情愛、強毅、勇決、固執種種情節。寫人物也都寫得很好。演員中秋震是一個新出的奇才，較之在《北京人》中更能顯露他的優點。舒繡紋在本劇中也特別精彩四射，緊捉住觀眾的神經。白楊飾女狀元傅善祥，是恰如身分的，溫雅，富麗，柔媚，明敏，最後還表現出貞烈。幾種東方女性的品德，都並於一身，同洪宣嬌正是一個對比。項堃所飾的角色，是比較難演的，然而也很平穩。不過在化妝方面說，還可斟酌。

據歷史說韋昌輝雖是一個商人，卻是一個力士，膂力絕大。這在本劇中，卻彷彿是另外一個人，一點也看不出這特色。也許稍稍受了紅臉為忠、白臉為奸的京劇的成例的影響吧？

這劇我所不同意的還有一點，就是過分強調了宗教的氣氛。雖然以宗教作為施行政治的手段，也是太平天國的史實。

以上僅就觀後的一點印象，拉雜寫出，並非是批評，不過是觀後的隨感而已。

十二月十日沙坪壩

【注釋】原載1941年12月14日重慶《中央日報》。──編者

楊翰笙創作話劇《天國春秋》演出劇照（左起：耿震、鳳子、舒秀文）

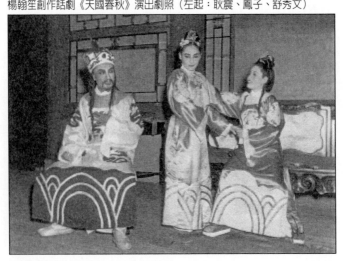

神話傳說與樂劇

神話傳說在文學上在藝術上都佔有極大的價值。不僅研究民俗考古的，對於神話傳說加以很大的注意，即是研究文學藝術的，也視之為無盡的寶藏。世界著名的神話傳說總集，如希伯來民族的《聖經》，古希臘民族的希臘神話，阿拉伯民族的《天方夜談》等，這已經被認為不朽的文學寶典，即是其他的零碎神話傳說，已經紀錄或尚在口頭的，也正在被人收集著，研究著，用各種的藝術形式表現著。表現在樂劇（Musicdrama）中間的，不過是其藝術形式的一種而已。

樂劇與神話傳說，自古就結著密切的關係，流傳下來的希臘古劇，多是以希臘神話為題材的。行吟詩人荷馬所唱的歌，在《奧德賽》中，在《伊利亞特》中，都讚頌著希臘古傳說中半神的英雄。流傳下來的印度古劇，如《莎恭達倫》等，也正是印度古代的神話。近代著名的樂劇，例如歌德的《浮士德》，瓦格納爾的《尼伯龍根》，柴可夫斯基的《天鵝公主》等，則皆以神話傳說為題材。即在吾國的元曲中，也可找出不少的以神話傳說為題材的例子。

因此，我以為創造民族樂劇，民族的神話傳說，正是應當汲取的泉源。

這次中訓團音樂幹部訓練班準備演奏我所寫的《海濱吹笛人》這三幕樂劇，即是用中國民間神話傳說寫成的。為了實踐我的理論，我不妨將內容作一個介紹。

這樂劇的題材，取的是安徽北部潁河流域的一個民間傳說，這是我的故鄉，是我非常熟悉的一個故事。故事的大略說：古時候有三個弟兄，本來住在一處，大哥好武，常常強取他人的東西；二哥好利，也常常壓迫他人；三弟卻是一個勤懇的農人，勞苦操作，來養活兩個哥哥，但哥哥仍然壓迫他。當分家的時候，大哥把馬騎走了，二哥把牛牽去了。值錢的東西都被奪了，三弟只分得了小貓和小狗，耕作益發困難了。但小狗小貓都幫助他，為他耕田，伴著他共同生活。他同小貓小狗辛苦地耕作，把田野耕得綠油油的。在秋收的時候，收穫著豐美的金色的穀粒。事情又被大哥二哥知

道了，於是又把小貓小狗奪了去。小描小狗死也不願作惡人的奴隸，便被鞭子打死了。從此小描小狗死了家鄉，一年二年，饑餓辛苦，一直流落到大海的邊上，後面沒有歸路，前面是海水茫茫，但見海鷗上下，雲樹蒼蒼。於是他取出牧笛，對著海水吹他懷鄉的哀歌。他把農人的辛苦勞作，忍耐，饑渴，對於土地的愛戀，都在牧笛聲中表現出來。

這時龍宮的龍女，正患著憂鬱憔悴的病，龍王想盡了方法，用盡了海上仙方，也治不好她，但她聽著這笛子的聲音，慢慢從床上坐起來，臉上的憂愁卻像雲霧般散去了，立刻恢復了健康。於是龍宮中便派夜（藥）又把農人請進去，吹笛子給公主聽，公主竟然完全好了。龍王曾說過，誰能治癒公主，便把公主嫁給誰，這時龍王公主便同農人結了婚，過著非常恩愛美滿的生活。

農人在宮中，衣食享受都是非常珍美的，

穿的是鮫綃，住的是水晶宮殿，絕無一點塵埃。但他非常懷念他的家鄉，常吹出懷鄉的調子，宮中同他學習的，他的牧笛，常吹出懷鄉的調子，宮中同他學習的，也都是鄉土的聲音，樸素、健壯，永遠帶著農人的氣息。

他常常坐在三珠樹下，常常坐在噴泉的旁邊，支頤悶想。公主為他唱歌，繞著他舞蹈，但也解不了他的苦悶。公主過不慣宮廷的生活，他向公主辭別了，他要回到生長他的地方去。

他向公主說：我的腳是插在泥土中長大的，永遠沾不著泥土的，一雙勞作的手，也常日間著，我覺得寂寞痛苦了，我要捨棄了愛情和富貴，回到我那貧困的地方，看一看我辛苦的鄰人去。公主愛他，但也非常瞭解他，便讓他回去。在臨別的時候，公主說：龍王送你珊瑚明珠，你都不必要，你可向龍王要那三件寶物：一件是蓑衣，一件是斗笠，一件是小葫蘆。小葫蘆是萬能的，裏面住著一個神靈，無論向他

要什麼，他都可以立刻送給你，為你幫助。蓑衣、斗笠，是龍王穿起行雨用的。農人有了它，可以遮陽遮陰，避風避雨，非常便於耕作的。於是他照著公主的話，要求了三件寶物，從此蓑衣、斗笠便傳到農人中間。

在旅途中他深得小葫蘆的幫助，渴了他向葫蘆裏的神靈要水喝，餓了要飯吃，住宿要房屋，都能一一如願。有一天，有幾個土霸，在前路等著，要搶劫他。葫蘆裏的神靈，便為他備了一乘官轎，一隊衛兵，使他像一個官的樣子，向前路走去。遇到了這幾個惡霸，便一齊拿下來，一個打一頓屁股，打得他們抱頭鼠竄了，於是他平安地回到家鄉。

回到故鄉，故鄉是更加貧困了。許多農人都在饑餓中，於是他借了葫蘆的幫助，掃除了強暴的壓迫，和許多農人，重新建起房屋，耕耘起土地來。土地上又遍開著花朵，散佈著芬芳的香氣。禾苗由枯黃漸漸變成綠色，變成金色，許多穿著花衣服的農夫衣婦們，排成隊，

在土地上勞動而且歌唱舞蹈，收穫著豐盛的穀子。在全體的快樂中，這一故事便終結。

龍女的故事來源於印度，唐人小說中已有《柳毅傳》，元曲中也有《柳毅傳書》和《張生煮海》，其他傳述於民間的也很多。小葫蘆很像阿拉伯傳說的《神燈》，現在收在《天方夜譚》裏。俄羅斯民間傳說有《幸福的魚》，也是萬能的，會幫助一個農人，治癒了流淚公主的憂愁，於是結了婚，情節同這故事同一型范，蘇聯現已攝成傀儡電影，曾來中國放映過。維護善人，懲罰惡人，正是中國農人在積壓下普遍的願望，所以這中間傾述著民族的痛苦與希求，有其實際的生活存在著，不僅僅是神話傳說而已。

這故事流傳的地區很廣，在耕作的田隴上，在村夜的星光下，常常傳說在婦孺與老人的中間，但傳播到另一個地域，便開放出另一樣花朵，於是種種變形出來了。寫在我的樂劇中，已減去原來的樸美，許多口語的智慧多半遺失了。

我有一個信念，就是民間的神話傳說，在文藝上應該儘量汲取，以灌溉民族文學的生長。是鄉土的也是最有世界價值的。不信你看希臘神話，全世界多麼愛好他。而Bible已被尊成聖經，像水樣流布到各處。我把中國的民間神話傳說，寫成樂劇，只是藝術形式的一種，愛好的，請隨你的方便，使用各種形式寫出來，贈送給中國的文壇吧。

【注釋】根據作者自存剪報整理。約作於1941年4月間，發表報刊及日期待考。樂劇，歌劇的一種。——編者

關於我國音樂舞蹈與戲劇起源的一考察

一 從勞動中創造音樂舞蹈

我國音樂舞蹈的起源，今從古代的遺物推斷，當不後於新石器時代。例如磬這一類的樂器，便是新石器時代的產物。河南安陽殷墟發掘的遺物中，有不少特磬，股與鼓不分，與石庖丁相似。這種古磬即起源於新石器時代。到了商代，方有編磬。從特磬到編磬，這是一個很大的進步，需要審辨音律，方能完成。今觀故宮博物院所藏洛陽金村出土的三個周磬，

上有刻辭，一為「介鐘右八」，一為「古先右六」，一為「古先齊座左七」。「介鐘」即「夾鐘」，「古先」即「姑洗」，皆古樂律中十二津的名稱。其左右排列次序，俱已注明，至此時代，其成績已頗可觀。可知古樂律器的本身，就可以說明它自己。鐘始於周代，特鐘與編鐘，在兩周青銅器中，有不少遺物。據王國維氏的著錄，特鐘真確無疑者，有七十九件，近三十年新出者，尚未計入。編鐘最著者有齊侯編鐘，汲縣編鐘。屬氏編鐘等，每套數目不等，最多者為十四個。由編鐘

到編磬，由特磬到編鐘，是中華人民從新石器時代，經過金石並用時代，進至青銅時代，在這一個悠久的時期中，對於音樂的偉大貢獻。

不僅創造了打擊樂器，而且逐步地把音階也從打擊樂器中發現。由於伴奏的金石樂器存在，使我們可以推斷在新石器時代歌舞的存在。

鼓這一種樂器，也是很早就產生，發掘殷墟時，在土層中有已腐爛了的鼓的形狀。鼓皮的花紋，尚很明顯。可惜這一塊泥土，未能完好的保存。青銅器中的銅鼓，鼓皮雖以銅為之，猶作鱗狀，模仿生物的皮的樣子。鼓的創制，當在漁獵時期開始，人類剝取了生物的皮所製成，古語說：「鼓之舞之」，鼓也是舞蹈的伴奏樂器。由於鼓的存在，可以推知舞的存在。

舞與舞原來也是一字的兩種不同寫法（詳後），史傳夏代尚巫，今巫作法。猶稱「禹步」。夏代以嗜好樂舞著稱，「祀神之舞，當時已很發達。如今推考夏代，也正當新石器時

代。由於古代留存的文化遺物與歷史文獻，使我們可以證明，在原始社會的新石器時代，中華人民已經創造了音樂與舞蹈。

至於戲劇，則較音樂舞蹈為晚出。在中國的原始社會中，尚無足夠的遺存文物，可以說明原始的戲劇情況。現在可知者，有大儺與角抵，為最古的兩種戲劇形式，容後再論。最早的戲劇，大概都與音樂舞蹈三位合為一體，即以音樂舞蹈組成了戲劇。若果要探究戲劇的起源，就必須先探究音樂舞蹈的起源。在原始社會中，那些簡單的音樂舞蹈，又與實際的生活密切地結合著。因此我們推究音樂舞蹈的產生，亦即由於人類勞動所創造。

從猿到人，是勞動把人類從動物中區分出來。人類由於勞動的需要，製造工具的需要，最先要求兩隻手的解放，軀幹必須直立，於是頸項的喉頭發聲器官，便也逐漸發達，由於人群中之勞動需要，作為人與人之間交換感情的一個主要形式，而產生了言語。

人類的語言與動作，均由在勞動中培養而成，勞動的方法愈進步，則語言與動作的變化愈多。歌舞的基礎，也便由此建立。鳥獸亦有能歌能舞的，因其不能如人類之勞動，故其歌舞亦只局限於一定的程度，不能如人類之發達。

人類的文化在勞動中發展，繼續積累，更使言語與動作，進步美化，盡其充分表達感情的任務，於是而成為美麗的歌詠與舞蹈。〈詩序〉說：「……情動於中，而形於言，言之不足，故嗟歎之，嗟歎之不足，故永歌之。永歌之不足，不知足之蹈之，手之舞之也。」這個說法與原始社會的情況相近，但還未能說出其主要的原因。在人類最初所作的一個簡單聲音，一個簡單舉動都是與現實生活有關的，都是與勞動有關的，唱歌與舞蹈的基礎，即由勞動生活中發展而來，人類勞動所創造的歌舞，也遠非其他鳥獸所能比擬。

原始人類在長期勞動過程中，必要過集體的共同生活，與自然鬥爭，與野獸鬥爭。當部

落對立時，更須與其敵人鬥爭，去克服一切困難。從互相維持生存的關係上，使團體聯繫得更加鞏固，而作為交換感情的言語，也更加發達。因勞動工具與生產方法的進步，使需要的生活資料增加。人類得到足夠維持自己生活的物質，而求增進快樂，於是由於勞動所發展的歌舞形式，也多樣變化，同時做了群體祝賀娛樂的藝術形式。音樂與舞蹈的發展，是人類文化前進的各種具體形態之產生，最初，即植基於人類的勞動生活中，最原始的樂器，也常常即是勞動用具。

使聲音與動作，合著有規律的節拍，這即是歌舞的基本形式。歌舞最初的功用之一，便是使群體的勞動，有協同一致的步驟，增加效能。同時並增加勞動的興趣，去調節勞動時所發生的疲困，以減輕工作中的辛苦。原始的人類更常在戰爭演他的喜悅，狩獵收穫等等實際生活上，去用歌舞表演他的喜悅，去用勞動推進音樂舞蹈。如歌的起源，即起於人類勞動工作時

的呼聲；樂的起源，即起於與呼聲並起的有規則的音響。例如中國古代相傳的「築城相杵」之歌，即工人「邪許」的勞動呼聲，作為基調。《宋書‧樂志》說：「築城相杵者，出自梁孝王。孝王築睢陽城，方十二里，造倡聲，以小鼓為節，築者下杵以和之。」這個歌就是建築工人勞作的歌，這個杵，就是勞動群眾的樂器，同時也做了勞動用的工具。《周禮》鄭注說：「狀如漆筒，而弇大長五尺六寸，以革挽之，有兩紐，虛無底，舉以頓地，如舂杵，亦謂之頓。」頓地為節，是勞動的拍子。由勞動用具變成了樂器。使工作在律動中進行，在工作下杵時的節拍，遂成為音樂的伴奏，而工人們「邪許」的呼聲，便成為勞動的合唱，其一致的動作，也即是舞蹈形式的完成。與此相類的，在目前中國社會中，尚不乏可舉的實例。如工人建築時的夯歌，農人擔糞時的「杭育」，船夫搖櫓時的合唱，碼頭工人抬貨時的合唱，採石工人打錘時的獨唱，以及

農村中插秧、採茶時的歌聲，都是在勞動工作時候發動的。這些歌都是勞動者自己的創作，多樣而樸素，帶著生命的活力，從原始社會開始，一直詠唱到今天。這些歌也可以說是勞動者創造世界的歌。勞動技術進步，生產資料增加，歌舞的藝術因此也更加發展。人類的文化，便在這些歌聲中向前邁進。歌與舞常是合一的動作，有舞往往有歌，中國古代常以歌舞並舉，如《商書》說：「恒舞於宮，酣歌於室。」即是一例。歌舞的一致，是自其發生就如此的，音樂的伴奏，也是如此。在勞動中創造了歌，創造了舞，並創造了樂器，這種統一的協和的律動，也即是勞動人民對於文化的重大貢獻之一。

二　音樂舞蹈發展的動因

勞動是原始社會表演歌舞的動因，從蒙昧時代人類文化逐漸向前發展，音樂與舞蹈也逐

漸多樣的發展。起初表演者大率為一部落之全體，無以此為專業的。到氏族社會，人創造了神，為溝通人神，於是才有了「巫」，發展了祀神的巫舞。到奴隸社會，階級發生，為供上層的娛樂，於是才有了「倡優侏儒狎徒」，「為奇偉之戲」。到封建社會，於是而有「俳優」成為貴族的娛樂品，同這個社會相終始。

早期人類歌舞的表演大概有以下各種動因。這些因素又是不可分開孤立去看，常常是互相關聯的。為了說明其內容，權作如下的分析。

一是對於勞動成功的慶祝。人類在勞動過程中本來就發動了歌舞，勞動而有了成果，更激起了無上的喜悅，於是用歌舞去加以表演。如讚美戰爭的勝利，狩獵的豐盛，與畜牧時期的牲畜繁殖，農業時期的收穫完功，從古代都留下很多有關的樂章。古代的舞蹈分為文舞與武舞，武舞更是從戰爭狩獵中發展而來。

二是對於自然的崇拜。勞動創造了人，人在勞動過程中又創造了神。神是在人類會思維時產生的。原始人與自然鬥爭，因為尚未發見宇宙中的科學原理，不能控制自然。自然界能給人類以恩惠，也能給人以災禍，恐怖惑疑，因生畏敬。由於積久的生活經驗，誠恐自然破壞了畜牧農業的勞動成果，危害了人類的生存，於是崇拜自然的觀念以起。將自然界的種種現象，都賦予人格化，以為可以有權力為人禍福。人類不僅想求得善神的保護，而且想借著善神的力量，以防範惡神之惡的行為，於是而有祭神的歌舞。用崇拜而思獻媚，假歌舞以祈福佑，中國與歐洲相同。媚神歌舞成為巫的專職，神成為超人的階級。在奴隸社會中，奴隸主更用神權統制，使奴隸馴服，加強發展了宗教。到了後來封建制度形成，私有資產發達，於是產生了專業優人，從事神轉而事奉封建主。但演劇祀神祈福之風，猶未盡滅，我們看鄉村的賽會社戲，這原始的遺俗，還一直保存至今。

三是對於祖先的祭祀。祖先在原始人的信仰中，變為後裔的保護神，以為可使宗派延長，事業興盛。從福利出發，仍是唯物的要求。故從氏族社會時代起，到奴隸社會和封建社會，都最重祭祀祖先的舞樂。或誇耀祖先的武功，或稱美祖先的盛德。尊祖敬宗成為封建社會的重大事件。所以劉師培說：「上古之時，最崇祀之典，欲尊祖敬宗，不得不迫溯往跡。故《周頌》三十一篇所載之辭，上自郊社明堂，下至籍田祈谷，旁及嶽瀆星辰之祀，悉與祭祀相關。《魯頌》、《周頌》，莫不皆然。」大概崇拜自然與崇拜祖先並重，祖先也即是能福人的善神之一。如《詩經》中〈烈父〉、〈有容〉諸篇，因諸侯助祭而作，〈憫予小子〉為朝廟之詩，至如《魯頌・閟宮》亦為追祀先公而作。《商頌・常發》諸詩，則皆是祭祀的樂章。《周禮・大司樂》也說：「舞〈雲門〉以祀天神，舞〈咸池〉以祭地示，舞〈大磬〉以祀四望，舞〈大夏〉以祭山川，舞

〈大濩〉以享先妣，舞〈大武〉以享先祖。」祭天地山嶽川澤與祭祖先並重，祖先崇拜與自然崇拜，同樣支配著古代人的心靈，就古籍中所載的這些樂章與舞蹈，尚可考見一斑。

四是對於兩性的誘惑。性愛是人類的本能，人類必須借兩性的生殖而延續。故原始人類，對於性生殖的崇拜，亦極富於神秘的意味。大概男性與女性雙方都想極力求得對方的喜悅，因以活潑的姿態、美麗的聲音，努力去表演，藉以引起對方的注意，遂導歌舞的先路。因此也更逐漸進步。原始社會的情況，在近代少數民族中，尚有遺留。在陸次雲的《跳月記》、田雯的《苗俗記》裏，都記述到苗民舞蹈的情況，說是每當春月，男女相悅，夜間各擇愛侶以去。這與中國古禮（《周禮・地官・司徒下》）所記中春之月，於是時也奔者不禁。古詩《國風》中所記溱、洧之間，採蘭贈芍，士女相謔的風俗，也正相

同。至今廣西省境苗、瑤民族的歌墟，在月下集合青年男女，歌舞擇偶，尚是原始社會男女結合的古俗。

以上各動因，常常互相聯繫，也常常幾種同時存在。如崇拜社神，歌舞祭祀，為中華最古的風俗。但社神即是土穀神，實與勞動收穫有關。社神又是祖先神，生殖神，則與祀祖戀愛，都有密切的聯繫。中華人民最早建立了農業文化，土地與勞動，為一切發展的根源。樂舞的進步，即由生產進步，物資增多，人類由蒙昧而進於文明。社會向前發展，也促進了音樂舞蹈的發展，使其複雜而多樣。於是逐漸的改進了原始簡單的狀態。

三　原始的音樂舞蹈形式

歌唱是音樂中最古的形式，聲樂應先於器樂。先有歌舞，而後有樂器伴奏。頓足與擊掌為節，便是最早的伴奏方法之一。因為人類自身的官能肢體，由於勞動的發展，就能歌舞，無須假助於其他的工具，假助於工具而增加娛樂的藝術，使其更為協和美善，這是人類文化更加進步的表現。但原始的歌曲是異常簡單的，在音調上，往往僅由兩三個高低不同的音律的組成，歌曲的內容也很貧乏，甚至有時毫無內容，一個歌曲中只有一兩個音繼續不斷的重複。如現今各地建築工人的打夯歌，嘉陵江上的船夫歌，都是如此。用一個「哦」的音，可以反復唱得很久，配合的方法是有時提高而有時降低。就現今這些落後的歌唱中，仍不能超知原始的形式。其內容縱有時擴充，還可推過原始的限度，只能悅耳和提高情緒，不能敘述任何事件。舞蹈的簡單形式，也是如此。其程度的幼稚，較之唐以後的歌舞劇，是距離得非常遼遠的。但這些都與勞動有直接關係，在勞動中創造出的音節，也為後世進步的樂舞，奠下初基。

舞蹈的最古形式，已不可考，到了周代，

才區分為文舞與武舞，文舞與武舞，是從原始的舞蹈發展的。其淵源必然很早，其初型當尚遺存。這種舞蹈的發展，是經過長期的勞動而來。根據古文獻的記載，「〈象武〉為武舞，器用干戚；〈夏篇〉為文舞，器用羽籥。」（見《公羊傳》及《文王世子》注）文舞與武舞的起源，都與原始人類實際生活，關係很深。文舞執羽旄，應為漁獵時代原始人類獵得後的愉快表演。《周禮》所載的舞有旄舞、羽舞，羽大概是鳥羽之類。旄大概是牛尾之類，都是吃剩的留作好玩的東西，猶之爪牙貝殼之用作裝飾一樣。羽旄除用為舞蹈的道具外，更作為戰鬥服飾旗杖的裝飾，直到現有的京戲中，尚繼續保存著。《周易·漸上九》說：「鴻漸於陸，其羽可用為儀。」《呂覽·古樂篇》說：「昔葛天氏之樂，三人操牛尾，投足而歌八闋。」皆與狩獵有關。考舞字最古的形狀，甲骨文與鐘鼎文，都作人操牛尾或鳥羽的樣子。這種原始人分配獵物後的愉快情形，到後來便產生在正式的用於祭禮的舞蹈中，成為宗教舞的主要形式。傳至後世的「登歌樂」，尚執旄羽以舞，直到現代朝鮮所保存的古舞，還可以看見手執旄羽的古代舞蹈的影子，雖然久已加過歷代的進步裝飾，不再是上代樸野的原狀了。

武舞執干戚，始於人與獸鬥和人與人鬥。在原始社會的狩獵中，在部落種族的戰爭中，安放了武舞的基礎。武舞正是表演戰前的準備或戰勝的愉快。劉師培解釋舞樂的起源，即以為係訓練戰伐之用（見劉著《古樂原始論》）。舞時最重步伐的一致，使群眾的動作，成為一個動作。《國語》所謂「旅進旅退」，說的是兵戰情形，也可以施之於舞蹈的紀律。原始氏族社會，最重集體生活，群的一致的行動，是其基本的生活要件，戰爭是如此，平常也是如此。戰爭舞由於群的祈禱和祝賀，與祀神舞也相關聯。原始的武舞，到了封建社會，有了意義不同的演變，成為講武誇功

245

的閱兵式的種種表演。至中世紀唐代的《太平樂》、《秦王破陣樂》等，「作鵝鶴之陣」，舞者常數千人，當時的所謂舞，實際與現代的閱兵式大致相同。《周禮》有舞師，掌教兵舞，舞師即是對群眾的訓練與指揮者。以其所有的知識與方法，傳給學習的成員們，其由來應已很久了。舞蹈是人類集團的動作，動作一致，有帥領之，手執干戚，旅進旅退，這便是戰爭的雛形。

原始人曾經以狩獵為生，鬥獸舞也是武舞的一種，在周代銅器的獵壺上，在漢畫的石刻上還留下此類鬥獸題村的圖畫。由於表演狩獵跳舞，而有類比獸類動態的舞蹈形式產生。在歐洲曾發現新石器時代的搖響玩具上，刻繪著舞獸的圖畫（見 V.Friche《藝術社會學》插圖）。在中國的古書上，也記載著「予擊石拊石，百獸率舞」的文獻。擊石拊石伴奏的節拍，當產生於石器時代，石磬正是這一類的打擊樂器。《爾雅‧釋樂》說：「大磬謂之

磬」，漢人注解說：「大磬似犂錧」。在石器時代，除了蠶殼曾作農耕具外，或許石磬的作為樂器之前，也曾作過農耕具。大磬似犂錧，不能說與勞動用具偶合。今觀殷墟所出石器遺物，考古學者命名為古磬的，都鼓股不分，與石庖丁相似。磬之前身也由勞動用具演變而來，可以斷言。至於「百獸率舞」，當為人蒙獸皮的擬獸舞。在甲骨文中，衣，裘兩字，均作衣獸皮的圖樣，人蒙獸皮而舞，與古希臘之人蒙羊皮而舞，情形或當相類。又古時人獸與神不分，放逐的人如「四凶」均目為獸，且加以「饕餮」各種惡名。大儺之逐獸，在部落戰爭時期，已開其端。敗者為獸為奴隸，勝者為尹為統治者，「庶尹克偕」，正是以奴隸為娛樂的情形。有人以為百獸率舞為模仿圖騰（Totem）舞蹈，也還是人披獸皮，人似獸態的意味，不過是宗教式的一種。模仿獸類的舞蹈，作為戲樂，在漢代尚很發達，這情形，漢人張衡的《西京賦》裏還記載著。

而從「舞」與「武」兩個原來的字形，加以推考，文舞叫作「舞」，武舞就叫做「武」。「舞」就是持旄羽的動作，「武」就是持兵器的步伐。「舞」的初義是「爽」，甲骨文「舞」「無」兩字，都寫作爽或爽，在金文中變化得筆劃較為繁複，但都是人持旄羽的樣子，巫字也從這個字變來。因其善舞，故稱為巫。武字甲骨文。篆文均從戈從止，金文亦從戈，作人執干戈前進的樣子。惟《戊辰彝》從戊作戚，戊為斧類，蓋古代的武舞，持戈、持幹、持戈、持盾都可以，凡持兵器，皆是武舞。「武」與「舞」兩字，古代又常通用，例如詩《大雅・維清・小序》「象舞」，《禮記・仲尼燕居》作「象武」；《春秋》莊十年，以蔡侯「獻舞」歸，《穀梁傳》作「獻武」；《論語》「韶舞」，《春秋・繁露》作「招武」，《論衡》作「韶武」；《史記・刺客列傳》之秦舞陽，武梁祠刻石作秦武陽。因此我們知道「舞」字也可以寫作「武」字，聲

韻完全相同，武字在原始社會中的古義，也就是舞蹈，不過區別為持兵器的舞蹈與持羽旄的不同而已。原始的舞蹈，有行列舞與環陣舞兩種形式，行列舞是對敵或獸的進擊，環陣舞是對敵或獸的包圍，古來的所謂八佾、六佾、四佾、二佾，應是八列、六列、四列、二列的意思。這種團體的行列舞，手持兵器，也即是武舞，在原始社會中是很普遍的。

四　原始的戲劇形式

戲劇的起源，與武舞關係甚大，是帶著戰鬥的意義而俱來的。照戲劇兩個字的原形上，便可以推測出武舞擬獸舞的形式。戲劇兩個字繁體作「戲劇」，都從虎，戲字從戈，劇字從刀，都是披虎皮而戰鬥的樣子。所以漢許慎《說文解字》說：「戲，三軍之編也，一曰兵也。」戲劇可以說是始於兵舞的。擬獸的裝飾，而作威赫的戰鬥，即是中國戲劇裏假面化

妝的開始。在現存的京戲中，手持戈矛刀劍戰戟，頭有角，與軒轅鬥，人不能向。」今冀州有樂曰蚩尤戲，其民兩兩三三，頭戴牛角以相抵。漢造角抵戲，蓋其遺制也。」蚩尤是苗族戰爭的領袖，所以死而為戰神，即是敵對的氏族也崇敬。在《史記‧封禪書》中，謂蚩尤為自古而有的八神之第三神，是主兵的。《史記‧高祖本紀》說：「乃立季為沛公，祀黃帝，祭蚩尤於沛庭。」《集解》應劭引《左傳》說：「黃帝戰於阪泉，以定天下，蚩尤好五兵，故祀祭之，求福祥也。」黃帝與蚩尤，是古代兩個氏族部落的領袖，《山海經》說：「蚩尤作兵伐黃帝」，《史記》說：「黃帝與蚩尤戰於巨鹿之野」，都是以戰鬥著稱的。蚩尤在古代社會中，更有好幾種傳說，如《呂覽‧蕩兵篇》載：「蚩尤非作兵也，利其械矣。未有蚩尤之前，民固剝林木以戰矣。勝者為長，天子之立也出於長，君之立也出於長，長之立也出於爭。」

《述異記》載：「秦漢間說：『蚩尤耳鬢如劍鬥的武士，「虎頭盔」與「虎皮戰裙」，也還是服裝道具之一。人民通常以「虎背熊腰」來形容武士。角力與戰鬥，是戲劇的原始形式。「角抵」與「大儺」，便是從遠古流傳下來的兩種原始戲劇。

角抵的起源，據流傳的文獻看，始於原始社會部落種族相對的鬥爭。國家的起源，是由於種族部落的戰鬥，勝者與負者發生了階級的對立，因而產生了國家這個壓迫的機器。戰爭領導者的族長，生時怎樣變成諸侯，死後怎樣變成神聖，宗法制度的怎樣遞變，封建制發的怎樣形成，都可以在角抵的傳說上看出來。

在古史上黃帝領導的這一氏族，佔有了黃河流域，把蚩尤領導的這一氏族，驅出了黃河流域。在原始社會中，這是一次劇烈的戰爭，據秦漢間傳說，角抵戲就從蚩尤而起。鐵的發明，與作戰利器的製造，也與蚩尤這一氏族有關。蚩尤正是原始社會中一個神異的人物。

又《管子‧地數篇》說：「葛廬之山，發而出水，金從之，蚩尤受而制之，以為劍鎧矛戟，是歲，相兼者諸侯九。」當由石器進步到銅器時代，再進步到鐵器時代，新兵器的製造，與作戰技術的進步，都是勝利氏族兼併的主因；蚩尤能造新兵器，所以他是新武器氏族的族長。他在生時能威震遠近，死後在原始人的信念中，成為戰神，他們將新武器當做他族長的「耳鬢」。這便是蚩尤的威權的象徵。《龍馬河圖》說：「顓頊首戴干戈。」人的頭上何能戴干戈呢？這與耳鬢如戟的意義，正是相類。

《龍馬河圖》又說：「蚩尤兄弟八十一人，並獸身人語，銅頭鐵額，」兄弟八十一人，應是一部落成員的戰士群；獸身人語，是人披獸皮，類似獸的化妝。「戲」為「三軍之偏」，殆起於此。銅頭鐵額當是使用銅兜鍪的形狀，前歷史語言研究所於一九三六年在安陽發掘殷墟遺物中，即有銅面具和銅兜鍪，顯然是當時作戰的用具。又《昭明文選》後漢張衡《西

京賦》說：「蚩尤秉鉞，奮鬣被般，禁禦不若，以知神奸，魑魅魍魎，莫能逢旃。」奮鬣被般，正是化妝一個猛獸的樣子，在宗教法術上看起來，可知漢代蚩尤傳說，不僅用於「角抵」，並且在「大儺」裏也使用著，可以說蚩尤和方相，大儺和角抵，有深切的結合。

「大儺」從原始人鬥獸而來，其後成為戲劇性的表演。它含有宗教性的迷信，是一種驅祟的神舞。《禮記‧月令》說：「季冬之月，命有司大儺旁磔。」在一年之終，作一次這樣的表演，應是從人類狩獵時期所遺存，而且它和喪葬的儀式也有很大的關係。《周禮‧夏官‧司馬下》說：「方相氏，掌蒙熊皮，黃金四目，玄衣朱裳，執戈揚盾，帥百隸而時難（儺），以索室驅疫。大喪，先柩；及墓，入壙。以戈擊四隅，毆方良。」時儺即是從事於儺，儺便是驅逐除卻的意思。即是把疫鬼為害的東西驅出去。這是在室內做的宗教性的舞蹈，此外還在喪葬時使用，先柩即走在喪棺之

前，去驅除墓壙內的惡鬼，這是為了防備侵害死者做的，用意與保護生者一樣。據江紹原氏的研究引《白澤圖》云：「故廢丘墓之精名冗，而丘墓之精名狼鬼。」冗與狼鬼，即是方良，方良只是那或說是山精，或說是水神，或說是山川之精物的罔兩，一名被析為二，魍魎、罔浪、罔閬，或方良，罔象，寫為無傷也都可以（見江著《中國古代之旅行研究》），這文字不同的寫法，都是聲轉的關係。據郭沫若氏說：「罔兩在古代應實有其物，驅方良殆即逐獸，南洋人古為漢族所逐，由中原退去，但語言頗有殘留，今南洋人謂猩猩為Orang（人）Uten（林）。意為林中之人，罔兩之發音，與Orang為近，殆即人與猩猩的搏鬥。」此說尚須存疑，未敢確證其如此。但卻是一個嶄新的意見。如「禺」「鬼」之類，古即實有其物，為獸類之一種，罔兩在古代大概也是一種獸類。人獸相鬥，演變而為風俗的舞蹈戲劇。《堯典》所記的「百獸率舞」，「庶尹克偕」，百獸與方良，管獸的官庶尹與方相氏，應是此種風俗的淵源。《堯典》雖為後人追記，當亦有所傳承，方相氏在其開始，便是戰勝者統治者的化身。作為威權的象徵，遂具有驅疫除怪的宗教上的威靈，遍及古代的人民中間。在周代既見之於《周禮》，孔子也有「鄉人儺，朝服而立於阼階」的記錄，其後在統治者的朝廷之中，也常舉行此種儀式，在《後漢書‧禮儀志》裏，在張衡的《東京賦》裏都詳細的記載著。就漢代遺留下的禮俗文獻資料看，角抵與大儺在當時都有很大的發展。威赫的服裝，恐怖的怪面，狂躁的叫喊，更存留著原始時代獵獸搏鬥的樣子，遂展開了中國戲劇最初的一頁。

五　現代戲曲的溯源

假使我們把現代戲劇中最主要的京戲，作一仔細的研究，並追溯其起源，我們可以知道

這正是過去各種戲劇藝術發展的總和。每一事物，每一動作，都有其歷史的根源。他集合了以前的歌舞戲與地方戲，熔為一爐。過去研究京戲，常以為導源於傀儡戲，但這不過是其中滲入的一種成分。我們若果對傀儡戲加以研究，其組成也是集合過去的各種劇藝舞藝而來。傀儡戲起源於漢代的「喪家之樂」，再上溯還可關聯到古俑。俑也即是以舞蹈得名，跳躍驅逐壙墓中的惡鬼，故為喪家之樂。傀儡戲在唐代，尚作為喪禮祭盤，他一直和祭典有關，而且和喪禮有關。古代明器，以陶土製成的偶人代替了芻木的偶人，於是遺存遂多。在奴隸社會和封建社會中，常以樂人殉葬，漢、唐的陶偶，尚多仿樂人的姿態。六朝以來，受了印度的影響，傀儡戲有了新的發展。機關變化，逞新鬥奇。到宋代如《都城紀勝》。《夢梁錄》等書所載，傀儡戲的花樣更多。唐宋時代，便很盛行。如今所演鍾馗嫁妹、范仲禹戲中之殺神等，猶可見吐火的場面，一直流傳到今天。

傀儡戲曾進入宮廷，到清代即名宮戲，演員由宮禁的閹豎擔任。票友初演戲，名為「攅筒子

的」，所演的也即是宮戲。自昆腔雜亂代興，四方之技，匯於京師，傀儡戲也起了變化。但傀儡戲的舞臺術語，仍有一些殘存在京戲之中，如「吊場」、「開絞」等名詞，是與提線傀儡頗有關係的。但傀儡戲在京戲中所占的成分並不多，在縱的方面，京戲它傳承了古代的各種劇藝舞藝，在橫的方面，它又集納了各種地方戲曲，才成為今日的情形。

京戲形式之一的打武戲，若追究其起源，可以遠溯到漢代的角抵百戲，而且可以上承最古的武舞。如《鐵龍山》等劇，稱為「起霸」的場面，實際便是武舞的場面。京劇中有些從始至尾，不用弦索，場上金鼓齊震，純以武技雜入西域的幻術，吞刀吐火的表演，到了唐娛眾，便是角抵百戲的再現，漢以後的百戲，代，便很盛行。如今所演鍾馗嫁妹、范仲禹戲

京戲的臺步，即是舞蹈，當演員出場之前，便有音樂領起，而且必須俟音樂作到分寸，方可出臺。如出臺人早，名為冒場；太晚名為誤場。出臺後，走動時均係有規定的姿式，即舞式。故舞蹈在京戲中所占的成分很重。每一動作，都有音樂伴隨。走動時不但須有姿勢，且須有板眼，步伐與節拍相應。這是中國劇在世界歌舞劇中自己養成的一個特色。

出臺時的姿式，尤須美觀，其說白唱詞，輕重急徐，抑揚高下，均有音樂伴奏。由於長期的演唱，其藝術遂成定型化。京戲雖然淵源於民間戲劇，但到彙聚北京而後，卻由封建貴族培養而成。劇情多從封建階層的嗜好出發，而把濃重的封建道德，注入其中，其來自人民中間的劇本，則遭了人民反抗統治者的情節，而删除了許多新劇本；依附封建階層的文人，又創作到修改或禁止，遂使京戲成了封建階層的娛樂品，逐漸失去了勞動人民的反抗精神，走上了鄉村樸野的情調，與古劇相去漸遠。如今封建

階層既被打垮，封建藝術也失去了依託，其本身若不變更，便會遭到滅亡。但京戲既有其長久的歷史，既是人民所喜愛的東西，既從各種舞藝劇藝聲調音樂發展而來的總和，既然為中國的文化遺產之一，則放置不管，任其生滅，便是未盡到我們當前的責任。把京劇中的封建道德清洗掉，封建的情節删除掉，把人民的反抗情緒發揮起來，樸素情調恢復起來，修改封建時代遺下的舊劇本，創作新時代需要的新劇本，把封建階層從人民手中奪去的藝術，再交回到人民手中，把一切的優點，音樂唱做舞蹈服飾等等都合理的發展其藝術，去其違反時代的內容，發揚其藝術的形式，則京戲在社會主義的社會裏，將繼續有其光輝的前途。研究它，改進它，使其適合新社會的要求，以擔當它為人民服務的工作，這將刻不容緩。

京戲早期伴奏的樂器，尚用笛子，秉承著昆曲的舊規，後始改用弦索，如三弦、月琴、京胡、二胡等。但至今各劇，因腔而施，或用

笛子，或用嗩吶，或用弦索，並未融渾為一，都各保持其各種地方腔調歷史的傳承關係。樂器只局限於這幾種，腔調只局限於這幾種，在今天已覺有其再發展的必要。為了適應新社會的要求，則新樂調、新樂器，也應加入，方能把新的內容表現得更為豐富。一切舊的唱工、做工、樂器、切末、行頭、臉譜、身段，在過去都不是一成不變的，社會在演變，戲劇也繼續在演變，過去是如此，今後也還是如此。主張墨守成法定視的人，大概對於京戲的過去階段，並未考查。如果追溯源流，可以知道它永遠在變動中去改進它的本身。京戲來自民間，也同其他的事物一樣，曾被選入宮廷，到了宮廷的承應戲，遂墮落到極點。今天它仍要回到人民中間，發揮它的力量。京戲被掌握在封建階層手裏，便成為麻醉人民、統治人民的武器。若被掌握在人民手中，便成為消滅封建，教育人民的武器。原始的戲劇產生自人民中間，今天的戲劇，又要回到人民中間。衣錦還鄉，有了更好的內容。這個人民的藝術，既為人民所愛，便必須好好培養灌溉，使其滋生在新的土地上，更結新的果實。

六　簡短的結論

在原始時代，中華人民從勞動中創造了音樂、舞蹈與戲劇，因此最早的音樂、舞蹈、戲劇，是和人民的實際生活密切聯繫在一起的。這三者也便是勞動人民對於文化偉大貢獻的一端。最早的樂器，便是勞動的工具。人民用歌唱、舞蹈、戲劇，鼓起他的勞動的戰鬥的熱情，又用勞動戰鬥工作，豐富了歌唱、舞蹈、戲劇的內涵。到封建社會形成，音樂、舞蹈、戲劇也就有更新的發展。到今天社會主義的社會，戲劇又賦予了新的任務，從人民中律，也便是勞動的節拍。最早的樂原始社會解體，豐富了歌唱、舞蹈、演變，文舞與武舞，大儺與角抵，時特定的藝術形式。

間來，將再回人民中間去，消滅封建、教育人民、歌頌新社會的成績，讓原始時代勞動人民的戰鬥精神得到新的發展。

【注釋】原載《人民戲劇》1卷6期，1950年9月出版。——編者

東漢畫像石樂舞圖拓片河南南陽。

編後瑣語

常任俠先生自幼愛好戲曲藝術，一九二二年入南京美專時，正值中國早期話劇在南京衰而未亡、現代話劇新而未興之際，在洪深、侯曜等倡導者影響下，開始嘗試校園戲劇演出活動。一九二八年考入國立中央大學中國文學系後，師從戲曲大師吳梅先生，從事戲曲創作，並擔任學校戲劇社團負責人，投身話劇演出活動，與當時南國社、復旦劇社、中國旅行劇團、上海業餘劇團、中國戲劇學會、國立戲劇學校等京滬戲劇團體、專業學校乃至以後的日本戲劇社團密切聯繫，從而結識了謝壽康、余上沅、陽翰笙、馬彥祥、曹禺等一批為推動中國現代話劇運動而努力的同志。曾參與唐槐秋、田漢等人編劇或執導的《未完成之傑作》、《復活》、《盧溝橋》等戲劇演出；亦為一九三五年在南京成立之「中國舞臺協會」發起人之一。他在《中央日報》、《新民報》、《國立中央大學半月刊》、《文藝月刊》等黨營民營學校報刊中，撰寫發表戲劇研究和演出介紹文章，呼籲在首都建築戲劇院所，為現代戲劇改革與發展共同奮鬥。抗戰爆發後，常任俠先生曾一度棄教從戎，加入國

255

民政府軍事委員會政治部第三廳六處，與郭沫若、田漢、洪深諸人主持抗戰戲劇宣傳工作，除組織各演劇隊、劇團舉行巡迴演出外，也親自從事劇本創作，選取中國古典與現實題材，嘗試運用多種戲劇體裁來表現弘揚民族精神、抗擊外來侵略，堅定抗戰必勝之信念。隨後任中英庚款董事會協助藝術考古研究員，從事漢唐間西域樂舞百戲東漸史專項研究，將「一二千年來茫無由緒之百戲問題，挈其綱領，成立相當明晰之鄞郭，在我國學術史上其可珍視。」（傅抱石評語）研究學術之餘，曾應聘擔任大學教席，講授中國音樂、戲劇史及戲劇文學選讀等課程，並應邀指導社團戲劇演出，擔任導演職務。中華人民共和國建立後，常先生自海外歸來，參加文化建設工作，教學研究之餘，仍參與戲劇改革工作，熱心戲曲創作，試圖運用對民間故事體裁的改編演出，繼續堅守「民間的神話傳說，在文藝上應該儘量汲取，以灌溉民族文學的生長。是鄉土的也是最有世界價值的的。」（《神話傳說與樂劇》）之信念，實踐自己對社會進步的追求與夢想。

由於作者具有良好的古典文學、戲曲藝術根底，喜好傳統詩詞與新詩創作，注重採集民間藝術精華，將中國古典美學、戲曲知識運用自如地體現在他的戲劇創作和研究之中，通過對歷史事件和故事的全新藝術創作，構築出具有強烈現實感的藝術世界，鮮明地表達了自己的時代情緒，率直地表露了自己的追求和嚮往，賦予這些作品以厚重質實的文化內涵和悲歌慷慨的豪放氣勢，具有獨特的美學意境。

作者曾自況早年從事戲曲創作：「昔年就學南雝，嘗從瞿師問南北聯套排場之法，燕閑之日，尤喜讀北劇，特心知其意，而未能工。嘗試制《鼓盆歌》、《田橫島》、《劫餘灰》等四五劇。大學曾為刊印。」集中收錄的雜劇《田橫島》是目前查見到之最早劇本，為作者就學於中央大學時所作，乃是以親身經歷和內心感受為基礎，借田橫故事激發民族精神、反

對日寇侵略之作。作品感情激越，格調高亢，具有強烈的抒情色彩。

一九三一年夏創作的四折雜劇《祝梁怨》，並經吳瞿安先生點校，頗有雜劇風貌。據寧波天一閣藏的鐘嗣成《錄鬼簿》記載，《祝英台死嫁梁山伯》雜劇，為元代白樸所作，今存劇名，未見原作。《祝梁怨》之作，當補白樸原作遺亡之憾。作者一九三五年赴東瀛研學時，曾攜至日本，得到學人好評。

一九三八年創作的獨幕劇《後方醫院》，是作者為適應戰時演出需要而從事的一種新體裁的嘗試，這部根據實地採訪來創作街頭活報劇的形式，顯然不為作者所擅長。緊隨其後創作的《亞細亞之黎明》歌劇，則記錄了當時武漢抗日戰爭中的火熱情形，群眾對抗戰必勝的堅強信念，以及抗戰初期國共合作的大好形勢。其中不僅收錄了作者創作的抗戰歌詞，也有戰地服務團、青年戰團歌詠隊等所作的歌詞，作為抗戰文藝的珍貴資料，具有不容忽視的特殊價值。

一九四一年春夏之交開始創作的歌劇《海濱的吹笛人》，取流行於故鄉潁河流域的民間故事為題材，曾由胡靜翔制譜，據說該劇本曾在香港發表，有待查考。同一時期創作的歌劇《木蘭從軍》仍舊運用了傳統故事，這一題材在中華民族陷於危難的階段，尤為戲劇、電影作者所熱衷改編演唱，起到保家衛國，抗擊敵寇，激勵民眾的作用。作者將故事分為《辭家》、《塞上》、《凱旋》三幕。該劇的寫作於一九四一年十一月十九至二十日，僅用了兩天的時間，手不停揮，一氣呵成，思緒泉湧，暢快淋漓，從中可以看到作者的創作激情和深厚的文學功底。以上兩劇片段曾由作者在音樂幹部訓練班講課及文藝晚會中多次朗誦，足見自喜之情。《木蘭從軍》劇本後曾收入中宣部所編戲劇叢書中，可惜的是作者未曾知道。此劇本為編者多年前歷盡周折從重慶圖書館查閱複製而得，以期得到更加廣泛的傳播。

257

四幕音樂話劇《龍宮牧笛》創作於一九五三年，當時是應中國青年藝術劇院兒童劇團的邀請創作的。劇本完成後送交有關人員審閱，褒貶各異，最終以作品主題淡化階級矛盾而不合時宜之論佔據上風，致使未能上演。

一九七七年，作者又重新修改了根據廣西民間故事改編、創作的六折雜劇《媽勒帶子訪太陽》，交由葉仰曦制譜。前僕後繼，追求光明之主題，寓意了作者堅持真理、勇往直前的信念。一九九二年作者曾為補作《前言》一篇，述中國戲曲演進發展源流，強調在吸收傳統藝術表現形式上，充入新的時代氣息，使業已瀕臨滅絕的戲曲藝術獲得再生。而取僅族古老民族故事，以元雜劇的形式寫出來，正是試驗。「至於唱腔，則北曲南曲的唱法，久被昆曲代替，非複本來，前人能變，今人亦可再變。所以也不必受昆曲的羈絆，可以自度新腔。」表達了作者對戲劇發展應當與時俱進的積極態度。從歷史上考察，元雜劇作家以直面人生的

現實精神和純熟精湛的藝術技巧，創作出一大批曠世傑作，不僅成為我國古代寫實主義文學的一個新的里程碑，也為中國的文學思想提供了不可多得的形象資料。而通過常先生近半個世紀的戲劇創作，自雜劇始而終於雜劇這樣一個輪回演變的創作過程來看，也是耐人尋味的。

作者在從事戲劇創作與演出實踐之外，還曾不遺餘力地進行戲劇理論探索和演劇評論，發表了相關論文和劇評。集中精選了部分篇章，作為研究作者戲劇理論與中國現代戲劇活動實踐的參考資料。

常先生於東方藝術論的研究成就，早為中外學界所公認。然而，詩歌與戲劇創作則為他治學生涯中與之並舉的不容忽視的重要內容。從時間跨度上考察，從上個世紀的二十年代至八十年代，作者創作的劇本約有十餘部，劇評數十篇及中國戲劇舞蹈史學研究專著等，幾乎伴隨著他的治學生涯，直到生命的最後。

其貫通古今、融匯中外，著眼民族精神，追求雅俗
共賞的戲劇創作藝術風格，誠為當世所罕見。學術
價值如何，自待品評；而將這些歷盡戰火硝煙和政
治運動劫難之後保存下來的文字進行搜集整理、結
集出版，以為世人提供研究、欣賞的初衷，相信不
惟作者之私念，更是文化傳承、社會需要之使然。
本集雖不盡完善，但大致勾勒出作者在這一領域創
作、活動的軌跡。這，不能不感謝常夫人郭淑芬女
士多年以來精心保存原始資料，一以貫之地為使這
些珍貴的文化遺產得到傳承而所作的種種努力。由
於她的委託，以及蔡登山先生的鼎力相助，秀威資
訊有限公司同人的共同努力，使得該書得以如願出
版，先生幸矣，讀者幸矣。

沈寧　二〇一一年八月十五日
溽暑大雨中於京城殘墨齋。
時值抗日戰爭勝利六十六周年紀念日

美學藝術類　PH0070

亞細亞之黎明：常任俠戲劇集

作　　者/常任俠
編　　注/沈　寧
整　　理/郭淑芬
責任編輯/蔡曉雯
圖文排版/王思敏
封面設計/陳佩蓉

發 行 人/宋政坤
法律顧問/毛國樑　律師
印製出版/秀威資訊科技股份有限公司
　　　　　114台北市內湖區瑞光路76巷65號1樓
　　　　　電話：+886-2-2796-3638　傳真：+886-2-2796-1377
　　　　　http://www.showwe.com.tw
劃撥帳號/19563868　戶名：秀威資訊科技股份有限公司
　　　　　讀者服務信箱：service@showwe.com.tw
展售門市/國家書店（松江門市）
　　　　　104台北市中山區松江路209號1樓
　　　　　電話：+886-2-2518-0207　傳真：+886-2-2518-0778
網路訂購/秀威網路書店：http://www.bodbooks.com.tw
　　　　　國家網路書店：http://www.govbooks.com.tw
圖書經銷/紅螞蟻圖書有限公司
　　　　　114台北市內湖區舊宗路二段121巷28、32號4樓
　　　　　電話：+886-2-2795-3656　傳真：+886-2-2795-4100

2012年2月BOD一版
定價：340元
版權所有　翻印必究
本書如有缺頁、破損或裝訂錯誤，請寄回更換

國家圖書館出版品預行編目

亞細亞之黎明：常任俠戲劇集 / 常任俠著. -- 一版.
　-- 臺北市 : 秀威資訊科技, 2012.02
　　面；　公分. -- (美學藝術 ; PH0070)
BOD版
ISBN 978-986-221-896-9(平裝)

　1. 中國戲劇　2. 劇評　3. 戲劇劇本

982　　　　　　　　　　　　100026289

讀者回函卡

感謝您購買本書，為提升服務品質，請填妥以下資料，將讀者回函卡直接寄回或傳真本公司，收到您的寶貴意見後，我們會收藏記錄及檢討，謝謝！如您需要了解本公司最新出版書目、購書優惠或企劃活動，歡迎您上網查詢或下載相關資料：http:// www.showwe.com.tw

您購買的書名：_____

出生日期：_____年_____月_____日

學歷：□高中 (含) 以下　　□大專　　□研究所 (含) 以上

職業：□製造業　□金融業　□資訊業　□軍警　□傳播業　□自由業
　　　□服務業　□公務員　□教職　　□學生　□家管　□其它_____

購書地點：□網路書店　□實體書店　□書展　□郵購　□贈閱　□其他

您從何得知本書的消息？

　□網路書店　□實體書店　□網路搜尋　□電子報　□書訊　□雜誌
　□傳播媒體　□親友推薦　□網站推薦　□部落格　□其他_____

您對本書的評價：(請填代號　1.非常滿意　2.滿意　3.尚可　4.再改進)

　封面設計____　版面編排____　內容____　文／譯筆____　價格____

讀完書後您覺得：

　□很有收穫　□有收穫　□收穫不多　□沒收穫

對我們的建議：_____

11466
台北市內湖區瑞光路 76 巷 65 號 1 樓

秀威資訊科技股份有限公司　　　收

BOD 數位出版事業部

..

（請沿線對折寄回，謝謝！）

姓　　名：＿＿＿＿＿＿＿＿　年齡：＿＿＿＿　性別：□女　□男

郵遞區號：□□□□□

地　　址：＿＿＿＿＿＿＿＿＿＿＿＿＿＿＿＿＿＿＿

聯絡電話：(日) ＿＿＿＿＿＿＿＿＿　(夜) ＿＿＿＿＿＿＿＿＿

E-mail：＿＿＿＿＿＿＿＿＿＿＿＿＿＿＿＿＿＿＿